THE PARIS OF TOULOUSE-LAUTREC

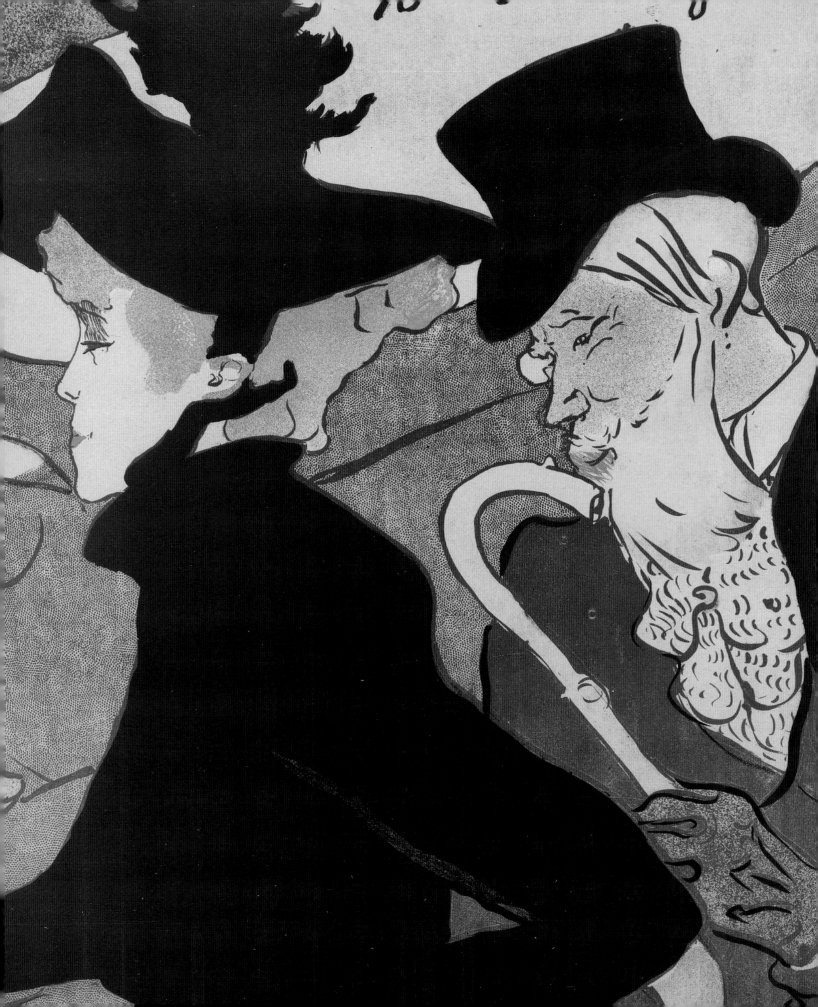

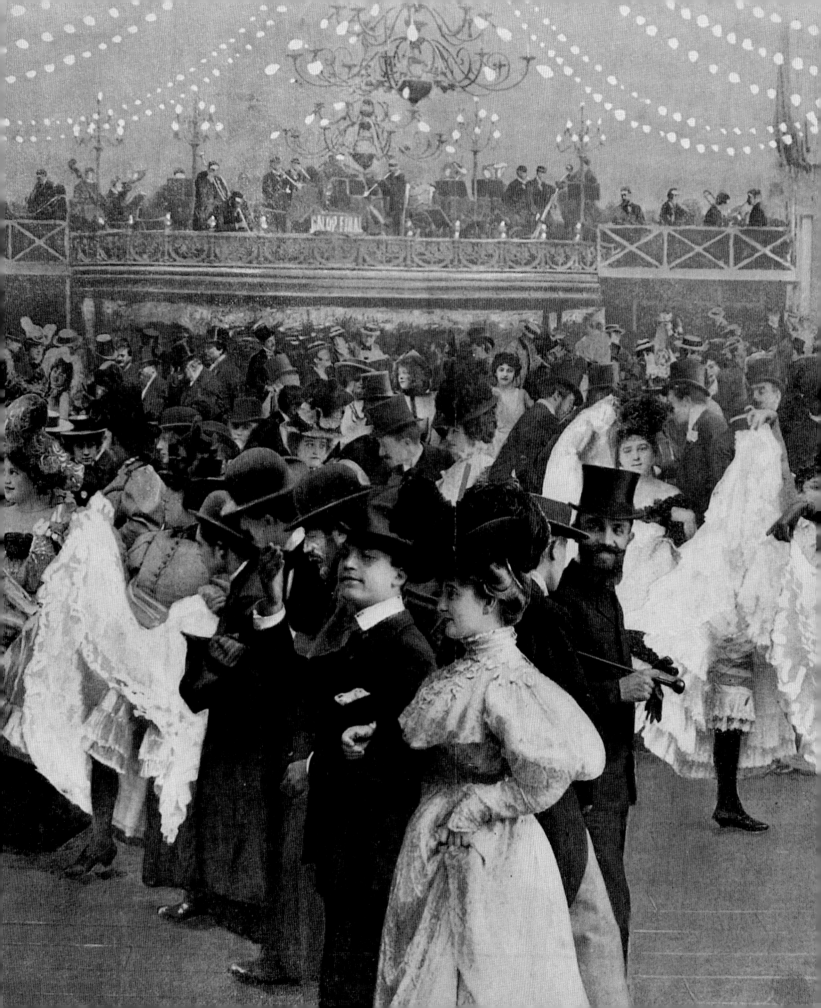

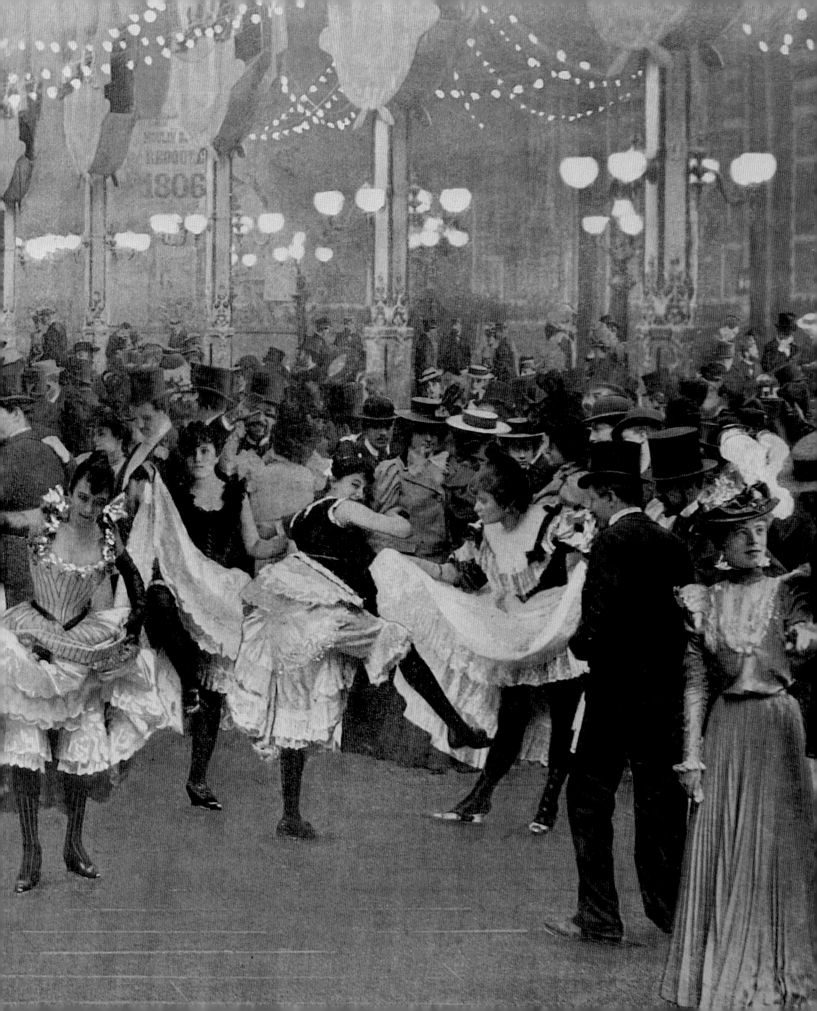

툴루즈 로트레크의 파리

판화와 포스터에 담아낸 세기말 파리의 초상

세라 스즈키 지음 | 강나은 옮김

RHK
알에이치코리아 MoMA

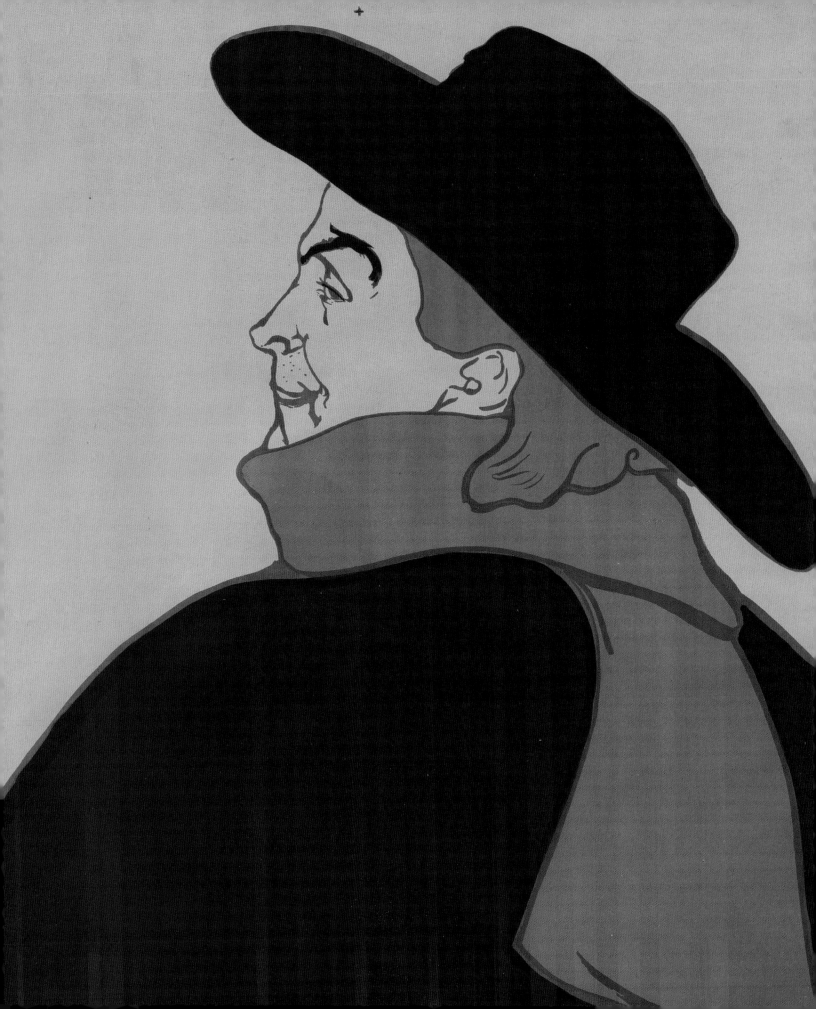

CONTENTS

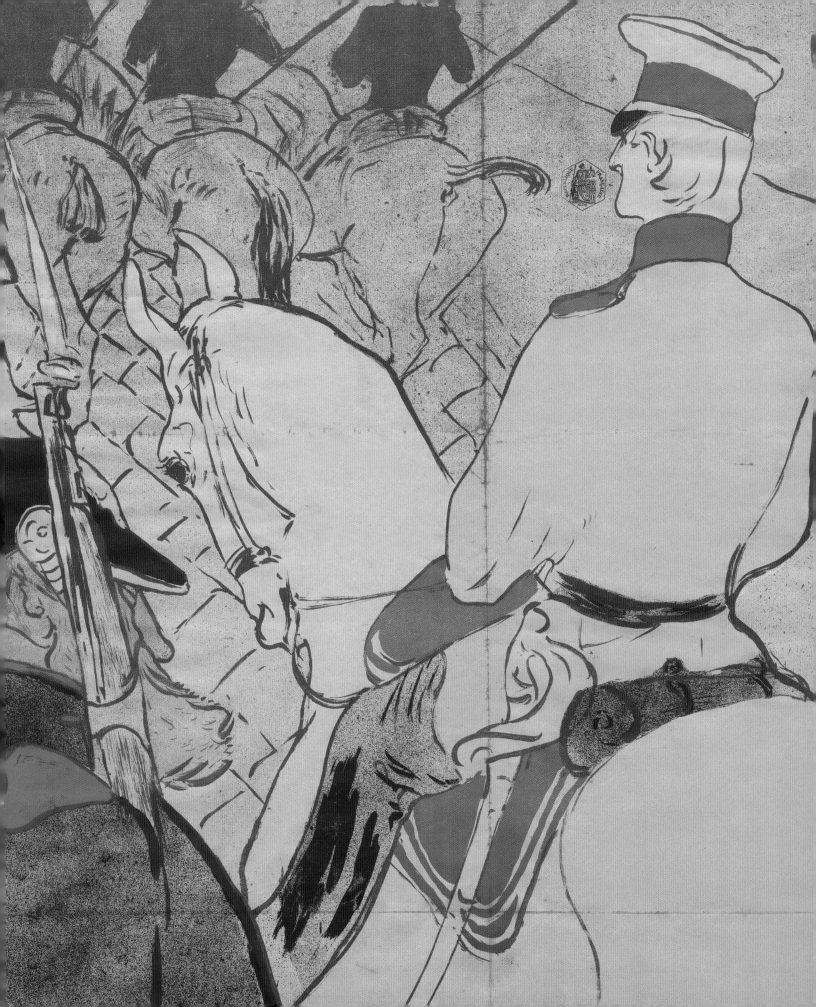

서문

앙리 드 툴루즈 로트레크(이하 툴루즈 로트레크)와 뉴욕 현대미술관의 인연은 미술관의 설립 초기로 거슬러 올라간다. 설립된 지 고작 2년 만인 1931년, 뉴욕 현대미술관은 툴루즈 로트레크를 현대 미술의 역사와 발전에서 빼놓을 수 없는 작가로 조명한 〈툴루즈 로트레크, 오딜롱 르동Odilon Redon〉 전시회를 열었다. 이후로도 그의 굵직한 개인전들을 개최하였고 1985년에는 역사적으로 중요한 의미를 지니는 툴루즈 로트레크 회고전을 열었다. 뉴욕 현대미술관은 오늘날의 미술가들을 더욱 깊이 탐색하면서도, 과거의 미술가들을 재조명해야 할 책임 역시 잊지 않는다. 그래서 우리는 매우 기쁜 마음으로 거의 30년 만에 뉴욕 현대미술관에서 열리는 툴루즈 로트레크 개인전, 〈툴루즈 로트레크의 파리: 뉴욕 현대미술관 소장 판화와 포스터전〉을 개최한다.

이번 전시회는 뉴욕 현대미술관이 소장한 툴루즈 로트레크의 판화와 포스터 약 200점에 관한 기념의 의미가 있다. 파리의 거리뿐 아니라 수집가들의 거실에도 걸렸던 포스터 작품들, 그리고 잡지, 신문, 메뉴, 극장 프로그램, 책, 노래책 등에 담은 북아트와 삽화를 통해, 툴루즈 로트레크가 자신의 작품 세계의 기반이라 할 수 있는 석판화 기법으로 펼쳐낸 대담무쌍한 실험 정신과 거장의 역량을 살펴볼 수 있다. 뉴욕 현대미술관이 소장한 그의 작품들은 그가 10년 동안 이룬 작품 세계의 폭을 증명해 보이는 동시에, 그의 삶의 무대이자 가장 큰 관심의 대상이던 세기말 파리의 모습을 귀한 곳과 천한 곳, 무대 위와 무대 밖, 근로와 유희의 현장을 가리지 않고 생생히 보여준다.

뉴욕 현대미술관이 지금과 같이 많은 툴루즈 로트레크의 작품을 소장하게 된 것은 세 공동 설립자 중 한 사람이자 열정적인 판화 애호가, 애비 올드리치 록펠러Abby Aldrich Rockefeller로 인해 가능했다. 1932년의 개인 소장 작품 목록에 툴루즈 로트레크의 가장 중요한 포스터 세 점, 〈독일의 바빌론〉(1894), 〈신새벽〉(1896), 〈마드모아젤 에글랑틴 무용단〉(1896)이 포함되어 있었던 그녀는 1940년에 그 세 작품을 포함해 다양한 작가들의 동판화, 목판화, 석판화 1,600점이라는 기념비적인 규모를 뉴욕 현대미술관에 기증했고, 그 작품들이 오늘날 뉴욕 현대미술관 판화 컬렉션의 중심을 이루고 있다. 그리고 1946년에 존 D. 록펠러 2세John D. Rockefeller Jr.가 또 한 번 툴루즈 로트레크의 석판화 61점을 기증하면서, 뉴욕 현대미술관은 미국 최고 수준의 툴루즈 로트레크 작품 컬렉션을 보유하게 되었다. 스스로도 뉴욕 현대미술관의 대단한 후원자인 데이비드 록펠러는 어머니의 유산을 존중하여 개인 소장 작품 4점을 이 전시회에 빌려주었다.

드로잉·판화부 부큐레이터 세라 스즈키가 툴루즈 로트레크의 판화와 포스터의 세계를 훌륭하게 선보이면서도, 창작의 배경인 시대, 장소와의 관련성을 탐색하게 하는 상상력 풍부하고 생동감 있는 전시회와 도록을 만들어냈다. 헌신적인 노력과 전문성으로 이 프로젝트를 실현해준 세라 스즈키와 뉴욕 현대미술관 직원들에게 깊은 감사의 마음을 표한다.

글렌 D. 라우리
뉴욕 현대미술관 관장

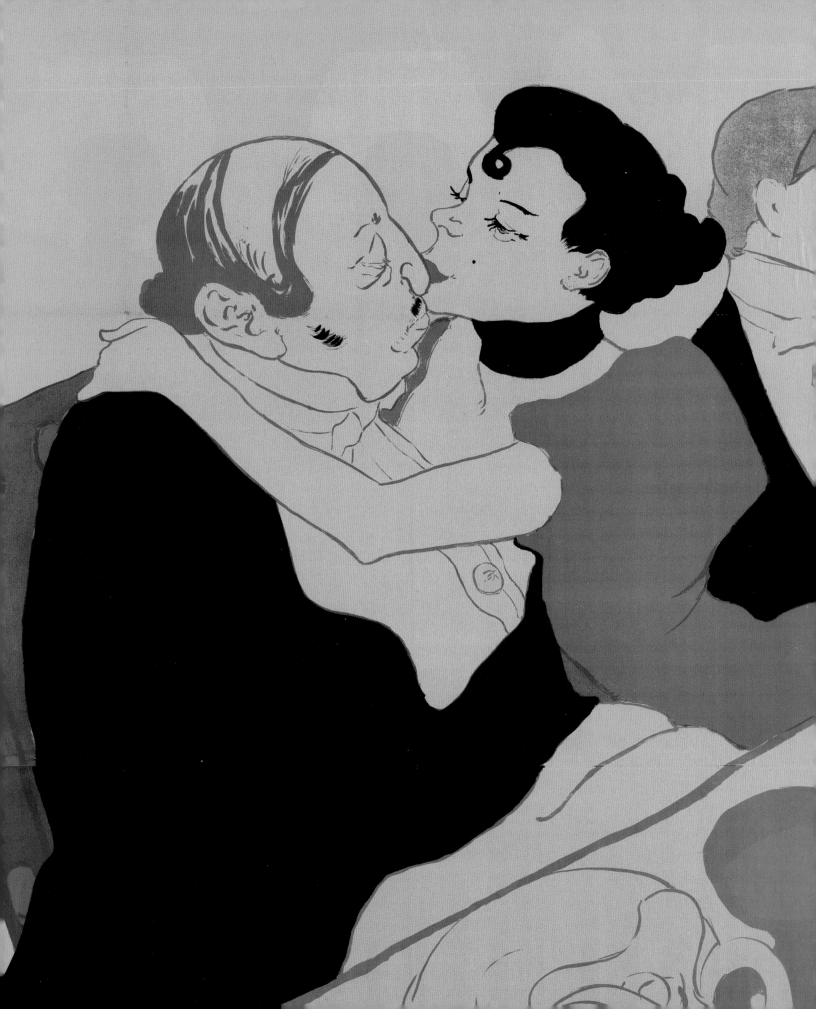

TOULOUSE-LAUTREC
LIFE AND LITHOGRAPHY

툴루즈 로트레크의 삶과 석판화

세라 스즈키

툴루즈 로트레크는 1891년, 그의 포스터 작품이 파리의 거리에 처음 등장한 순간부터 대중의 상상력을 사로잡았고, 탄생 150주년에 이른 오늘날까지도 여전히 우리에게 매혹적인 미술가로 다가온다. 그는 마치 소설과 같은 삶을 살았다. 사촌 사이인 귀족 가문의 부모에게서 외아들로 태어난 그는 신체적 장애와 예술적 재능을 동시에 타고났고, 보헤미안적인 벨 에포크Belle Époque 시대의 파리를 담아낸 작품들로 유명해졌으며, 압생트 술과 여자를 너무 가까이한 것이 한 원인이 되어 결국 비극적인 죽음을 맞았다. 그는 귀족 가문의 저택, 날 때부터 주어진 광대한 사유지, 작가와 음악가 친구들의 사교 모임에서부터 귀족적인 것과는 거리가 먼 몽마르트르의 카페콩세르, 레즈비언 바, 사창가, 시내의 거리까지 아무런 경계 없이 오고 가던 양면적인 존재였다. 툴루즈 로트레크의 작품 전체가 다채로운 면모를 담은 세기말 파리의 초상화를 이룬다.

석판화라는 재부상한 기법을 기반으로 하고, 후기 인상파 회화에서부터 일본 목판화까지 다양한 원천의 영향을 반영하였으면서도 궁극적으로는 온전한 툴루즈 로트레크

자신의 시각 언어로 표현된 그의 작품 세계는 근대 사회에 관한 기록이자 당시 사람들과 장소와 사건에 관한 묘사이다. 그의 작품은 마치 일기장과도 같이 그가 방문한 장소, 관람한 공연과 연극과 오페라, 들은 음악을 기록하고 있다. 카메라 없는 파파라치와도 같은 그 집요한 기록들을 보면, 유명인의 삶 훔쳐보기에 혈안인 오늘날의 문화를 몸소 예언한 것처럼 느껴지기도 한다. 또, 그는 한편으로는 귀족의 역할을, 한편으로는 자유분방한 도시 파리의 술 취한 괴짜이자 천재 난쟁이를 연기한 배우와도 같았다. 툴루즈 로트레크가 '퓌리아furias'(맹렬함, 열광.—옮긴이)라 칭히며 개인으로서나 미술가로서 열렬한 관심을 품었던 대상 중에는 그 자신이 그러했듯이 성공적으로 대외적 페르소나를 만들고 행하는 사람이 많았다. 툴루즈 로트레크는 자신처럼 스스로의 역할을 완전히 제 것으로 만든 사람들에게 특별한 관심을 두었다.

귀족임에도 불구하고 그는 단호하게 대중적인 것을 선호하는 예술가였다. 매우 지적이었으나 지적인 우월 의식을 멀리했고, 스스로가 느끼기에 즐겁고, 충격적이고, 자극적이

고, 재미있는 것을 좋아한 그는 일반 대중의 취향과 매우 비슷했다. 툴루즈 로트레크의 예술적 산물인 판화와 포스터의 가장 중요한 측면은 대중의 소비를 위한 작품이었다는 점이다. 즉, 거리의 카바레나 카페콩세르 앞에 내걸 수도 있고, 여러 판으로 찍어내어 25명의 수집가가 거실에 똑같은 이미지를 걸어두고 즐길 수도 있었던 것이다. 이러한 반反엘리트적 생산과 배포 방식은 귀족 가문의 위엄 있는 후계자였던 툴루즈 로트레크의 의도적이고도 힘 있는 선택이었다.

권세 있는 프랑스 귀족 세 가문, 툴루즈 가, 로트레크 가, 몽파 가의 후손인 툴루즈 로트레크(앙리 마리 레몽 드 툴루즈 로트레크 몽파 Henri Marie Raymond de Toulous-Lautrec Monfa, 1864년 11월 24일 ~1901년 9월 9일, 자료 1)는 아델Adèle과 알퐁스Alphonse 백작 부부에게서 태어났다. 보수적이고 왕정주의자였으며 천주교였던 가족 친지들은 두 사람의 결혼을 혈통을 순수하게 지키면서 가문의 부가 분산되지 않게 하는 방법으로 여기고 허락했다. 이러한 근친결혼의 부정적 영향은 다음 세대에 드러나, 툴루즈 로트레크와 그의 사촌들 중 4분의 1이 유전적 결손을 타고났다.

이 부부는 열정적인 연애로 시작된 관계였지만 곧 서로의 성격이 180도로 다르다는 것을 깨달았다. 아델은 그야말로 경건한 성품에 지나칠 정도로 검소했으며 매우, 어쩌면 건강하지 못할 정도로 외아들에게 헌신적인 어머니였다.[2] 아들 툴루즈 로트레크가 여덟 살이 될 때까지 한 침대를 썼고,[3] 그가 파리로 이사한 후에는 그의 집 근처에 아파트를 얻어 거의 매일 밤 함께 저녁을 먹었으며, 서로 멀리 떨어져 지낸 시기에는 꾸준히 (대체로 다정한 내용의) 편지를 주고받았다.

1. 툴루즈 로트레크, 시기 미상
프랑스 알비 툴루즈 로트레크 미술관

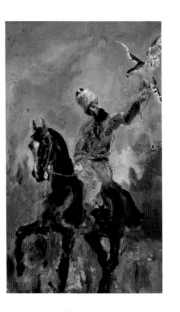

2. 툴루즈 로트레크
매사냥을 하는 툴루즈 로트레크 백작The Count of
Toulouse-Lautrec Falconning, 1881년
목판에 유화, 23.4×14cm
툴루즈 로트레크 미술관

알퐁스 백작은 참으로 별난 사람이었다. 그의 아내가 신앙심이 각별했다면, 그는 사냥에 애정이 각별해 아내와 아이가 아닌 새와 개, 말, 심지어 자신이 잡은 포획물들에까지 관심을 쏟았다(자료 2). 건장한 체격에 턱수염을 기른 그는 바람둥이로 (특히 술집 작부들을 좋아한 것으로) 알려졌고, 요리를 매우 잘하는 미식가로도, 능숙한 기수이자 뛰어난 데생 화가로도 잘 알려졌다. 알퐁스 백작의 어머니는 그에 관해 "멧도요를 사냥하면 총, 펜, 포크라는 세 가지 면에서 즐거움을 얻었다."고 쓴 적이 있다.[4] 툴루즈 로트레크는 할머니에게 "아버지는 어느 곳에 있든 그곳에서 가장 뛰어난 사람으로 꼽힌다."[5]고 했다. 함께 사는 것도, 이혼도 안 되겠다는 데 동의한 아델과 알퐁스 부부는 평화로운 별거를 선택했고, 아들 툴루즈 로트레크에게 아델은 늘 곁에 있는 어머니, 알퐁스는 거의 부재하는 아버지로 살았다.

툴루즈 로트레크는 아버지의 작위를 물려받을 예정이었기에 그의 발자취를 따를 것이라는 기대를 받았고, 청년기에 이르러서는 실제로 아버지의 여러 면모를 물려받거나 본받았음이 드러났다. 그는 아버지처럼 미식을 즐겼고 동물에의 애정이 컸으며 무엇보다, 미술 애호가였던 아버지를 훨씬 능가하는 미술적 재능을 드러냈다. 그러나 체력이 좋고 운동을 즐기던 아버지와는 달리, 툴루즈 로트레크는 호흡기 질환, 두통, 극심한 다리 통증 등의 질병을 겪어야 했다. 열세 살 때, 가볍게 넘어진 것이 치명타가 되어 몸에서 가장 튼튼한 뼈인 넓적다리뼈가 부러졌다. 그 부상에서 회복하는 동안 그는 변함없이 밝은 태도를 유지했다. 결코 불평하지 않았고, 조부모와 사촌들에게 꾸준히 보낸

편지에는 특유의 매력과 재기 발랄한 재치, 스스로를 아무렇지 않게 깎아내리는 유머 감각이 담겨 있었으며, 끊임없이 스케치를 했다. 다음 해, 그는 마른 강바닥으로 추락하면서 나머지 넓적다리뼈도 부러지고 만다. 이때의 부상으로 인해 그는 더 이상 자라지 않았다. 그는 150센티미터 남짓한 키에 머무른 채 남은 평생 지팡이를 짚어야 했다. 사춘기에 접어든 후 더욱 심각한 유전적 기형이 발현되었다. 코와 입술이 나머지 얼굴보다 빠르게 성장하면서 침을 흘리고 혀짤배기 소리를 내었으며, 부비강 질환으로 인해 끊임없이 코를 훌쩍였다.

귀족들의 각종 스포츠를 즐길 수 없게 된 툴루즈 로트레크에게 부모는 예술 활동을 적극 지원해주었다. 파리로 간 툴루즈 로트레크는 처음에는 가족과 친분이 있던 농아인이자 말馬 그림 전문 화가, 르네 프랭스토와 함께 미술을 공부하다가 이후에는 레옹 보나, 페르낭 코르몽의 화실에 들어갔다. 툴루즈 로트레크는 이때 처음으로 자유를 맛보았고 학우들 사이에서 인기가 많아 그 동료 예술가들과 지속적인 우정을 쌓아갔다. 밤이면 친구들과 모여 시내의 술집을 탐방하러 나갔고, 머지않아 최고 귀족 가문의 일원이자 파리의 퇴락 지구 몽마르트르의 일원으로 확고히 자리를 잡았다. 이 시골 아닌 시골 언덕은 하루하루 근근이 살아가는 가난한 사람들뿐 아니라 범죄자, 매춘부, 예술가와 보헤미안이 모여드는 피난처였다. 동네 폭력배들, "빈민굴을 구경하러 온 귀족들, 화류계 여성들, 중산층 여행객들이 다 모였고, 이따금 도덕 경찰이 와서 캉캉 댄서들이 속옷을 입고 있는지 감시하기도 했다."[6]

툴루즈 로트레크는 처음에는 교사들의 제안에 따라 스케치를 위해 이곳을 찾았지만, 곧 그를 위한 탁자가 항상 마련되어 있을 정도로 단골이 되었다. 몽마르트르는 툴루즈 로트레크에게 최고의 영감과 최고의 명성을 모두 선사한 환경이었다. 1891년 가을, 그의 포스터 작품 〈물랭 루주, 라 구루〉(자료 3)가 걸리자마자 그는 하룻밤 사이에 스타가 되었고, 파리를 넘어 여러 지역에서 전시회를 열게 되었다. 석판화 포스터로 성공적인 경력을 이어가면서 그의 일과는 아침에는 인쇄소를 방문하고 오후에는 그림을 그리고 저녁에는 어

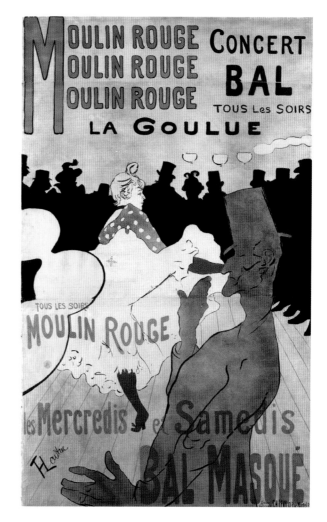

3. **툴루즈 로트레크**
물랭 루주, 라 구루Moulin Rouge, La Goulue, 1891년
석판화, 190×116.5cm
뉴욕 메트로폴리탄 박물관
해리스 브리즈베인 딕 펀드, 1932년

머니와 함께 식사를 한 뒤 술집으로 향할 때가 많았다. 1895년경 그는 국제적으로 명성을 떨치게 되었고, 포스터를 다루던 한 영국 출판물은 쥘 셰레가 좀 더 유명한 포스터 작가라면 툴루즈 로트레크는 "좀 더 매혹적인 작가로 (…) 그 강렬한 사실주의와 호기심을 불러일으키는 기이함이 시선을 빼앗는다."[7]는 표현으로 그를 소개하였다.

툴루즈 로트레크의 본격적인 작품 활동은 고작 10년 정도밖에 지속되지 못했다. 몽마르트르의 방탕한 생활 방식

에 익숙해진 그는 밤낮으로 술에 절어 (그 술 중에는 환각을 유발하는 압생트풀로 만든 압생트도 있었다.) 술을 정신적, 심리적 진통제로 사용하고 있었다. 또 계속해서 매춘부와 놀아남으로써 매독에 걸렸다. "나는 마흔 살까지만 그림을 그릴 거야. 그 후에는 고갈되어버릴 작정이야."[8]라고 농담한 그였지만, 그 농담은 비극적인 착각이 되어버렸다. 1899년에 그는 몇 달 동안 뇌이의 교외에 위치한 한 정신병원에 갇혀 지냈다. 병원에서 나올 수 있게 된 후, 그의 건강은 급격히 쇠약해졌고 1901년 9월 9일, 뇌졸중을 일으켜 사망했다. 서른여섯 살이었다.

툴루즈 로트레크는 방대한 양의 작품을 남겼는데 그중 368점의 판화와 포스터[9]는 그의 혁신과 영향력, 성공에 관한 가장 오래 남을 증거들이다. 많은 미술가가 판화 제작을 2차적이거나 복제를 위한 작업으로만 여겼지만 툴루즈 로트레크에게는 회화나 드로잉과 다름없이 중요했다. 판화 작가로서의 짧은 활동 기간 동안 그는 자신만의 독특한 솜씨가 즉시 힘을 발휘한 석판화 기법을 거의 유일한 작업 수단으로 사용하였다. 전시회를 위한 작품에도 종종 판화를 포함시켜 제출하였는데, 이는 판화가 대중에게서만이 아니라 미술 세계의 고상한 환경 속에서도 감상되어야 한다는 그의 신념을 엿보게 한다.

앙드레 멜레리오는 1898년에 출판된 채색 석판화에 관한 논문에서 그 기법의 가능성을 증명하기 위한 가장 중요한 작가로 툴루즈 로트레크를 내세웠다.[10] 1789년에 독일에서 개발된 석판화 기법은 물과 기름이 섞이지 않는다는 단순한 원리를 바탕으로 한 복잡한 화학적 과정이다. 기름기가 많은 크레용이나 액체를 이용해, 특별히 마련된 석회암 평판 위에 드로잉을 하고, 그것을 화학 용액으로 석판 위에 접착시킨다. 그런 다음 석판에 잉크를 칠하고 인쇄기를 통과시켜 그 이미지를 여러 쇄 찍어

4. 에두아르 뷔야르ÉDOUARD VUILLARD
(프랑스, 1868~1940)
작품집 《화가와 판화가 앨범
L'Album des peintres et graveurs》 표지, 1899년경
석판화, 64×47.5cm
뉴욕 현대미술관
애비 올드리치 록펠러 펀드, 1951년

낸다. 19세기 초반의 파리에서는 인쇄 작업이 활발하여 280대 이상의 석판 인쇄기가 광고, 잡지, 신문을 찍어냈다.[11] 석판화라는 수단이 예술적 목적으로 이용되기 시작한 것은 19세기 말에 가까워지면서였다. 1891년에 처음 접한 이후, 석판화는 툴루즈 로트레크에게 새로운 퓌리아가 되었다. 그는 작업실에서의 고독과는 대조적인, 인쇄소의 협력하는 분위기를 즐겼다. 그곳에 들러 석판 위의 색을 확인하고 인쇄 과정을 감독하는 것이 그의 일과가 되었다. 그는 판화 작업에 관해 "즐겁다. 내가 인쇄소 전체를 통제하고 있다는 기분이 들었고, 그것은 새로운 경험이었다."[12]라고 말했다.

석판화에서는 다양한 도구로 매우 많은 종류의 자국을 만드는 것이 가능한데 툴루즈 로트레크가 사용한 크라쉬 crachis 기법, 즉 칫솔로 긁거나 총으로 잉크를 쏨으로써 물감이 튀게 하는 기법이 유명하다.[13] 병원에 입원해 있을 때에도 석판화 작업 욕구를 느낀 그는, 자신의 재산과 유산 집행을 맡은 친구 모리스 주아이앙에게 "손질된 석판과 수채 물감 한 상자, 세피아 물감, 붓, 석판 크레용, 품질 좋은 인도 잉크와 종이를 갖다 줘."라고 부탁했다.[14]

툴루즈 로트레크의 판화와 포스터에는 그가 세상에 보이고 싶던 형태의 자신이 담겼다. 그는 "포스터가 전부야 L'affiche y a qu' ça!"라고 선언했다.[15] 그는 회화와 드로잉을 종종 판화와 포스터 작업을 위한 준비 단계로 삼았다. 술집이나 카페콩세르에서 냅킨이나 공책에 스케치를 하고는 종종 내버려두고 갔는데, 단지 기억을 위한 수단으로 스케치를 이용했던 것이다. 중요하고 남기고 싶은 것들만 그는 석판 위에 고정했다. 그는 대중 예술의 팬으로서 대중의 취향을 알았으며 성공적인 포스터에 무엇이 필요한지를 이해하고 있었다. 불필요한 세부 묘사는 생략하고 눈에 잘 들어오도록 단순화한, 단번에 툴루즈 로트레크의 것임을 알 수 있

는 이미지를 그려냈다. 또한 당대 사람들의 빠른 삶의 속도를 알았던 그는, 이미지가 대중의 시선을 즉각적으로 잡아야 한다는 점을 알고 있었다. 그의 한 친구는 이렇게 회고했다. "물랭 루주 포스터를 처음 본 순간의 충격을 아직도 기억한다. (…) 그 포스터는 다소 작은 운반차에 실려 오페라 거리를 지나가고 있었고, 대번에 마음을 빼앗겨 버린 나는 그 포스터를 따라 보도를 걸었다."[16]

　　프랑스에서 예술적 목적의 판화 제작이 급성장하면서 파리의 1890년대는 석판화 역사의 가장 중요한 시기가 되었다. 피에르 보나르, 모리스 드니, 에두아르 뷔야르(자료 4) 같은 정평 있는 예술가들이 복제 판화가 아닌 창작 판화peintre-graveur의 시대를 불러오면서 예술가들은 회화와 판화 모두를 같은 열정으로 포용했고, 석판화는 선택할 수 있는 하나의 기법이 되었다. 이러한 급격한 성장은 기술적 발달로 더욱더 힘을 받았다. 그 이전의 수십 년 동안 많은 발전이 있었는데, 손으로 돌리던 인쇄기에서 좀 더 큰 규모의 제작을 위한 기계식 인쇄기가 나왔고, 이미지 정렬의 기술도 발전했으며, 크기와 판형이 좀 더 큰 판화도 제작이 가능해졌고, 쥘 셰레가 시도한 분리와 덧씌움의 실험으로 인해 채색 석판화 작업이 더 쉬워졌다.[17] 석판화의 인기 상승에 기여한 또 한 가지 요소는 출판업자, 인쇄업자, 미술상, 수집가 사이의 네트워크였다. 〈주르날 데 자티스트 Jour-nal des artistes〉의 편집자 앙드레 마르티는 판화 제작과 중산층

5. 펠릭스 발로통FÉLIX VALLOTTON(프랑스, 1865~1925)
판화 애호가들The Print Lovers
〈작은 접전〉 1893년 11월 26일자에 실린
'에드몽 사고' 홍보 이미지
하프톤 릴리프, 39×29.9cm
뉴욕 현대미술관
루이스 E. 스턴 컬렉션, 1964년

6. 아돌프 빌레트ADOLPHE WILLETTE(프랑스, 1857~1926)
〈작은 접전〉 1893년 11월 12일자에 실린
'메종 클레인만' 홍보 이미지
하프톤 릴리프, 39×29.9cm
뉴욕 현대미술관
루이스 E. 스턴 컬렉션, 1964년

의 수집 증가 추세를 인식하여 1년치 구독료 150프랑에 당대 주요 작가의 오리지널 프린트 10점을 담은 계간 화집《레스탕프 오리지날 L'Estampe originale》('오리지널 프린트'라는 의미.—옮긴이)을 기획하였다. 1893년에 발행된 창간호에는 영향력 있는 비평가 로제 마르크스의 글과 피에르 보나르, 모리스 드니, 펠릭스 발로통 등 여러 작가의 오리지널 프린트가 실렸다. 툴루즈 로트레크가 디자인한 이 창간호 표지는(작품 38) 당대의 판화 문화에 관한 러브레터라고 할 수 있다. 이 작품이 우리를 초대하는 곳은 에두아르 앙쿠르의 판화 작업실로, 나이 든 인쇄공 페르 코텔이 롤러, 잉크 등 작업 준비가 된 브리셋 인쇄기를 돌리고 있고 뒤편 벽에는 작업용 석판이 배열되어 있다. 앞쪽에서는 무용수 잔 아브릴이 막 찍어낸 판화를 신예 감식가 같은 눈빛으로 살펴보고 있다. 상업적인 제작이 아닌 예술적 협업의 전문가였던 페르 코텔 같은 인쇄공 역시 예술로서의 판화 발달에 기여했다. 페르 코텔이 세상을 떠난 후에는 앙리 스테른이 툴루즈 로트레크의 믿을 수 있는 인쇄공이자 지속적인 술친구 역할을 이어받았다.

　　유통 구조 역시 그 틀을 이루어가고 있었다. 에드몽 사고가 포스터를 전문으로 다루는 첫 화랑을 열어, 쥘 셰레, 펠릭스 발로통(자료 5) 등 여러 작가의 포스터 작품을 수집하고 판매하기 시작했다. 판화에 관한 감식안과 애정으로 이름난 미술상이자 출판업자인 에두아르 클라인만(자료 6)은 "처음부터

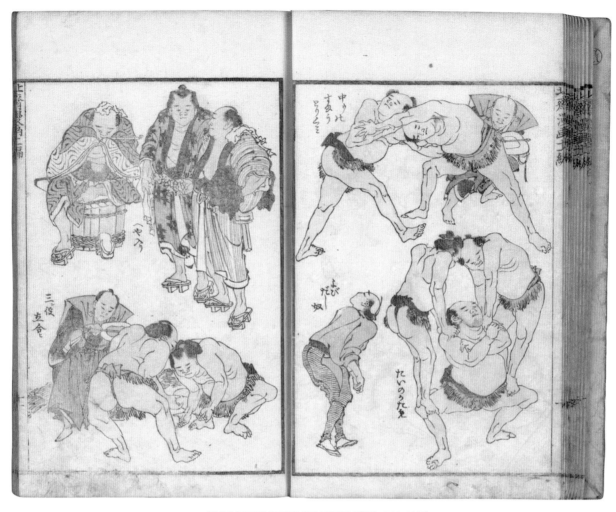

7. **가츠시카 호쿠사이**KATSUSHIKA HOKUSAI(일본, 1760~1849)
스모 선수들Sumo Wrestlers, 시기 미상
목판화, 18.4×25.4cm
뉴욕 공공도서관

툴루즈 로트레크의 열렬한 지지자인 것"으로 높은 평가를 받았다.[18] 에로틱한 작품을 전문적으로 다루었으며 툴루즈 로트레크, 펠리시앙 롭스 외 여러 작가의 작품을 출판하고 유통한 귀스타브 펠레Gustave Pellet도 중요한 미술상으로 떠올랐다.

일본 판화에 관한 애호 역시 채색 석판화의 부상에 주요한 요인이 되었다.[19] 19세기 초반에 프랑스에 처음 소개된 일본의 미술과 미학은 파리를 포함한 넓은 지역에서 미술에 관한 시각에 대단한 영향을 미쳤다. 일본 미술에 관한 전시

회와 테마 카페(작품 39), 전문 미술상, 미술사 연구, 논문, 열광적인 평론, 일본 작품의 아름다움을 설파하는 수집가들이 있었고, 그러한 수집가 중 한 명인 에드몽 드 공쿠르는 1884년에 쓴 글에서 "이 작품들이 유럽 사람들의 시각에 혁명을 일으키고 있다. (…) 색채에 관한 새로운 감각, 새로운 장식 체계를 불러오며, 뭐랄까, 가장 완벽한 중세나 르네상스 작품에서도 결코 존재한 적 없는 예술 작품의 발견을 통해 시적인 상상력을 경험하게 한다."[20]고 표현했다.

특히 수집 가치가 있는 19세기의 우키요에 목판화와

망가(하나의 인물, 형태, 주제에 관한 여러 습작이나 전망도가 담긴 스케치북, 자료 7)가 파리에 돌풍을 일으켰고, 어느 중간급 미술상의 거래 기록을 보면, 9년의 기간 동안 거의 16만 점의 우키요에 판화가 수입되었다고 한다. '덧없는 세상의 그림'이라는 의미를 이름에 담고 있는, 국제적인 에도 시대 일본의 우키요에 목판화는 삶의 흘러가는 즐거움을 묘사하고 있다. "실제로 우키요에 목판화는 극장, 카페, 소풍, 뱃놀이, 분주한 거리와 민가의 모습 등 놀이와 일상 속 유희의 세계를 그려내며, 평범한 하루하루의 풍경을 찬미하고 있다."[21] 우키요에 목판화의 제작 과정에는 일련의 전문가들이 필요하다. 드로잉을 맡는 화가, 판을 자르는 기능공, 이들을 정렬하고 맞추고 찍어내는 숙련된 인쇄공까지. 원래 상업적인 성격을 지닌 우키요에는 광범위한 보급을 위해 대량으로 생산되었다.

툴루즈 로트레크와 같은 시대를 산 프랑스 예술가들은 절제된 동화색, 조감적인 시점, 평면화된 공간, 강렬한 사선 효과, 그림 속을 향해하게 만드는 복잡한 구도, 단순하게 표현되기도 하는 색채, 충돌하는 무늬의 맞물림, 단순하면서 흐르는 듯한 선, 일상적 소재 등 앞선 시대의 이 일본 판화의 형식에서 많은 것을 배우기 시작했다.

툴루즈 로트레크가 판화뿐 아니라 일본에 전반적인 관심을 갖게 된 것은 1883년경, 동료 미술가인 트리스탕 베르나르, 루이 앙크탱과 함께 〈일본 미술 회고전〉을 찾아 가츠시카 호쿠사이, 우타가와 구니요시, 우타가와 히로시게의 작품들을 보면서부터였다. 그의 한 친구는 그

8. **도슈사이 샤라쿠TŌSHŪSAI SHARAKU**
(일본, 1794~95 활동)
오타니 오니지 3세Ōtani Oniji III
(연극 〈사랑하는 아내가 갖가지 색으로 물들인 고삐〉에서 얏코 에도베를 연기한 배우), 1794년
운모를 사용한 채색 목판화, 38.1×25.1cm
메트로폴리탄 박물관
헨리 L. 필립스 컬렉션, 헨리 L. 필립스 유증, 1939년

9. 사무라이 복장을 한 툴루즈 로트레크, 1892년
모리스 기베르(프랑스, 1856~1913)가 찍은 사진
툴루즈 로트레크 미술관

가 작업실에 일본 판화 작품들(일부는 성애에 관한 작품들, 에로틱한 작품들)을 보관하였다고 회고했듯이[22] 툴루즈 로트레크에게는 일본의 판화와 책을 보고 연구하고 구입하고 교환할 많은 기회가 있었다. 가장무도회의 팬이던 그는 일본 의상을 입고 배우 도슈사이 샤라쿠의 초상화에 나오는 극적인 포즈들을 흉내 내기도 했다(자료 8, 9). 그의 친구 프랑수아 고지는 "툴루즈 로트레크는 자신과 체격이 비슷한 일본인들을 형제처럼 여겼다. 일본인들과 견주면 보통 체격으로 보였다. 그는 가츠시카 호쿠사이의 판화를 통해 머릿속에 환상적인 모습으로 담게 된, 여인들과 분재 나무의 나라를 평생 가보고 싶어 했다."[23]고 했다. 그러한 애정의 증거로, 툴루즈 로트레크는 하나의 동그라미 안에 자신의 이니셜 HTL을 한 글자로 압축한 일본식 레마르크(서명을 위해 사용하는 고유의 작은 표식.–옮긴이)를 1892년부터 사용하기 시작했다(자료 10).

뉴욕 현대미술관이 초창기부터 툴루즈 로트레크의 작품, 특히 판화와 포스터를 소개했다는 것은 현대 미술에서 그가 차지하는 중요한 위치를 시사한다. 뉴욕 현대미술관을 설립한 세 선구자적 여성, 릴리 P. 블리스, 애비 올드리치 록펠러, 매리 퀸 설리번은 모두 1929년 미술관 설립 이전부터 이미 툴루즈 로트레크의 작품을 개인적으로 소장하고 있었다. 처음의 위치인 730번지 5번가 헤크서 빌딩에 자리하고 있던 1931년, 뉴욕 현대미술관은 근대 미술의 독특한 두 유럽 작가로 오딜롱 르동과 툴루즈 로트레크를 소개하는 전시회를 열었다(자료 11). 툴루즈 로트레크의 작

10. **툴루즈 로트레크의 모노그램 레마르크**

품 66점 중 적어도 3분의 1이 판화였고, 이는 그의 작품 세계에서 판화가 지니는 중심적인 역할에 관한 이해가 있었음을 보여준다. 뉴욕 현대미술관은 1956년에 또 한 번의 전시회를 열었고(자료 12), 1985년에는 그의 "대가적 판화 제작과 그것이 현대 미술에 미친 영향"에 초점을 맞추는 툴루즈 로트레크 회고전이 열렸다.[24]

그의 판화와 포스터 100점 이상, 삽화가 들어간 수십 권의 책, 전문지, 노래책, 극장 프로그램 등으로 뉴욕 현대미술관이 툴루즈 로트레크의 작품을 소장한 대표적 기관이 된 것은 애비 올드리치 록펠러가 아니었다면 불가능했을 것이다. 자선가인 동시에 공공주택 공급에서부터 여성운동까지 진보적인 사회 이슈의 대변자이기도 했던 그녀는 대중이 근현대 미술을 접하게 만드는 일에 큰 열의가 있었고, 판화란 좀 더 많은 관람객을 만날 수 있는 민주적인 표현 수단이라고 생각했다.

스스로가 광범위한 판화 작품 수집가였던 애비 올드리치 록펠러는 "모더니즘은 19세기 말 프랑스의 아방가르드 회화에서 시작되었다는 굳은 믿음"[25]으로 유럽 작품들에 초점을 맞추었고, 뉴욕 젊은 작가들을 지원할 기회를 얻기 위해 미국 작품들에 초점을 맞추었다. 미술사가 러셀 라인스에 따르면, "그녀의 취향은 확고했고 어쩌면 고집스럽기까지 했다. 자신이 좋아하는 것과 좋아하지 않는 것을 확실히 알았고, 판단을 쉽게 굽히지 않았다. 무엇보다도 자신을 위해서 산 그 작품들은 그녀가 무엇을 좋아하고 즐겼는지를 보여준다."[26] 1925년에서 1935년까지 유지된 그녀의 비공식 작품 목록에는 에드가 드가, 폴 고갱의 작품, 그리고 물론 1932년에 뉴욕 크라우스하 갤러리에서 구입한 대단한 세 포스터, 〈마드모아젤 에글랑틴 무용단〉(작품 36), 〈신새벽〉(작품 59), 〈독일의 바빌론〉(작품 64)을 포함한 툴루즈 로트레크의 작품들이 있었다. 그녀가 1940년에 이 세 작품을 포함한 다양한 작가들의 동판화, 목판화, 석판화 총 1,600점을 기증한 것은 뉴욕 현대미술관에 기념비적인 일이었고, 그 작품들이 뉴욕 현대미술관 판화 컬렉션의 핵심이 되었다.

미술관을 염두에 두고 판화 수집에 더욱 박차를 가한 애비 올드리치 록펠러는 1946년에 또 한 번 툴루즈 로트레크의 석판화 61점을 포함한 대규모 기증을 하였고, 그로써 뉴욕 현대미술관은 세계적으로 툴루즈 로트레크의 작품을 소장한 가장 중요한 기관 중 한 곳이 되었다. 애비 올드리치 록펠러는 근대의 삶에 관한 툴루즈 로트레크의 과격하도록 현실적인 묘사를 높이 평가하고 다소 외설적인 작품들도 피하지 않음으로써 대단한 컬렉션을 이루었다. 뉴욕 현대미술관의 초대 관장인 알프레드 H. 바 2세는 그녀의 1946년 기증 작품들에 관해 "이 안에는 넓은 길, 안경을 쓴 자동차 운전자, 검은 스타킹을 신은 소녀, 경마장의 한 순간, 법정, 정예 사교 모임의 모습이 모두 담겨 있다."[27]고 표현했다.

11. **뉴욕 현대미술관에서 제작한
〈툴루즈 로트레크, 오딜롱 르동〉 전시회 카탈로그 표지, 1931년
뉴욕 현대미술관 도서관**

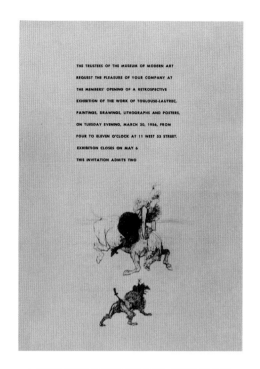

이 책에서 뉴욕 현대미술관이 소개하는 툴루즈 로트레크의 작품들을 만나보면 귀족 가문의 충실한 아들이자 자유로운 보헤미안으로서 이중적 삶을 살았던, 그래서 "나는 두 개의 삶을 산다."[28]고 말하기도 했던 한 예술가의 눈을 빌려 세기말의 파리를 둘러볼 수 있다. 그의 판화와 포스터는 샹젤리제의 상류층 사교 모임, 불로뉴의 숲, 무대 위와 오케스트라의 특별석 등 파리 시내의 곳곳으로 우리를 안내한다. 살아가는 하루하루를 미술로 기록했고 무대 위의 공연자, 극작가, 매춘부를 한결같이 날카로운 눈으로 묘사했던 그는 포스터의 선구자이자 석판화의 거장으로서 역사상 가장 훌륭한 판화 작가 중 한 명으로 인정받고 있다.

12. 〈툴루즈 로트레크〉 전시회 개회 초대장, 1956년 3월 20일
뉴욕 현대미술관 아카이브

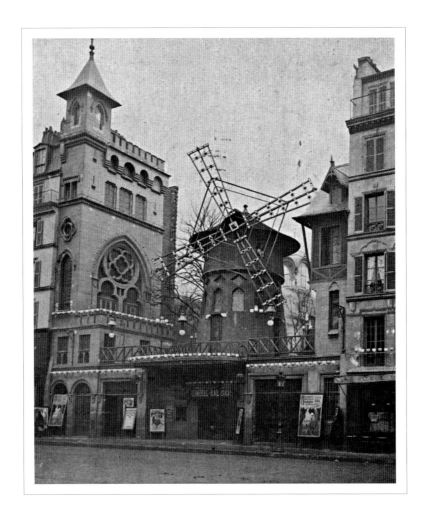

THE CAFÉ-CONCERT
카페콩세르

19세기 후반, 파리의 야간 유흥 문화가 폭발적으로 성장한 것은 장르가 다분화되고 하위 문화가 발생했으며, 사회 각 계층의 여러 취향을 모두 만족시킬 오락거리가 생겨났기 때문이다. 카바레 아르티스티크Cabaret artistique(문학계 손님이 많이 찾았고 문학잡지가 있었던 '르 샤 누아르Le Chat Noir' 등)부터 극장(몰리에르와 장 라신이 쓴 지식층 대상 작품들을 세라 베르나르가 연기했던 '국립극장Comédie-Française' 등), 무도장(거칠고 떠들썩하던 '물랭 드 라 갈레트Moulin de la Galette'부터 호화롭고 퇴폐적인 '물랭 루주'까지, 자료 13), 그리고 "중산층과 노동자 계층이 단골로 와서 몽마르트르 언덕의 예쁜 처녀들과 어울리던"[29] 메드

라노Medrano 같은 서커스까지.

파리는 세계적으로 파티의 도시로 명성을 떨쳤고, 그 명성에 걸맞은 곳이었다. 식사하고 독서하고 대화를 나누는 거실을 공공 공간으로 옮긴 것 같은 카페 문화는 프랑스인의 삶에 오랫동안 자리해온 것이지만, 음주 문화는 새로운 것이었다. 이전에는 축제일에만 술을 마셨지만 1850년대 중반 술 가격이 폭락하고, 이따금 술에 취하는 일이 평범하게 받아들여지면서 음주 문화는 급격히 확산되었다. 1890년대경, 프랑스의 1인당 알코올 소비량은 세계 최고였다.[30]

툴루즈 로트레크는 밤이면 극장, 서커스, 오페라 등을

13. 툴루즈 로트레크의 포스터 〈물랭 루주, 라 구루〉를 내건 클리시 거리의 물랭 루주, 1891년
프랑스 파리 국립도서관

찾아 엄청난 자유로움과 영감을 느꼈다. 무대 의상을 입은 연예인들과 별난 차림의 광대들 사이에 있으면 그는 이상한 외모로 눈길을 끄는 것이 아니라 마치 그들 중 한 사람 같았다. 그는 이 환경을 바탕으로 가장 큰 찬사를 받은 작품들을 만들며 일종의 공생 관계를 맺었다. 툴루즈 로트레크가 판화와 포스터로 이 장소와 연예인들을 유명하게 만들어주고, 그 작품들이 다시 툴루즈 로트레크의 명성을 높여주는 것이다.

14. **에드가 드가**HILAIRE-GERMAIN-EDGAR DEGAS
(프랑스, 1834~1917)
앙바사되르의 베카Mademoiselle Bécat
at the Ambassadeurs, 1877년
석판화, 34.3×27.3cm
뉴욕 현대미술관
애비 올드리치 록펠러 기증, 1940년

복까지, 이곳에서는 모든 계층의 사람들이 만나고 섞인다."[32] 툴루즈 로트레크는 카페콩세르의 모습을 작품 속에 포착했다. 무용수(그가 사랑한 잔 아브릴, 에드메 레스코), 코미디언(살찐 체구의 카듀), 가수(이베트 길베르, 음울한 오노레 도미에의 작품을 연상시키는 아브달라 부인, 음탕한 아리스티드 브뤼앙), 일인극 배우(영국 남자를 성대 모사한 매리 해밀턴), 관람객, 직원(품격 있는 앙바사되르의 신인 발굴 담당자, 예약 담당자 겸 관리자로 매우 존경받던 피에르 뒤카레) 등 많은 인물의 모습을 담았다.

앙바사되르는 1700년대 후반부터 샹젤리제의 가장 좋은 위치를 차지한 가장 세련된 카페콩세르로, 당시의 한 가이드에는 그곳의 반짝이는 정

이처럼 유흥을 즐길 수 있는 새로운 형태의 여러 장소 가운데 가장 중심적인 것은 남자, 여자가 만나 담배를 피우고 먹고 마시고 라이브 음악을 들을 수 있었던 카페콩세르였다. 1896년경 파리에는 거의 300곳의 카페콩세르가 있었고, 그중에는 매춘이 일어나는 곳도 많았다고 추측된다. 상점 점원, 농장 일꾼, 모델 등 많은 여성이 스타덤에 오르기를 희망하며 이곳으로 모였지만, 대체로 극장 감독에게 의상비, 교육비 등으로 빚을 지고 '은밀한' 저녁식사에서 손님들과 어울리며 더 많은 돈을 벌도록 권유받았다.[31]

툴루즈 로트레크는 1893년, 자신에게 영감을 주는 카페콩세르에 부치는 시를 만든다. 《르 카페콩세르》라는 제목으로 묶은 23점의 석판화(작품 1~6, 8, 34) 작품집을 만든 것인데, 판화 작업은 앙리 가브리엘 이벨Henri Gabriel Ibels과 함께 하고 작가 조르주 몽토르게이Georges Montorgueil가 쓴 소개 글을 실었다. 조르주 몽토르게이(옥타브 르베그Octave Lebesgue의 필명)는 카페콩세르가 죄악의 온상이 아니라 현대인의 삶의 강장제이자 모든 아픔을 치유하는 곳이며, 모든 종류의 삶을 사는 이들이 긴장을 풀고 이야기를 나눌 수 있는 곳이라고 주장했고, 다음 해 조르주 클레망소도 같은 취지로 다음과 같이 말하였다. "카페콩세르의 관객은 정말 모든 사람이다. 하얀 국화로 장식한 턱시도에서부터 교외 노동자의 작업

원이 이렇게 묘사되어 있다.

이곳을 방문하는 사람은 왕실의 연회에 초대받은 상상을 쉽게 할 수 있다. 웅대한 규모 속 모든 것이 완벽하여 더 바랄 것이 없다. 모든 것이 준비가 된 것처럼 보인다. 앙바사되르에서 공연하는 모든 여성 가수와 공연자는 스타다. (…) 2급 예능인들은 이곳에서 용납되지 않는다. (…) 공연에서 인기곡의 후렴구는 관객들이 부르는 문화가 있으며, 이 후렴구를 함께 부르는 목소리에 담긴 열정은 그 밤의 하모니에 참여하는 기회가 얼마나 큰 즐거움인지를 증명해준다.[33]

앙바사되르는 랜드마크였고, 이미 많은 예술가에게 관심의 대상이었다. 툴루즈 로트레크가 작품의 소재를 선택할 때 발자취를 따랐던 우상, 에드가 드가도 마찬가지였다. 거의 20년 앞서 창작된 한 석판화에서(자료 14) 드가는 몸에 꼭 맞는 의상을 입은 한 여가수의 몸짓을 관객석에서 보는 각도로 화려한 샹들리에와 가스 불빛 등 정성스러운 실내 풍경과 함께 담았다.

《레스탕프 오리지날》을 위해 툴루즈 로트레크가 만든 작품(작품 7)에서는 같은 장면이 전혀 다르게 표현되었다. 우키요에 목판화에서 흔히 볼 수 있는 3분할 구도가 보이며, 전체가 거의 수평으로 나누어져 있다. 거의 모든 부분이 하나의 판으로 평면적으로 표현되었으며 차가운 푸른색과 은은한 분홍색의 영역이 서로 완벽히 조율되지 않은 채로 맞물려 있다. 이 장소가 구체적으로 어디인지는 샹들리에, 잎이 무성한 나무, 공기 중으로 피어오르는 연기 등으로만 슬며시 드러내고 있다. 우리는 이 공연자를 관객들 사이에서 바라보는 것이 아니라 마치 날개 달린 새인 양 뒤에서 바라보게 된다. 등이 깊게 팬 드레스를 입고 우리의 시점에서는 보이지 않는 많은 관객을 향해 몸짓을 하는 그녀의 뒷모습을 말이다.

몽마르트르의 슬럼가에는 툴루즈 로트레크가 좋아한 또 하나의 장소가 있었다. 아리스티드 브뤼앙(자료 15)이 세운 카페콩세르, 미를리통이다. 지배적인 성격을 지닌 인물로 경영자, 공연자, 작사가, 때로는 출판업자였던 브뤼앙은 어린 시절 프랑스 시골에서 파리로 일자리를 찾아왔다. 그는 하층민들의 리듬과 언어를 흡수하고 궁핍한 노동자, 잡범, 근로 여성들과 친밀한 사이가 되었다. 그는 파리의 빈민에 관한, 그들의 시련과 고민에 관한 노래와 이야기를 쓰기 시작했고, 자신을 그들 중 한 사람으로 묘사하며 최하계층의 목소리를 대변했다.

브뤼앙은 이를 자신의 페르소나 전면에 반영했다. "커다란 중절모, 코듀로이 바지, 더블 조끼, 브라스 버튼이 달린 벨벳 헌팅 코트"[34]라는 남다른 옷차림으로 자신의 모습을 연출했고 미를리통을 의도적으로 거친 노동자 계층과 어울리는 분위기로 꾸몄다. 무대에 오르면 목청 높여 포주와 매춘부에 관해 떠들었고, 일종의 빈민가 구경, 즉 그 유명한 브뤼앙

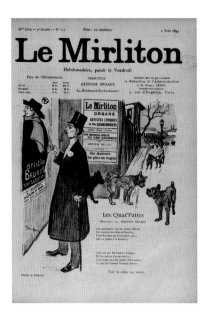

15. 테오필 알렉상드르 스타인렌
THÉOPHILE-ALEXANDRE STEINLEN
(프랑스, 1859~1923)
담장에 붙은 툴루즈 로트레크의
아리스티드 브뤼앙 포스터 잡지
〈르 미를리통〉 표지, 1893년 6월 9일
하프톤 릴리프, 38.3×28cm
프랑스 파리 국립도서관
메달 박물관

에게 모욕을 당하는 신기한 경험을 위해 그곳으로 몰려드는 중산층을 조롱했다. 건물 앞 간판에는 "곤욕을 치르고 싶은 사람들을 위한 장소"라고 적혀 있었고, 그는 선택적으로 손님의 출입을 막아 안달하게 만들기를 즐겼다. "브뤼앙은 어렵게 얻은 즐거움일수록 더욱 가치 있게 여겨진다는 원칙으로 미를리통을 운영했다. 사람들은 그곳을 보통 카페처럼 자유롭게 들어갈 수 없었고, 위층 '샤 누아르'처럼 돈을 내고도 자리를 얻을 수 없었다. 브뤼앙은 오히려 손님들을 밖에 세워둔 채 작은 격자창 너머로 구경하기를 즐겼다."[35]

브뤼앙은 젊은 화가 툴루즈 로트레크의 재능을 알아보고 그의 작품으로 미를리통을 꾸몄으며, 밤에 그곳으로 들어서는 툴루즈 로트레크를 향해 무대 위에서 이렇게 외치곤 했다. "자자, 조용 조용. 여기 훌륭한 화가 툴루즈 로트레크가 친구 하나와 누군지 모를 놈 하나와 함께 들어오는군."[36] 그는 툴루즈 로트레크에게 몇 점의 포스터를 의뢰했다. 툴루즈 로트레크가 1893년 작품집《르 카페콩세르》에 브뤼앙의 모습을 담았을 무렵(작품 8), 브뤼앙의 의상과 페르소나는 확고해져 있었다. 모자와 스카프, 그 판화를 구입한 사람이 미를리통에 온다면 지었을 깔보듯 위협적인 표정. 브리앙의 뒷모습 전신을 담은 작은 포스터 〈아리스티드 브뤼앙〉(작품 9)은 얼굴 없이 실루엣만으로도 그임을 드러낼 수 있었으니 그가 얼마나 유명했는지를 짐작할 수 있다. 툴루즈 로트레크는 아리스티드 브뤼앙을 가게 근처 자갈길 위, 말 그대로 '거리에' 서 있는 모습으로 담아내, 그곳 사람들의 비애와 기쁨을 노래로 세상에 알리는 사람임을 표현했다. 같은 해에 만든 더 큰 포스터(작품 10)는 아마도 툴루즈 로트레크의 가장 대범한 작품일 것이다. 투박하고 단조로운 색채로 표현된 코트, 모자, 스카프와 함께 아리스티드 브뤼앙이 강렬한 존재감을 발산

한다. 우키요에 목판화에서 강한 인상을 주는 배우들처럼(자료 16) 슬쩍 보이는 옆모습이다. 자신을 절묘하게 표현해낸 이 우상적이고 잊을 수 없는 이미지를 아리스티드 브뤼앙은 1912년 은퇴 투어 때 광고 포스터로 또 한 번 사용했다.

아리스티드 브뤼앙처럼 무대 위에서 뚜렷한 대중적 페르소나를 발산하는 이들에게 늘 이끌리던 툴루즈 로트레크는 브뤼앙 역시 '이중적인 삶'을 살고 있음을 아마도 알아챘을 것이다. 그는 손님들을 모욕하는 클럽 주인 역할을 하고 돈 있는 사람들을 조롱하며 가난한 이들의 삶을 비통해했지만, 한편으로는 공연을 통해 많은 돈을 벌면서 스스로가 퍽 부자가 되어가고 있었다.

아마도 물랭 루주만큼 많은 관심과 추측, 역사적 상상을 불러일으킨 장소는 없을 것이다. 이제는 시끌벅적 술과 섹스로 가득하고 화려한 캉캉 춤이 있던 벨 에포크 시절의 밤을 상징하게 된 물랭 루주는 1889년에 파리에서 가장 화려하고 활기찬 나이트클럽이 되려는 야심으로 문을 열었다. 사장 샤를 지들러와 관리자 조제프 올레는 돈을 아낌없이 투자하여 무도장과 카바레를 둘 다 짓고 점쟁이도 불렀으며 외설스러운 사이드 쇼, 광대들의 공연도 마련하였다. 툴루즈 로트레크가 가장 좋아한 광대 중에 여러 번 작품 속에 담은 샤위카오 cha-u-kao가 있다. 일본 문화의 영향을 받은 그녀의 페르소나는 발을 높이 드는 춤과 그 춤을 출 때의 광분을 뜻하는 샤위-카오chahut-chaos를 줄인 이름, 게이샤 스타일에서 영감을 받은 틀어 올린 머리 모양, 목 부분이 깊이 패고 주름 장식을 단 보디스 등으로 표현된다. 〈물랭 루주의 여자 광대〉(작품 19)에서 그녀는 툴루즈 로트레크의 또 다른 모델이자 자신의 연인인 가브리엘과 팔짱을 끼고 있다. 〈물랭 루주에서 춤을〉(작품 15) 속 커플 역시 그들일 수 있다.[37]

물랭 루주는 카드리유(캉캉 춤)를 위해 가장 유명한 무용수들을 섭외하였고, 페티코트를 흔들고 맨살이 드러나도록 다리를 높게 차는 (속바지는 선택 사항이었다.) 그들의 모습에 관객들은 즐거워했다(자료 17). 샤를 지들러는 그해 만국 박람회에서 구입한 거대한 파피에 마세 코끼리를 정원에 설치했고 (코끼리는 툴루즈 로트레크가 가장 자주 쓴 레마르크의 모양이 되었다.) 훈련시킨 원숭이들, 타고 다닐 수 있는 당나귀도 준

16. **가츠카와 순쇼KATSUKAWA SHUNSHŌ**(일본, 1726~92)
(연극 〈야경夜警 옷을 입은 레이코의 용감한 네 명의 하인〉에서
사카타 긴토키를 연기하는) **이치가와 단주로 5세Ichikawa Danjuro V**, 1781년
목판화, 31.3×14cm
메트로폴리탄 박물관 매입, 조지프 풀리처 유증, 1918년

17. E. 라그랑주E. LAGRANGE(프랑스, 시기 미상)
물랭 루주의 무도장The Dance Hall of the Moulin Rouge
1898년에 뤼도비크 바셰가 파리에서 출간한 《파노라마: 밤의 파리Le Panorama: Paris la nuit》의 삽화
럿거즈 대학교 내 컬렉션 지멀리 미술관
필립 데니스 케이트, 린 검퍼트 기증

비했다(자료 18). 건물 외관에는 (머지않은 과거에 시골이던 몽마르트르의 풍경을 대표하는) 물랭 루주의 상징과도 같은 풍차가 서서, 무언가 재미있는 것을 찾는 이들을 향해 "오락과 즐거움이라는 불변의 인기 상품을 파는 아름다운 공장"[38]으로 손짓했다.

샤를 지들러와 조제프 올레는 물랭 루주를 무엇이든 할 수 있는 사교적인 공간으로 만들었다. 여자와 남자가 이곳에서 공개적으로 술을 마시고 함께 어울렸다(작품 17). 툴루즈 로트레크의 작품 〈물랭 루주의 영국 남자〉(작품 16)는 그런 생생한 만남의 장면을 포착하였다. 어두운 푸른색으로 표현된 어느 멋쟁이 남자(툴루즈 로트레크의 친구이자 영국의 화가인 윌리엄 톰 워러너)는 두 여성이 끌어들인 외설스러운 대화에 응하고 있는 것처럼 보인다. 또 다른 작품(작품 12)에서는 툴루즈 로트레크의 사촌 가브리엘 타피에 드 셀레랑과 사진사 폴 세스코가 길을 걷는 두 명의 여자에게 음흉한 시선을 던지고 있다. 이곳에서는 퍼레이드(작품 21)와 가장무도회의 마스크 뒤로 모습을 숨긴 채 연인들끼리 밀회를 즐길 수도, 마음껏 술을 마시고 흥청댈 수도 있었다.

물랭 루주는 처음부터 툴루즈 로트레크의 공간이었다.

성대한 개관식에서는 샤를 지들러가 구입한 툴루즈 로트레크의 거대한 서커스 그림(자료 19)이 입구 쪽에서부터 손님들을 맞이했다.[39] 그를 큰 성공의 궤도에 올려준 첫 포스터(자료 3)도 물랭 루주에서 의뢰를 받아 만든 것으로, 캉캉 춤으로 유명해진 야심찬 시골 출신 세탁부 라 구루의 공연을 홍보하기 위한 것이었다. 본명은 루이즈 베베르Louise Weber이지만 삶과 음식에 관한 대단한 욕심으로 라 구루(식충이·대식가)라는 별칭을 얻은, 붉은빛 도는 금발의 그녀는 비치는 모슬린 속바

18. 물랭 루주, 1889~1990년경
개인 소장

19. **툴루즈 로트레크**
여자 곡마사(페르낭도 서커스에서)Equestrienne(At the Cirque Fernando), 1887~88년
캔버스에 유화, 100.3×161.3cm
시카고 미술관
조지프 윈터보섬 컬렉션, 1925년

지를 입고 춤을 추거나 상반신을 노출한 홍보 사진을 찍는 등, 야하고 대담한 성적 이미지를 내세우면서 적극적으로 스타가 되고자 했다.

그녀의 대표적인 차림새는 가슴이 깊게 팬 드레스, 많이 모방된 특유의 올림머리, 검은색 리본 초커였다. 그 패션만으로도 누구나 그녀임을 알아볼 수 있었기에, 그녀를 담은 툴루즈 로트레크의 가장 유명한 작품들은 그녀의 앞모습을 보여줄 필요가 없었다. 1894년 작품인 석판화(작품 14)를 보아도 올림머리, 곱슬거리는 옆머리, 튀어나온 배로 인해 뒷모습임에도 불구하고 쉽게 라 구루임을 알아볼 수 있다. 함께 춤을 추고 있는 사람은 특유의 유연한 춤으로 발랑탱 르 데소세(뼈 없는 발랑탱)라는 별명으로 유명했던 인물인데, 실크해트와 매부리코의 옆모습으로 툴루즈 로트레크의 작품 속에 종종

등장한다. 툴루즈 로트레크처럼 발랑탱 르 데소세 역시 이중적인 삶을 살았다. 낮에는 온화한 점원 자크 르노댕으로, 밤에는 무도장의 유명인사로 살며 그 두 삶이 서로 만나지 않게 했다. 한 친구에 따르면, 그는 낮에 아는 사람이라도 만나면 모른 척했다고 한다.[40]

이 같은 작품들은 툴루즈 로트레크가 배우들의 모습을 담은 일본 목판화에서 많은 영향을 받았음을 보여준다. 일본 화가들은 실제와 아주 비슷하게 표현하는 데 크게 연연하지 않고, 표현 대상의 정체를 드러내주는 특정한 몸짓이나 장신구, 물건, 머리 모양 같은 기호와 상징을 사용했다. 툴루즈 로트레크와 여러 번 공동 작업을 한 적 있는 미술 평론가 귀스타브 제프루아는 일본의 예술가들에 관해 다음과 같이 잘 표현하였다. "인물을 표현하는 데 있어서 그들은 인물의 움직임

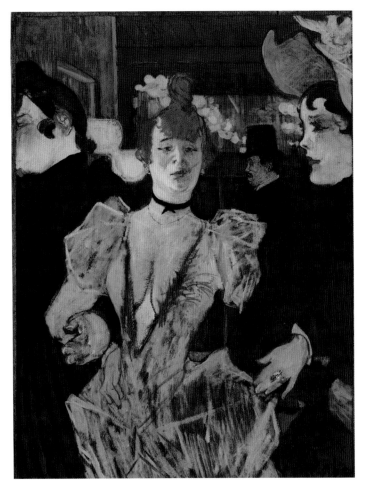

20. **툴루즈 로트레크**
물랭 루주의 라 구루La Goulue at the Moulin Rouge, 1891~92년
판지에 유화, 79.4×59cm
뉴욕 현대미술관
데이비드 M. 레비 여사 기증, 1957년

을 요약해줄 선을 찾았다. (…) 다른 모든 디테일을 대표할 수 있는 단 하나의 특별한 디테일을 끊임없이 찾았다. 심지어 인간의 몸을 단 하나의 곡선으로 표현해내기도 했다."⁴¹ 이런 설명은 툴루즈 로트레크의 작품에도 잘 들어맞는다. 툴루즈 로트레크 역시 전통적인 초상화처럼 인물을 아주 닮게 묘사하는 것이 아니라 라 구루의 가슴이 팬 드레스, 잔 아브릴의 높게 든 다리, 이베트 길베르의 장갑, 발랑탱 르 데소세의 옆모습 등으로 그들을 표현하였으니 말이다. 툴루즈 로트레크 본인도 이베트 길베르에게 이렇게 말한 적이 있다고 한다. "나

는 그대를 상세하게 표현하지 않아요. 나는 그대의 전체를 요약해서 표현해요!"⁴²

1892년 작 한 석판화에서는 라 구루가 한 여성과 팔짱을 끼고 물랭 루주에 입장하는 모습이 담겨 있다(작품 13). 라 구루의 '자매'라고 되어 있는 그 인물은 사실 그녀와 연인 관계였던 무용수 몸 프로마주Môme Fromage일 가능성이 높다. 당시에는 레즈비언들이 자매이기 때문에 같이 산다고 설명하는 경우가 많았다. 잔 아브릴의 회고에 따르면 그 두 사람은 함께 살았고, 몸 프로마주는 "여자의 몸을 타고난 바셋하운드 같았으며 (…) 세탁부처럼 보이는 외모였다. (…) 어느 날 두 사람의 관계를 궁금해하던 누군가 엿들었다는 내용에 따르면 (…) 라 구루는 자신이 레즈비언임을 조용히 부인했고," 몸 프로마주는 크게 화를 내며 "루이즈, 어떻게 나를 사랑한다는 것을 부인할 수가 있어!"라고 소리쳤다고 한다.⁴³ 툴루즈 로트레크가 같은 시기에 그린 회화, 〈물랭 루주의 라 구루〉(자료 20)에서 우리는 똑같은 장면을 다른 방향, 즉 정면에서 볼 수 있는데 오른팔은 통통한 몸 프로마주와, 왼팔은 공개적으로 레즈비언이던 유명 배우 메 밀통과 팔짱을 낀 라 구루의 모습이어서 '자매'가 실은 연인이었다는 추측에 더욱 힘이 실린다.

툴루즈 로트레크는 여러 카페콩세르를 다니며 많은 레즈비언 공연자들과 가깝게 지냈는데, 그중 한 명이 영국 무용단을 따라 파리로 와 〈버릇없는 어린 여자아이〉라는 유명한 춤을 춘 아일랜드 출신 여배우 메 밀통이었다. 툴루즈 로트레크의 작품 속에서 들창코와 두 개의 튀어나온 '더듬이' 같은 독특한 모자로⁴⁴ 표현된 그녀의 모습을 종종 찾아볼 수 있다. 그 모자를 쓴 모습이 담긴《큐피드의 완패》(작품 11)는 툴루즈 로트레크가 작업한 여러 노래책 커버 중 하나로, 모자를 쓴 두 여성이 어느 바에 있고 그 곁에는 만연한 여성 동성애로 인해서 할 일을 잃은, 지치고 무너져버린 큐피드가 있다. "나는 레즈비언 커플을 도와야 해. 딱히 연인이 아닌 여자들의 관계를."⁴⁵ 큐피드는 우스꽝스럽게

를 마련해 공연하기도 했으며, 결국에는 무명과 가난의 삶을 맞고 말았다. 1928년에는 땅콩과 담배를 팔고 있었다고 전해지며, 1년 후 잊힌 채로 죽음을 맞이했다. 라 구루는 툴루즈 로트레크가 미술가로서 만난 첫 뮈리아였으나, 마지막은 아니었다.

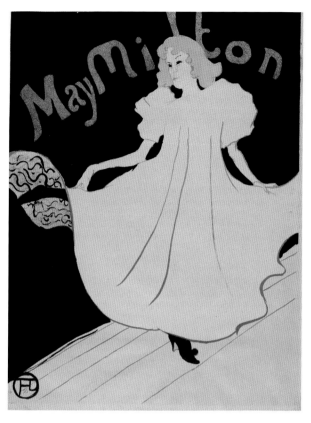

21. **툴루즈 로트레크**
메 밀통May Milton, 1895년
석판화, 80.3×60.1cm
시카고 미술관
카터 H. 해리슨 부부 컬렉션, 1948년

신화 속 날개와 활, 화살을 모두 빼앗긴 채 다친 몸으로 목발에 의지하고 있고, 부러진 다리는 남근을 연상하도록 뻗어 있으며, 머리에는 붕대가 감겨 있다. 이베트 길베르가 부른, 지치고 상처 입은 큐피드에 관한 노래이다. 곤충을 연상시키는 독특한 모자로 그림 속 두 여자 중 한 명이 메 밀통임을 알아볼 수 있는데,[46] 그 모자는 후에 메 밀통의 미국 투어 홍보를 위해 툴루즈 로트레크가 만든 포스터(자료 21)에서 알파벳 l과 t가 머리 뒤로 마치 더듬이처럼 튀어나온 모습으로 간접적으로 인용된다.

　　라 구루의 무대 경력은 오래가지 않았다. 훈련된 동물들과 함께 무대에 서서 연기의 전환점을 마련하고자 했지만 성공을 거두지 못했고,[47] 이후에는 파리의 어느 장터에 부스

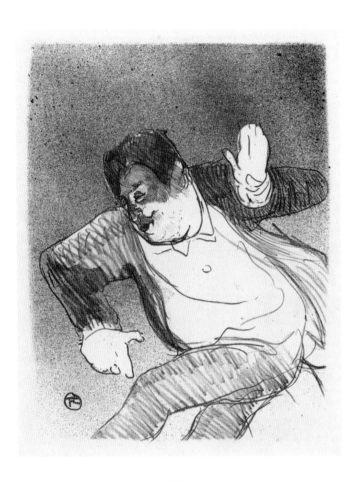

작품 1
프티 카지노 극장에서의 카듀CAUDIEUX, PETIT CASINO, 1893년
작품집 《르 카페콩세르》 수록
석판화, 44×32cm
루이스 E. 스턴 컬렉션, 1964년

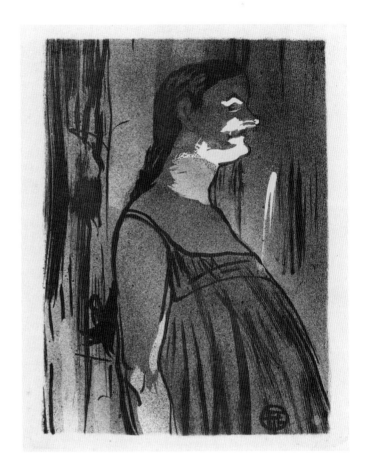

작품 2
아브달라 부인MADAME ABDALA, 1893년
《르 카페콩세르》 수록
석판화, 44×31.9cm
루이스 E. 스턴 컬렉션, 1964년

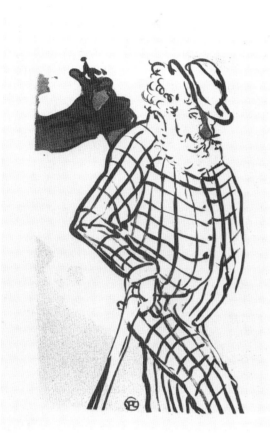

작품 3
이상한 영국 코미디언COMIQUE EXCENTRIQUE ANGLAIS, 1893년
《르 카페콩세르》 수록
석판화, 44×32cm
루이스 E. 스턴 컬렉션, 1964년

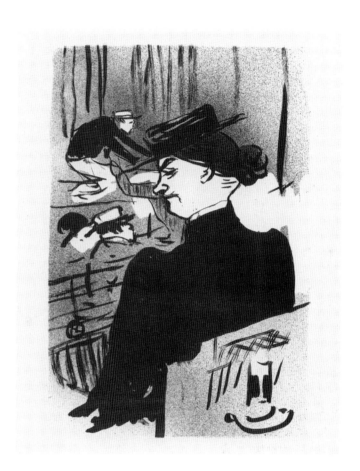

작품 4
관람객UNE SPECTATRICE, 1893년
《르 카페콩세르》 수록
석판화, 43.3×32.2cm
루이스 E. 스턴 컬렉션, 1964년

작품 5
매리 해밀턴MARY HAMILTON, 1893년
《르 카페콩세르》 수록
석판화, 43.7×32.1cm
루이스 E. 스턴 컬렉션, 1964년

작품 6
폴라 브레비옹PAULA BRÉBION, 1893년
《르 카페콩세르》 수록
석판화, 43.7×32cm
루이스 E. 스턴 컬렉션, 1964년

작품 7
앙바사되르에서AUX AMBASSADEURS, 1894년
석판화, 61.4×43cm
데이비드와 페기 록펠러 부부 컬렉션

작품 8
아리스티드 브뤼앙ARISTIDE BRUANT, 1893년
《르 카페콩세르》 수록
석판화, 43.8×32.3cm
루이스 E. 스턴 컬렉션, 1964년

작품 9
아리스티드 브뤼앙, 1893년
《르 카페콩세르》 수록
석판화, 84.5×60.3cm
그레이스 M. 메이어 유증, 1997년

작품 10
카바레의 아리스티드 브뤼앙ARISTIDE BRUANT DANS SON CABARET, 1893년
《르 카페콩세르》 수록
석판화, 136×96.3cm
에밀리오 산체스 기증, 1961년

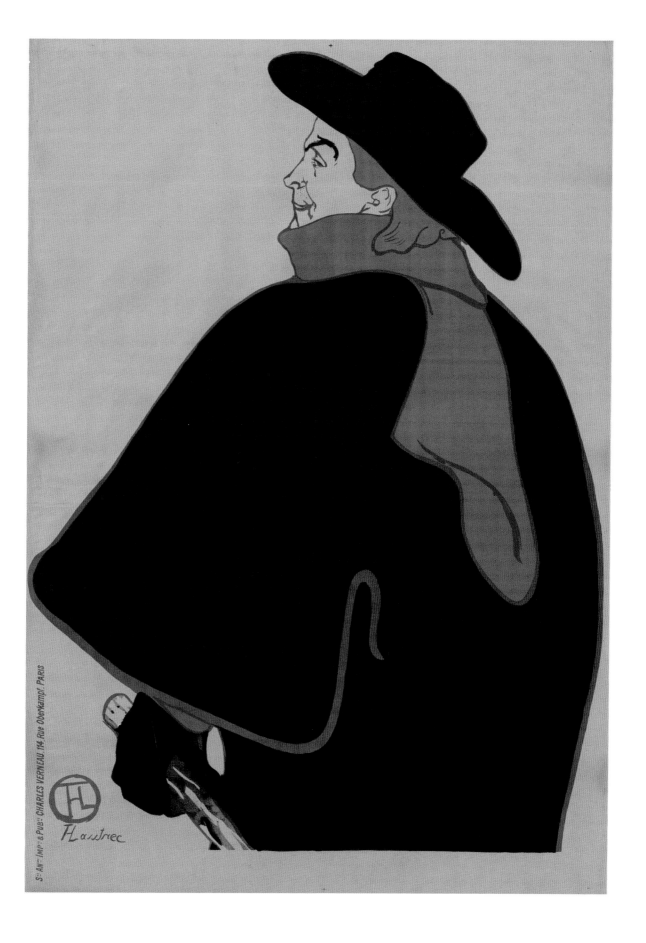

Sᵗᵉ Aⁿᵐᵉ IMPⁿ & PUBⁿ CHARLES VERNEAU 114 Rue Oberkampf. PARIS

HL

HLautrec

작품 11
큐피드의 완패EROS VANNÉ, 1894년, 1910년 이전 출판
석판화, 45.2×32.3cm
그레이스 M. 메이어 유증, 1997년

작품 12
로비PROMENOIR, 1898년
석판화, 70.5×54cm
애비 올드리치 록펠러 기증, 1946년

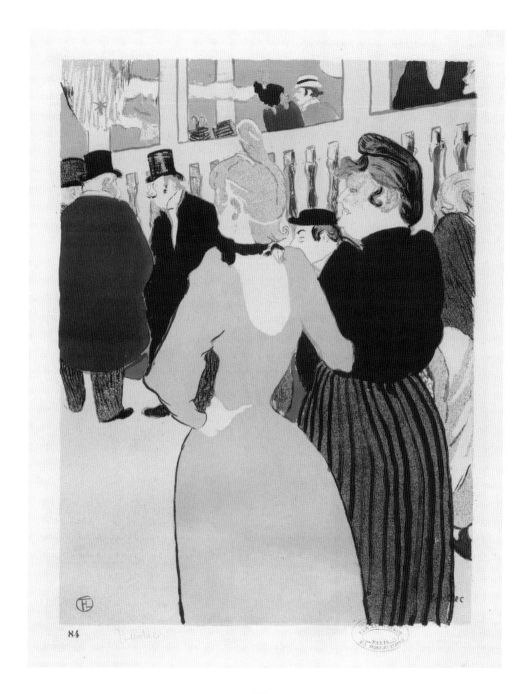

작품 13
자매와 물랭 루주에 온 라 구루AU MOULIN ROUGE, LA GOULUE ET SA SOEUR, 1892년
석판화, 64.2×49.3cm
애비 올드리치 록펠러 기증, 1946년

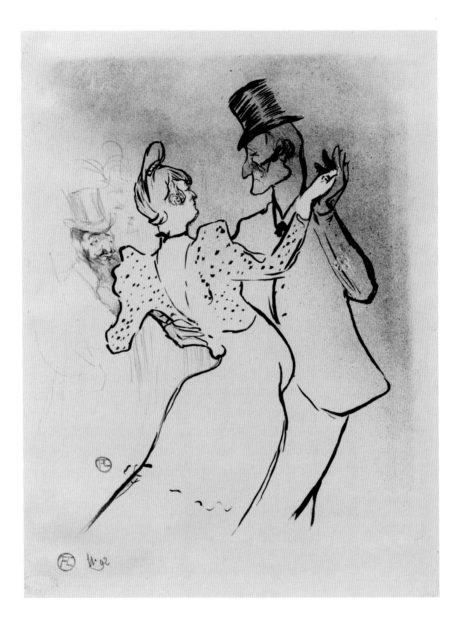

작품 14
라 구루LA GOULUE, 1894년
석판화, 37.9×28cm
애비 올드리치 록펠러 기증, 1946년

작품 15
물랭 루주에서 춤을LA DANSE AU MOULIN ROUGE, 1897년
석판화, 52.1×35.5cm
데이비드와 페기 록펠러 부부 컬렉션

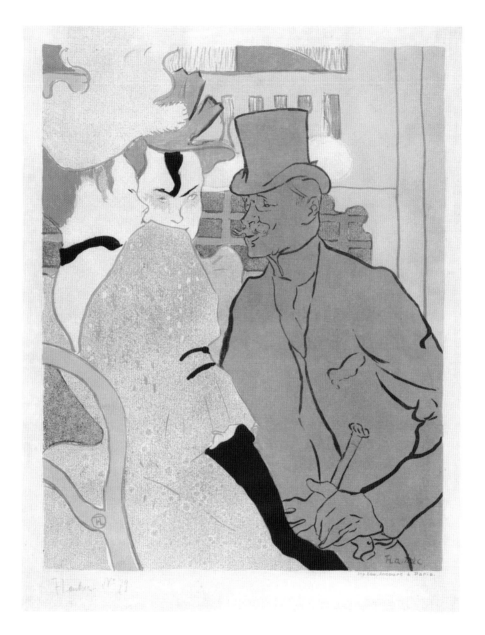

작품 16
물랭 루주의 영국 남자L'ANGLAIS AU MOULIN ROUGE, 1892년
석판화, 59.7×48.5cm
데이비드와 페기 록펠러 부부 컬렉션

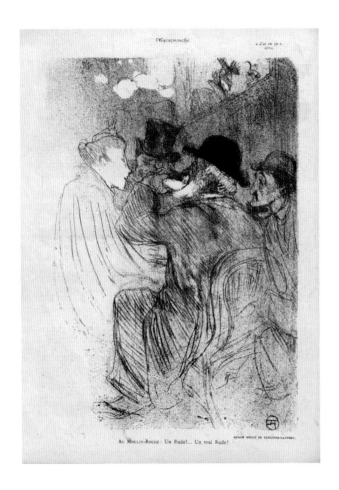

작품 17
물랭 루주에서:악당이다! 진짜 악당!
AU MOULIN ROUGE: UN RUDE ! UN VRAI RUDE!
〈작은 접전L'ESCARMOUCHE〉 1893년 12월 10일자 수록
하프톤 릴리프, 39×29.9cm
루이스 E. 스턴 컬렉션, 1964년

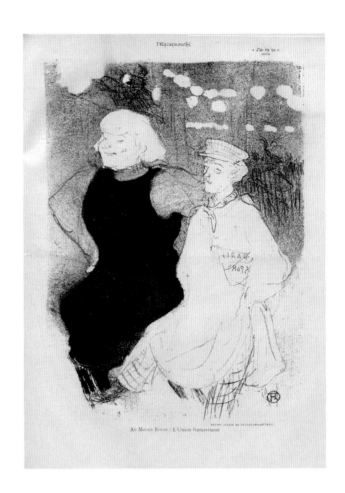

작품 18
물랭 루주에서:프랑스–러시아 연합
AU MOULIN ROUGE: L'UNION FRANCO-RUSSE
〈작은 접전〉 1894년 1월 7일자 수록
하프톤 릴리프, 39×29.9cm
루이스 E. 스턴 컬렉션, 1964년

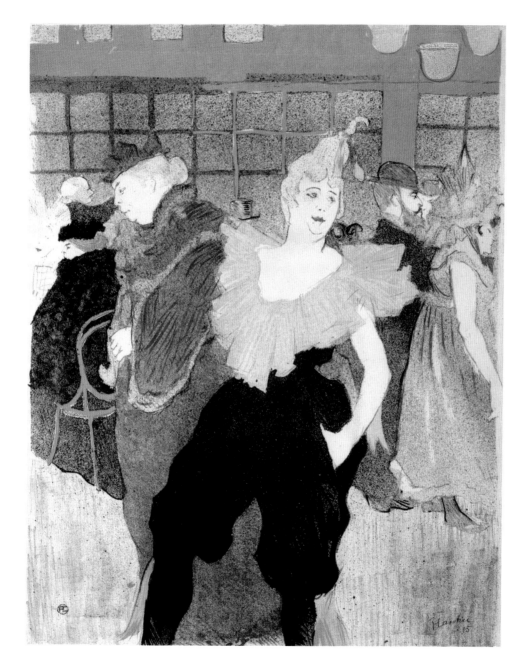

작품 19
물랭 루주의 여자 광대LA CLOWNESSE AU MOULIN ROUGE, 1897년
석판화, 40.4×32.3cm
애비 올드리치 록펠러 기증, 1946년

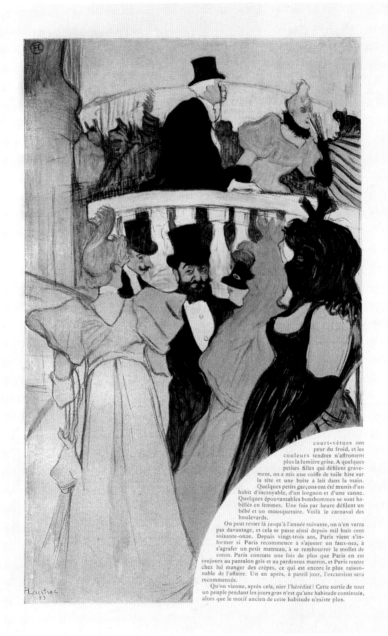

court-vêtues ont
peur du froid, et les
couleurs tendres n'affrontent
plus la lumière grise. A quelques
petites filles qui défilent grave-
ment, on a mis une coiffe de toile bise sur
la tête et une boîte à lait dans la main.
Quelques petits garçons ont été munis d'un
habit d'incroyable, d'un lorgnon et d'une canne.
Quelques épouvantables bonshommes se sont ha-
billés en femmes. Une fois par heure défilent un
bébé et un mousquetaire. Voilà le carnaval des
boulevards.
 On peut rester là jusqu'à l'année suivante, on n'en verra
pas davantage, et cela se passe ainsi depuis mil huit cent
soixante-onze. Depuis vingt-trois ans, Paris vient s'in-
former si Paris recommence à s'ajuster un faux-nez, à
s'agrafer un petit manteau, à se rembourrer le mollet de
coton. Paris constate une fois de plus que Paris en est
toujours au pantalon gris et au pardessus marron, et Paris rentre
chez lui manger des crêpes, ce qui est encore le plus raison-
nable de l'affaire. Un an après, à pareil jour, l'excursion sera
recommencée.
 Qu'on vienne, après cela, nier l'hérédité ! Cette sortie de tout
un peuple pendant les jours gras n'est qu'une habitude continuée,
alors que le motif ancien de cette habitude n'existe plus.

작품 20
파리의 즐거움:파티와 축제LE PLAISIR À PARIS: LES BALS ET LE CARNAVAL
〈르 피가로 일뤼스트레LE FIGARO ILLUSTRÉ〉 1894년 2월호 수록
석판화, 41×30cm
뉴욕 현대미술관 도서관

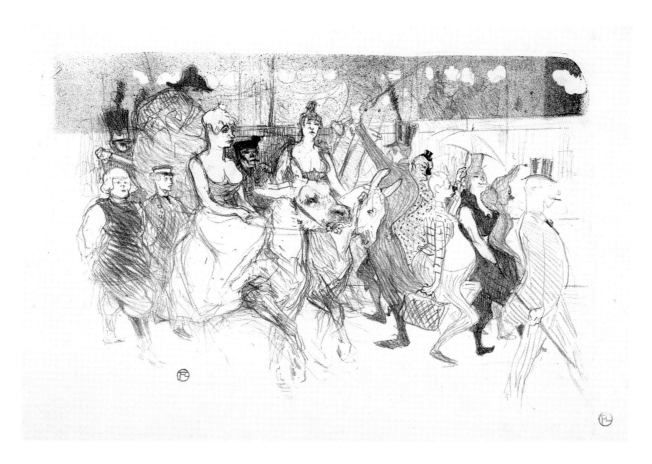

작품 21
물랭 루주의 축제의 저녁UNE REDOUTE AU MOULIN ROUGE, 1893년
석판화, 37.7×55.6cm
애비 올드리치 록펠러 기증, 1946년

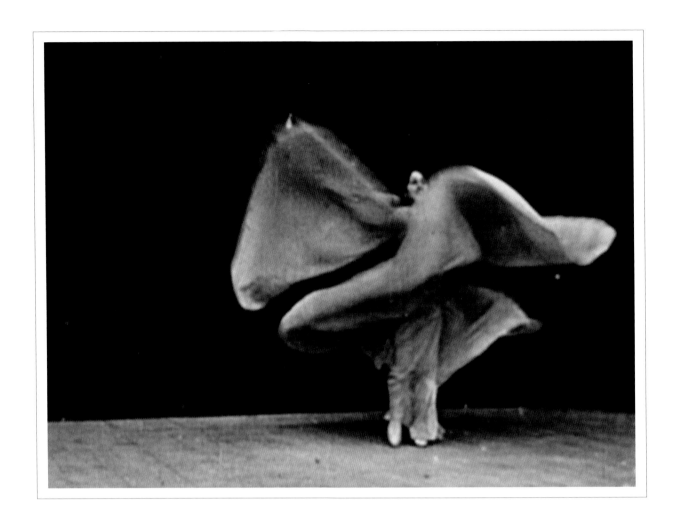

ON STAGE
무대 위의 뮤즈

툴루즈 로트레크가 무대 위의 연기자에게 마음을 사로잡히면 한 작품, 혹은 여러 작품에서 그 대상을 표현해내곤 했다. 그를 매혹시킨 퓌리아가 언제나 오랫동안 그의 마음을 잡은 것은 아니지만, 지속적으로 영감을 주는 뮤즈도 있었다. 혁신적인 미국 출신 무용가(현대무용가 이사도라 던컨의 멘토이기도 한) 로이 풀러는 1893년 파리에 돌풍을 불러일으켰다. 스스로가 표현한 것처럼 "무언가 새로운 것, 빛과 색채와 음악과 춤으로 이루어진 것을 창조해낸"[48] 그녀는 의상(춤을 출 때 가볍고 긴 실크 여러 장을 대나무 막대를 이용해 휘둘러, 몸을 감싸며 펄럭이고 흐르게 만들었다.), 전기 조명의 이용(각광 전구에 색색의 젤을 수동으로 교체하여 끊임없이 변화하는 조명 효과를 만들어냈다.), 무대 연출(불을 켜지 않은 홀의 어두운 무대 위에서 춤을 추었다.) 등 여러 혁신적인 시도를 보여준 예술가였다. 1892년 후반 폴리 베르제르Folies Bergère 공연장에서 있었던 데뷔 무대에서는 대표적인 뱀 춤뿐 아니라 보라색 춤, 나비 춤, 하얀색 춤이 포함되어 있었고, 그녀가 춤을 추면 조명 빛을 받아 끊임없이 색이 바뀌는 천이 그녀 주위에서 화려하게 펄럭였다. 관객들은 거의 넋을 잃었고, 한 비평가는 그녀를 "1분에 천 번은 변하는 듯한 어룽거리는 베일 속에서 빙빙 돌며 미친 듯 춤을 추는, 환상적인 꿈속의 존재 같다."[49]고 표현했다.

22. **오귀스트 뤼미에르**(프랑스, 1862~1954), **루이 뤼미에르**(프랑스, 1864~1948)
로이 풀러의 뱀 춤을 모방한 춤을 추고 있는 무용수, 1897년
영상의 스틸(부분)
파리 조르주 퐁피두 센터의 국립현대미술관

23. **툴루즈 로트레크**
로이 풀러Miss Loïe Fuller, 1893년
석판화, 36.8×26.8cm
프랑스 파리 국립도서관

24. **툴루즈 로트레크**
로이 풀러, 1893년
석판화, 36.8×26.8cm
보스턴 공공도서관 판화관
앨버트 H. 위긴 컬렉션

많은 예술가도 그녀에게 마음을 사로잡혔다. 뤼미에르 형제는 그녀의 춤 스타일을 영상에 담으려는 시도를 했고(자료 22), 제임스 맥닐 휘슬러, 쥘 셰레, 에마뉘엘 조세프 라파엘 오라지는 종이 위에 표현하려 했으며(자료 25), 테오도르 리비에르와 라울 프랑수아 라르슈는 대리석과 청동으로 표현하려 했다. 하지만 거장의 솜씨를 보여준 툴루즈 로트레크의 1893년 작 채색 석판화(작품 22)만큼 로이 풀러의 정수를 훌륭하게 담아낸 작품은 없었다. 추상의 형태처럼 보이는, 흐르는 듯한 무엇이 직사각형의 그림 가운데에 떠 있다. 좀 더 가까이에서 관찰해야만 대상이 뚜렷해진다. 어두운 전경에 보이는 더블베이스의 목으로 우리는 무대의 공간감을 추측할 수 있고, 가운데에 있는 것의 정체가 바로 고개를 젖히고 펄럭이는 드레스 자락 아래로 가냘픈 두 발을 드러낸 무용가, 로이 풀러임을 알 수 있다. 이 석판화는 초록, 노랑, 주황, 연보라,

보라, 파랑, 장밋빛 등의 색채를 각기 고유하게 조합한 잉크로 60쇄를 찍어내었고, 그중 다수의 작품에 금속성 안료로 신비로운 광택 효과를 냈다(자료 23, 24). 이 작품은 그 단순한 표현이 과감하며, 액체처럼 흐르는 춤의 한 찰나를 거의 추상에 가깝게 포착해낸 것이 대단하다. 이 작품과 닮은 전례가 있다면 일본 우키요에 목판화의 전통일 것이다. (〈르 피가로 일뤼스트레〉 1893년 2월 판[50]에서 거의 곧바로 언급된 바 있다.) 그림의 공간 속에 갇혀 있는 듯한 느낌, 인물의 고립, 금속성 안료, 의상과 하나가 된 무용가 등이 그 유사한 면모이다.

그 밖에도 툴루즈 로트레크가 열정적으로 여러 작품에 담은 뮤리아가 있었다. 1895년에 그는 마르셀 랑데르를 보기 위해 바리에테 극장에서 재공연된 오페레타 〈실페리크 Chilpéric〉를 무려 스무 번이나 관람했다고 한다. 그와 동행하여 여섯 번까지는 같이 관람했으나 더는 견딜 수 없었던

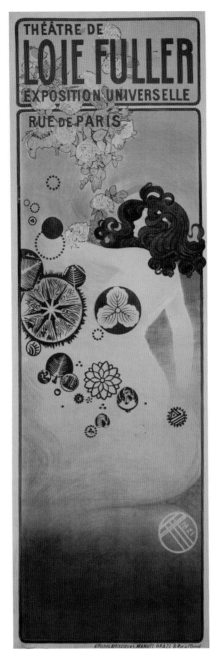

25. 에마뉘엘 조제프 라파엘 오라지
EMMANUEL-JOSEPH-RAPHAEL ORAZI
(이탈리아 출생 프랑스인, 1860~1934)
로이 풀러 극장:세계 박람회Theater of
Loïe Fuller: World's Fair, 1900년
석판화, 198.7×64.1cm
뉴욕 현대미술관
조지프 H. 헤일 기증, 1967년

친구이자 공동 작업자 로맹 쿨뤼Romain Coolus는 그에게 무엇이 그렇게 좋으냐고 물었다. 그 붉은 머리카락의 무용가에 관해 툴루즈 로트레크는 이렇게 말했다. "나는 오로지 마르셀 랑데르의 등을 보러 오는 거야. 잘 봐. 이토록 멋진 광경을 볼 수 있는 일은 세상에 드물다고."[51] 재미있는 것은, 이렇게 열정적인 관람으로 탄생한 12판의 석판화 중 그녀의 뒷모습은 단 한 작품뿐이라는 것이다. 그 외에는 두 손을 허리에 올리고 볼레로를 추거나(작품 24) 완전히 의상을 갖추어 입은 모습 등이다(작품 25). 가장 야심 찬 작품은 흉상으로 표현한 정교한 다색 초상화로, 우키요에의 매춘부 그림을 연상시키는 고리 무늬 배경 안에 머리에 거대한 양귀비 장식을 단 마르셀 랑데르가 있다(작품 23). 독일 예술 잡지 〈판Pan〉의 편집자 율리우스 마이어 그레페가 그 잡지에 싣기도 했을 만큼, 이 작품은 툴루즈 로트레크의 명성이 국제적으로 퍼져가고 있음을 보여주는 증거이기도 했다. 율리우스 마이어 그레페의 마음을 완전히 사로잡은 이 새로운 프랑스 미술 작품을 본 독일 사람들은 충격적이고 믿기 힘든 반응을 보였고, 독일 평론가들은 "퇴폐적이고 유독하다decadentpoisonous."고 표현했다.[52]

　　툴루즈 로트레크의 오랜 뮤즈 중 한 명으로, 많은 찬사를 받은 가수 겸 배우 이베트 길베르가 있다. 그녀는 "노래를 표현하는 양식에 완전한 혁신을 불러온, 카페콩세르의 하늘에 떠오른 가장 빛나는 별이었으며 태연한 태도로 악의 없는 외설적 문장들을 읊는 공연의 대가."[53]라고 평가받았다. 이베트 길베르는 표현 방식뿐 아니라 외모도 독특했다. 무용수들의 하늘하늘한 페티코트나 메 밀통, 메 벨포르의 야한 드레스 등 당시에 인기 있던 의상을 선택하는 대신, 한때 라파엘로의 작품이라고 여겨지기도 했던, 릴Lille 미술관의 밀랍으로 된 빛나는 여인의 흉상을 모델로 삼았다. "그 창백함, 붉은 머리카락의 정수리 (…) 나는 그녀의 특별함이 그 완벽한 단순성에서 온다고 생각한다."[54] 이베트 길베르는 적갈색으로 염색한 머리카락, 창백한 피부, 날씬한 몸매를 강조하는 꼭 맞고 가슴이 깊게 팬 드레스, 팔꿈치까지 오는 검은 장갑 등으로 동시대 다른 공연자들과 현저히 다른 패션을 창조했다. 가수라기보다는 화술가였던 그녀는 낮은 톤의 목소리로 노래를

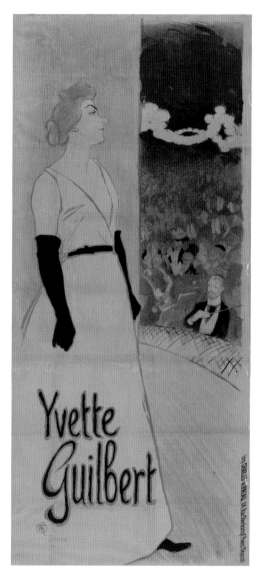

26. 테오필 알렉상드르 스타인렌
이베트 길베르Yvette Guilbert, 1894년
석판화, 152.4×80cm
뉴욕 현대미술관
베이츠 라우리 기증, 1968년

읊었다. "음절 하나하나가 마치 목과 치아와 혀에서 쏘아져 나온 화살처럼, 맑고 투명한 소리의 물결 위에서 태어난 소리처럼, 단단한 동시에 연약하게, 흔들리는 크리스털처럼 다가왔다."[55] 그녀는 공연을 할 때 긴 목을 강조하는 목을 쭉 뺀 자세로 꼼짝하지 않고 서서, 종종 외설적이던 노래의 내용에 효과를 더하기 위한 몸짓이나 윙크를 하지도, 점잖은 척을 하지도 않았다.

툴루즈 로트레크는 이베트 길베르를 무척이나 매력적이라고 생각했지만, 그녀가 그 애정에 좋은 감정으로 화답했는지는 확실하지 않다. 그녀가 자신의 작사가였던 모리스 도네와 함께 점심을 먹다가 툴루즈 로트레크에 관해 처음 했다는 말들은 심술궂은 것 이상이었다. '기름진 피부', '벌어진 커다란 상처' 같은 입, '축 처져 납작한' 입술을 지녔다는 등 거리낌 없는 표현을 했다. 하지만 툴루즈 로트레크의 두 눈에 무언가 특별한 것이 있다고 느꼈다. "아! 아름답고 커다랗고, 따뜻하고, 빛나고, 선명한 눈이었다."[56] 그러나 그가 그 눈으로 세상을 어떻게 보는지에 관해서는 갈등을 느꼈다. 1894년에 툴루즈 로트레크가 스케치한 자신의 모습에 관해 그녀는 "날 그렇게 지독하게 추하게 표현하지 좀 말아요! 조금 덜해도 되잖아요!"라고 썼다.[57] 당시 테오필 알렉상드르 스타인렌(자료 26), 앙리 가브리엘 이벨을 포함한 다른 여러 화가의 포스터 속 이베트 길베르의 모습이 툴루즈 로트레크의 표현보다 훨씬 아름다웠다.

툴루즈 로트레크는 1894년에 이베트 길베르의 성격에 관한 설명, 카바레와 카페콩세르의 현장에 관한 전반적인 안내가 담긴 귀스타브 제프루아의 글과 자신의 석판화 17점을 실은 앨범을 출판하여 이베트 길베르를 찬미했다(작품 26-33). 그의 작품이 종종 그러하듯이 앨범 속 이미지는 이베트 길베르를 묘사한 것이 아니라 축약한 것에 가깝다. 드레스와 길게 뻗은 목, 검은 장갑 등의 실루엣이 그 어떤 직접적 유사성보다도 분명하게 그녀를 표현한다. 이 앨범은 형식적으로 망가를 닮았다. 길베르가 극장에 도착하는 모습, 화장하는 모습, 팬들을 만나는 모습 등 무대 위와 무대 밖의 다양한 모습을 담은 스케치가 이어진다. 이 앨범은 그녀를 아름답지 않게 묘사했다는 점에 관해서나, 한 평론가가 "거위 똥 같은 녹

색"[58](길베르가 겨울에 입었던 녹색 드레스에서 영감을 받았다고 추측되는 색채 선택이다.)이라고 표현한 색채에 관해서 등 일부 조롱 섞인 반응도 얻었다. 그러나 한 팬은 "출판 역사의 한 진보이다. (…) 툴루즈 로트레크의 석판화와 귀스타브 제프루아의 글의 만남이라니, 이보다 더 매혹적인 것은 없다."[59]는 열광적인 찬사를 보냈다.

툴루즈 로트레크의 작품에 가장 오랫동안 등장한 무대 공연자는 1892년에서 1899년 사이의 많은 작품의 주인공이 된 잔 아브릴이다. 라 멜리니트(프랑스 정부가 사용한 폭약 이름)라는 별칭으로도 알려진 잔 아브릴은 1868년 한 미혼모에게서 태어났다. 불행한 어린 시절을 보내던 그녀는 몸이 제멋대로 움직이거나 경련을 일으키는 중추신경 질환인 무도병 진단을 받고 피티에 살페트리에르 병원에 2년 동안 입원했다. 춤이 자신에게 맞는 '치유법'임을 발견한 그녀는 발을 높이 차올리며 미친 듯이 추는 카드리유에 강렬한 열정을 느꼈고, 아이러니하게도 자신의 질병을 자신만의 동작에 이용했다. 툴루즈 로트레크는 아마도 이 비전통적인 빨간 머리 무용수에게서 자신과 닮은 내면을 보았을 것이다. 얼굴의 경련, 특출하지 않은 외모, 만성적인 질병 등에도 불구하고 잔 아브릴은 성공과 만족, 인정과 대중의 사랑까지 얻었다.

갑작스러운 무도중의 재발로 휴식기를 가진 아브릴이 1893년에 무대로 복귀했을 때 툴루즈 로트레크가 단순한 표현 기법들로 우아하게 그녀를 담아낸 포스터가 《르 카페 콩세르》에 포함되어 있고(작품 34), 자르댕 드 파리에서의 공연 포스터도 의뢰받아 정교한 컬러 포스터를 탄생시켰다(작품 35). 이 독특하고 창의적인 작품을 들여다보면 더블베이스의 목 부분이 다소 울퉁불퉁한 선으로 길게 연장되어 작품을 테두리처럼 두른다. 그 테

27. 잔 아브릴, 1893년경
폴 세스코(프랑스, 1858~1926)가 찍은 사진
스페인 국립도서관
페르난데즈 아르다빈/레오나르드
패리시 컬렉션 미국 위원회

28. 우산을 든 사람을 표현한
툴루즈 로트레크의 레마르크

두리 속에 있는 잔 아브릴은 특유의 패션인 보닛 모자를 쓰고, 페티코트가 보이도록 다리 한쪽을 들어 올린 채 무릎 아래에서 두 손을 깍지 끼는, 홍보 사진들을 통해 유명해진 특유의 포즈(자료 27)로 환상에 빠져 있는 듯한 표정이다. 오른쪽 아래에는 평면적 캐리커처로 표현된 더블베이스 연주자가 집중하느라 눈썹을 찌푸린 채 털이 북실거리는 손으로 더블베이스의 목을 단단히 쥐고 있다. 인상적인 평면적 이차색과 우키요에에서 영감을 받은 듯한 아찔한 대각선 구도가 돋보이는 이 포스터는 파리 거리를 오가는 많은 사람들을 매혹했고, 툴루즈 로트레크는 〈라르트 프랑세〉, 〈쿠리에 프랑세〉 등 여러 잡지사에서 이 작품을 싣고 싶다는 요청을 받았다.

1896년 마드모아젤 에글랑틴이 이끄는 공연단의 일원으로 런던 공연을 하게 된 잔 아브릴은 툴루즈 로트레크에게 그 공연의 홍보 포스터를 만들도록 설득했다(작품 36). 이 포스터에서 그는 잔 아브릴에게 특별히 초점을 맞춘다. 양손을 허리에 짚고 다리를 들어 올린 붉은 머리의 잔 아브릴은 다른 댄서들이 나란히 맞춰 선 선에서 벗어나 있다. 이 작품의 완성 전 단계의 레마르크는 비가 올 때 입는 트렌치코트 차림에 우산을 든 사람(자료 28)의 모습을 하고 있는데, 비가 많기로 악명 높은 런던의 날씨나 잔 아브릴의 거친 런던행 바닷길 여행을 표현하고자 한 것 같다.[60]

실제로 사용되지는 못했지만 잔 아브릴에게서 마지막으로 의뢰를 받아 작업한 포스터는 1899년, 툴루즈 로트레크가 죽기 전 건강이 쇠약해져가던 시기에 완성했다. 늘 쓰던 모자를 쓴 잔 아브릴은 단순화되고 평면적인 모습으로, 흐르는 듯한 하나의 윤곽으로 표현되었다. 드레스를 한 마리의 뱀이 휘감고 있고 잔 아브릴은 그에 짐짓 두려운 척 두 손을 들어 올리고 있다(작품 37).[61] 툴루즈

로트레크는 작업을 할 때, 특히 건강이 나빠져 입원해 있던 기간에 종종 표현 대상의 사진 속 모습과 스케치 연습으로 기억해둔 모습을 결합하곤 했다.[62] 그는 어쩌면 최근에 다시 발견된, 잔 아브릴이 뱀을 모티브로 한 드레스를 입고 찍은 1892년(만연하는 모방을 막기 위해 로이 풀러가 뱀 춤의 상표 등록을 시도했던 시기이기도 하다.)의 홍보 사진(자료 29)[63]을 떠올렸는지도 모른다. 이 작품처럼 다양한 색이 담긴 경우 대체로 여러 장의 석판이 필요하지만, 친구이자 술벗이며 인쇄소의 조수이기도 한 앙리 스테른(오른쪽 여백에 그의 이름이 있다.)과의 긴밀한 협력을 통해 툴루즈 로트레크는 여러 가지 색을 일종의 무지개 롤에서 섞는 창의적이고도 경제적인 방법을 발견했다.

툴루즈 로트레크와 잔 아브릴은 예술가와 뮤즈의 관계이기도 했지만 친구이기도 했다. 툴루즈 로트레크는 어느 가장무도회에서 잔 아브릴을 대표하는 코트와 모자와 깃털 목도리로, 말하자면 잔 아브릴의 분장을 하고 등장하기도 했다(자료 30). 그는 자신이 낮 동안 활동하는 세계이자 두 번째 집이기도 한 인쇄소로 잔 아브릴을 초대하기도 했고, 인쇄 작업을 하며 그녀의 의견을 구하기도 한 것 같다. 1893년에 그는 무대 의상이 아니라 일상복인 듯한, 몸이 파묻힐 듯 커다란 코트를 입은 잔 아브릴이 에두아르 앙쿠르 인쇄소에서 페르 코텔의 석판 인쇄 작업을 살펴보는 모습을 작품에 담았다(작품 38). 무대 밖 일상의 모습이 툴루즈 로트레크의 작품에 담긴 유일한 공연자가 잔 아브릴이다. 일본풍 인테리어로 새로 꾸며진 카페콩세르, 디방 자포네를 알리기 위한 1893년 작 포스터에서 잔 아브릴은 무용수로서가 아니라 보통의 손님으로 바에 앉아 있다. 검은색 긴 장갑과 특유의 자세로 인해 한눈에 알아볼 수 있는 이베트 길베르가

29. 잔 아브릴, 1892년
폴 세스코가 찍은 사진
스페인 국립도서관
페르난데즈 아르다빈/레오나르드
패리시 컬렉션 미국 위원회

무대 위에서 공연을 하고 있는 모습도 일부 보인다. 잔 아브릴에게 다가가고 있는 사람은 지식인이자 음악 평론가이고, 잔 아브릴의 과거 연인 테오도르 드 위제와 함께 《르뷔 바그네리앵Revue Wagnérienne》의 공동 편집자이기도 한 에두아르 뒤자르댕Édouard Dujardin이다. 이 세련된 이미지는 여러 차원에서 시선을 잡는다. 무대 위에서는 한 유명 가수가 공연을 하고 있고 바에서는 어느 무용수가 편안히 앉아 쉬는 모습, 거기에 이 포스터나 카페콩세르 디방 자포네가 모두 덕을 본 자포니즘('일본주의'를 의미. ─옮긴이) 옹호자 에두아르 뒤자르댕의 모습으로 문인계도 포함시킨 이 포스터는 파리지앵의 밤 생활에 관한 매력적인 홍보 이미지 역할을 톡톡히 했다.

두 사람은 친구로서만이 아니라, 툴루즈 로트레크가 계속해서 잔 아브릴을 작품에 담으면서 화가와 모델로서 마음이 통하는 관계이기도 했다. 1893년에 예술 평론가 아르센 알렉상드르는 "자신만의 독특한 캐릭터를 찾고, 딱 맞는 공식과 의상으로 그 캐릭터를 표현하는 법을 완벽하게 아는 여자는 진정한 예술 작품이다. 시대마다 대중의 주목을 받지 못한 이러한 예술가들이 있었다. 하지만 그들 모두에게 툴루즈 로트레크 같은 화가를 만나는 행운이 있었던 건 아니다. 훗날의 사람들도 그들의 미묘하고 독특한 매력을 감상할 수 있도록, 그들의 기억을 생생하게 작품 속에 남겨주는 화가 말이다."라고 표현했다.[64] 잔 아브릴은 툴루즈 로트레크의 작품이 자신의 무대 활동에 얼마나 도움을 주는지를 인식한 몇 안 되는 공연자 중 한 명이었다. "그가 만들어준 내 첫 포스터에서부터 시작해, 내가 지금의 명성을 누리게 된 것은 당연히 툴루즈 로트레크 덕분이다."[65]

30. 여성 모자와 깃털 목도리 차림의
툴루즈 로트레크, 1894년경
툴루즈 로트레크 미술관

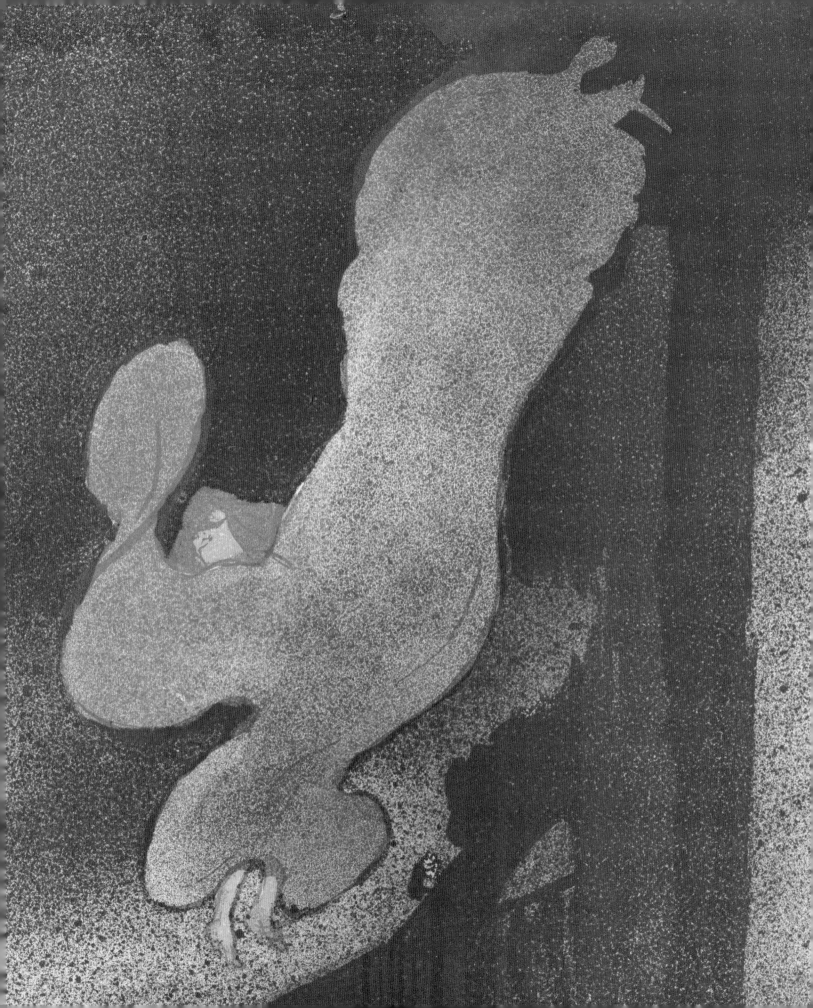

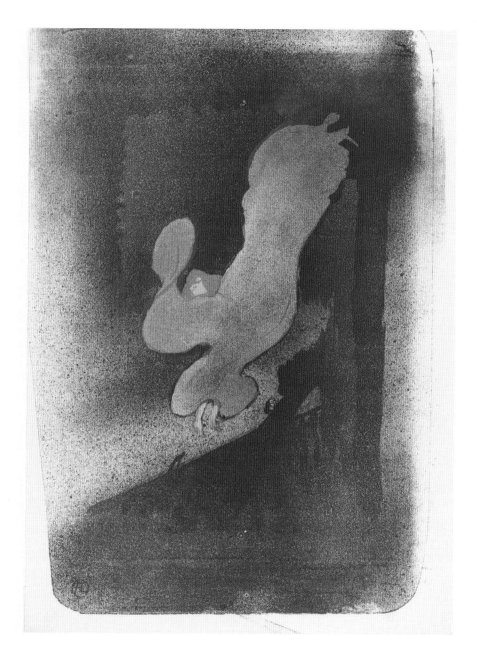

작품 22
로이 풀러MISS LOÏE FULLER, 1893년
석판화, 38×28.2cm
일반 판화 펀드, 2006년

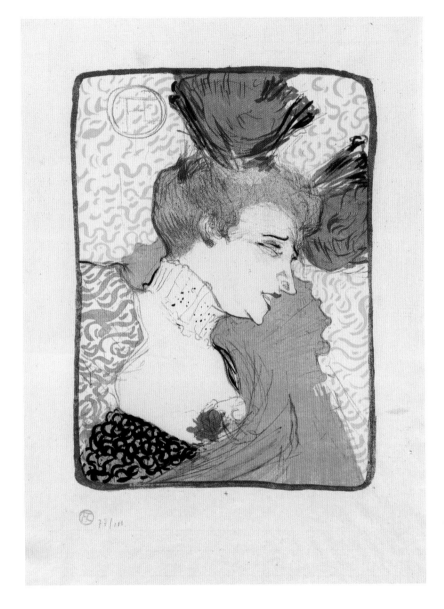

작품 23

마르셀 랑데르, 반신화MADEMOISELLE MARCELLE LENDER, EN BUSTE, 1895년

석판화, 54.5×39.8cm

애비 올드리치 록펠러 기증, 1946년

작품 24
〈실페리크〉 공연 중인 마르셀 랑데르의 앞모습LENDER DE FACE, DANS "CHILPÉRIC", 1895년
석판화, 54.5×30.1cm
애비 올드리치 록펠러 기증, 1946년

작품 25
서 있는 마르셀 랑데르
MADEMOISELLE MARCELLE LENDER, DEBOUT, 1895년
석판화, 36.5×24.2cm
애비 올드리치 록펠러 기증, 1946년

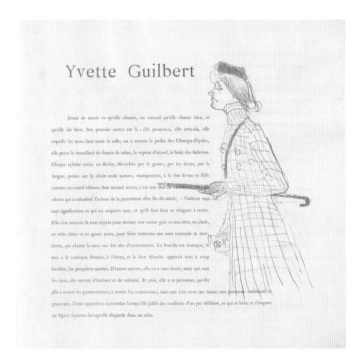

작품 26
툴루즈 로트레크의 삽화와 귀스타브 제프루아의 글이 담긴 책
《이베트 길베르》 표지, 1894년
석판화, 38.3×38.5cm
루이스 E. 스턴 컬렉션, 1964년

작품 27-29
《이베트 길베르》 본문, 1894년
석판화, 38.3×38.5cm
루이스 E. 스턴 컬렉션, 1964년

Telle quelle, arabesque vivante, froide ironiste, prê-
tée diseuse, rieuse en dedans, sensuelle et acerbe, nerveuse
comédienne, muse d'une atmosphère de mort, cette Yvette
Guilbert adoptée par ceux qu'elle raille, mise en vedette sur
l'affiche de Paris, représente à l'heure actuelle le mélange du
café-concert, et par cela même une des manières d'être de la
foule d'aujourd'hui. Elle a la signification, l'importance de
Thérésa à la fin du Second Empire. C'est donc son image
qui devait être évoquée au début de ces pages, et son nom
qui pourrait être mis en enseigne logique à cette suite de
réflexions sur le café-concert et l'esprit de la foule.

Yvette Guilbert a apporté sur la scène du café-con-
cert de l'originalité, de la voix, de l'ironie, mais le café-concert vivait, et il vit souvent ainsi, sans
talents, sans poésie, sans musique, sans rien. Il vivrait avec les apparences, avec le seul décor de la
chanson. Le flamboiement du gaz à la porte, ou la nappe lunaire de la lumière électrique, des
affiches grimaçantes, des noms en vedette, des visages glabres d'hommes, des visages plâtrés de
femmes, A l'intérieur, l'odeur de la bière et du tabac, des rangs serrés de fauteuils, l'orchestre tapageur et
gai, un rideau qui se lève, quelqu'un qui apparaît et qui chante selon l'un des genres admis. Il n'en faut
pas davantage pour que la foule vienne, compacte et bruyante, au rendez-vous.

Quel attrait mystérieux l'attire donc ? Quelle odeur lui indique la piste ? Quelle lumière voit-elle briller ?
Entrez avec elle.

Quoi que l'on chante, et chanté par n'importe qui, si les couplets ressortent du patriotisme, de l'obscénité,
de la scatologie, la joie sera unanime, vous assisterez au rire brutal, à la pâmoison naïve, aux bravos d'enthousiasme.

choisissent les pièces dont ils veulent se donner les représentations de
lecture à eux-mêmes, sans décors et sans acteurs, sur la scène de l'ima-
gination.

Pour les autres, l'important, qu'ils l'avouent donc, est de sortir
de chez eux où ils s'ennuient, et de s'en aller n'importe où chercher la
lumière, le bruit, et la complicité tacite de la foule, des êtres semblables
à eux, de la cohue des ennuyés.

En venir là, à cette constatation, c'est en venir, non à la défense
du café-concert, — le monstre est vivace, et nul ne défendrait son inso-
lente santé, — mais à la défense, ou plutôt, à l'explication du public
du café-concert.

On n'a pas tout dit quand on a dit l'abjection du spectacle, le bas-
fond remué, la montée de ruisseau, la débâcle de fange. Le réquisitoire
a souvent été fait, et il est facilement fait, il se formule de lui-même.

Mais cette masse riante, qui applaudit les niaiseries et les
cochonneries, pourquoi est-elle là ? Tous ces gens qui pourraient
donner leurs cinquante sous au Drame, à la Comédie, ou à l'Opéra...

Comment dites-vous cela ?

Quelle erreur est la vôtre ! Ces cinquante sous, ils pourraient
les porter ailleurs, mais savez-vous bien à quelles conditions ? Avez-
vous réfléchi aux misères et aux vexations de la vie, à tout ce qui
pourrait le misérable homme, la pauvre unité sociale, jusque dans ses plaisirs ? Ces cinquante sous, pris sur
le nécessaire, sur la paie de la semaine, sur les appointements du mois, sur les bénéfices de la boutique, on n'est pas

L'estomac, la tripe et le reste ont ainsi leur fête. Les nécessaires fonctions humaines ont leur apothéose.

C'est désolant, répugnant, mais que l'on ne se hâte pas tout de même de jeter une défaveur spéciale sur ceux qui vont se réjouir de ces rappels des conditions de la vie. Ils font partie d'une lignée, ils sont dans une tradition qui n'est pas moins que l'une des traditions classiques françaises.

Il n'est peut-être pas nécessaire d'ouvrir les bibliothèques, de rechercher toutes les pièces justificatives. Il suffit d'éveiller le souvenir, de montrer l'âme d'un pays flottante au-dessus de l'Histoire. La France n'est-elle pas une terre de vignes, de la Bourgogne au Bordelais, du Jura à la Touraine, de la Champagne au Roussillon? Il est difficile, à ceux qui sont nés de cette race, d'échapper aux antécédents séculaires, à cette vapeur de terroir. La France ne fut-elle pas aussi un séjour d'amour vif et de galants propos? Et son réalisme aussi ne l'embarrasse-t-il des basses fonctions, contrepoids nécessaires d'une cérébralité alerte, rétablissement de l'équilibre utile à la spéculation de la pensée? N'en a-t-il pas été fait un élément de comique et de force?

En plein moyen-âge, aux pierres mêmes des cathédrales, ce réalisme de la race s'affirme et triomphe, nargue le destin, se réjouit de la minute concédée à l'être. La nationalité française n'a pas attendu le grand docteur François Rabelais, le bon docteur qui décrète la Renaissance, qui rassure définitivement l'humanité, qui lui enjoint d'accepter son sort et de vivre sa vie.

Hélas! sans doute, le rabelaisisme est à bon marché, et ceux qui se payent de mots et détournent les ordures en affirmant continuer l'ancêtre, n'ont rien recueilli de la haute philosophie du vaste esprit, de son mystérieux savoir, de sa prévoyante et bienveillante conscience. Ils pataugent dans le marécage d'une manière, ne s'en iront jamais, comme l'autre, sur le libre océan de la pensée.

Mais ceux-là qui viennent du fin fond des foules pour assister à quelque spectacle, entendre quelque parole, ceux-là

Ils en donnent un, il est suivi, et ils s'étonnent, ils grignent que le peuple ait perdu l'idéal. C'est le contraire qui serait étonnant. Si l'esprit jouisseur et gouailleur s'installe dans une partie de la population, c'est qu'il a été fait pour cela tout ce qu'il fallait. Tout est à la rigolade dans ce que l'on appelle la société. Des hommes s'occupent de leur toilette autant que les femmes, vivent pour leurs organes, fêtent leur ventre comme un dieu. Pourquoi les passants ne s'attrouperaient-ils pas au défilé des voitures, aux vitres des restaurant chics, et ne finiraient-ils pas par apprendre qu'il y a des dessous aux déclarations morales, et des dessous vite aperçus, une débauche à peine secrète, un écrémement général d'une quinzaine ou d'une vingtaine d'années avant le mariage d'argent. Et pourquoi ces passants qui peinent pour gagner leur vie et qui ne connaissent que les logis hasardeux, les nourritures insuffisantes, le vin corrosif, plus rien de naturel, rien que du falsifié, du gâté, du pourri, pourquoi ne s'aviseraient-ils pas d'être hommes comme tant d'autres hommes, c'est-à-dire envieux, malfaisants, et tout au moins curieux de ce qui s'affiche avec tranquillité. Pourquoi ne s'en iraient-ils pas à la dérive comme la belle jeunesse et la respectable vieillesse qui défilent devant eux, ramollies et joyeuses.

Ne cherchez pas ailleurs que dans l'homme semblable à l'homme les raisons du dévergondage qui vous offusque, du cynisme qui vous effraie. Ceux qui ne peuvent pas avoir la réalité des choses veulent au moins en avoir les apparences, le spectacle. Ils s'en vont donc là où le fumet cherché affectera leurs narines, ils iront se récréer de la niaiserie et de la crapule, ils deman-

작품 30-33
《이베트 길베르》 본문, 1894년
석판화, 38.3×38.5cm
루이스 E. 스턴 컬렉션, 1964년

deront à voir le personnel du brillant lupanar, les couchers, les levers et les lavages de ces dames. Qu'en pensez-vous, et n'est-ce pas de la révolte qui finit en envie et en bassesse ?

On trouve cela, à l'analyse, dans les éléments confondus au café-concert, comme on y trouve l'instinct de nature exprimé par Rabelais, et le moyen sentiment de gaudriole des chansonniers du Caveau et des romanciers grivois, Désaugiers et Béranger, Pigault-Lebrun et Paul de Kock. Comment faire le tri dans tout cela, parmi ces ingénuités et ces ordures, comment garder le sentiment de nature et proscrire l'obscénité, comment sauver le rire et défalquer la goujaterie, comment vouloir la seule vérité et la mettre à la place de tout faux idéal ? L'exemple seul, et le temps, peuvent accomplir l'œuvre. C'est toujours et partout que dix justes et même un seul juste peuvent sauver une ville. Il y a de bons ferments dans la bourgeoisie et dans le peuple. Qu'ils se joignent donc et fassent un nouveau monde, ou tout s'en va. Agissez, cadets de la bourgeoisie, intermédiaires attendus, comme ont agi les cadets de la noblesse aux premiers jours révolutionnaires, renoncez et affirmez à la fois, agissez, il est temps !

Bientôt, en bas, dans la région de travail et de misère, on ne croira plus à rien. Le désagrègement va s'achever, les liens avec le passé se rompent un à un. La romance est en baisse, et le drapeau aussi. A quoi sert de se dissimuler ce qui est, de ne pas vouloir voir. Ce jeu n'empêche pas les choses d'être. La période est difficile à passer dans le présent, et sera encore plus difficile à passer dans l'avenir, cela est certain. Il faut pourtant marcher quand même, continuer la vie. L'idée de justice veut sa solution, et elle l'aura, à travers tout. Pour cela, bien des décors qui sont encore debout s'effondreront, tout ce qui constitue la civilisation

héritée, l'Eglise et la Bourse, le Palais et la Caserne. Mais qui ne consentira, dans l'avenir, à l'effritement et à l'écroulement des monuments, si chacun peut enfin jouir de sa maison et de son jardin, de ses fleurs, de sa ruche et de son arbre ? Le fameux idéal invoqué comporte trop de truffes et de champagne pour les uns, et pas assez même de pain sec pour les autres. Ce sera tout bénéfice pour l'humanité si elle entend et comprend d'une certaine façon ce qui lui sera crié : « Il n'y a pas d'idéal, il y a la soupe et le bœuf, il faut vivre d'abord, créer de la vie, posséder la Terre, lui faire donner son maximum de bonheur. » Ce sera là le commencement de l'action.

Ce sera la conclusion de ces feuilles, si vous le voulez bien. La chanteuse Yvette Guilbert, lorsqu'elle a fini sa chanson, et qu'elle se sauve, la gorge âcre de la fumée respirée, toute sa personne imprégnée de l'atmosphère chaude, où va-t-elle ? Elle saute dans un train, quitte Paris, se rafraîchit à l'air sain de l'espace, retrouve son jardin et sa rivière de Vaux. Humanité tombée au café-concert, fais comme ta chanteuse, aussitôt que tu le pourras, quitte les grandes villes, retourne à la nature avec ce que tu as appris d'histoire et de civilisation, cherche l'ombre de l'arbre, le chant de la branche et du sillon, contente-toi du petit jardin autour duquel il y a l'espace, vis ta propre existence, unis-toi à la Terre enfin dominée par la Pensée.

GUSTAVE GEFFROY.

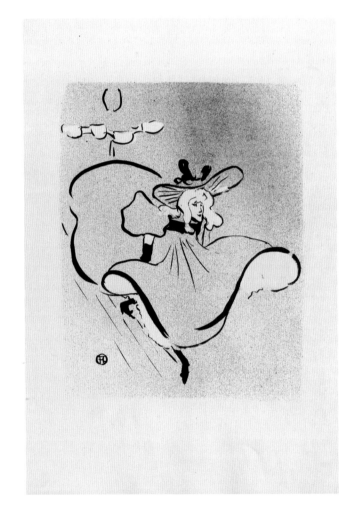

작품 34
잔 아브릴JANE AVRIL, 1893년
《르 카페콩세르》 수록
석판화, 43.5×31.7cm
루이스 E. 스턴 컬렉션, 1964년

작품 35
잔 아브릴, 1893년
석판화, 126×91.8cm
A. 콩거 굿이어 기증, 1954년

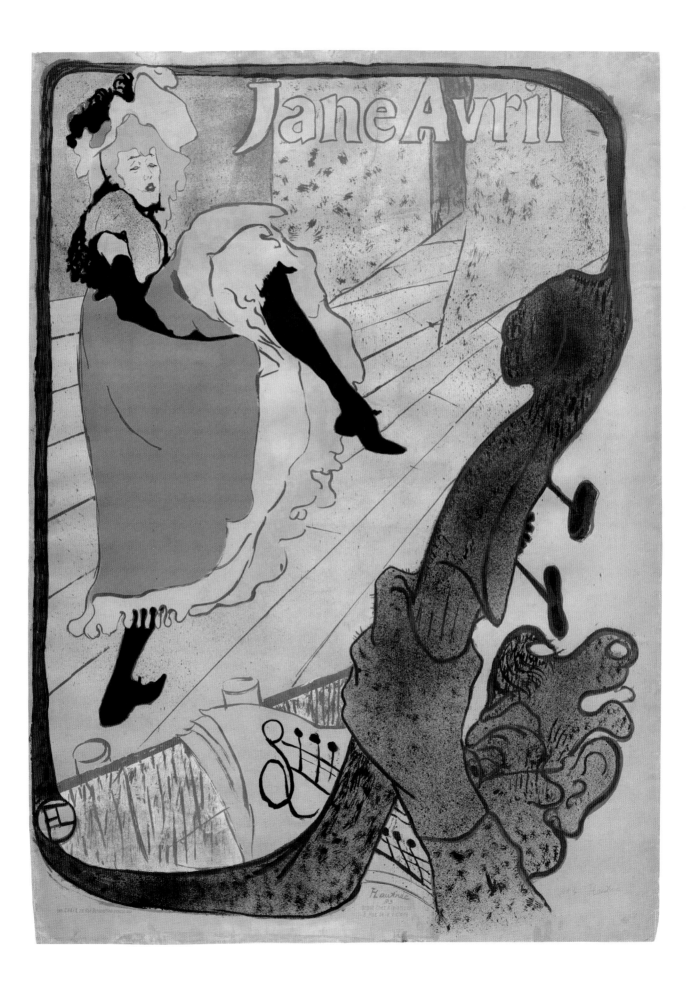

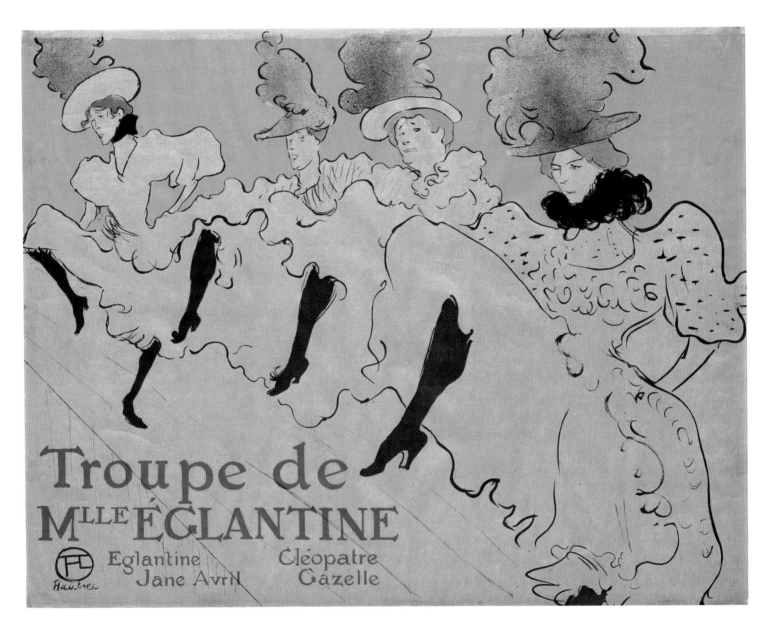

작품 36

마드모아젤 에글랑틴 무용단LA TROUPE DE MADEMOISELLE ÉGLANTINE, 1896년

석판화, 61.6×79.4cm

애비 올드리치 록펠러 기증, 1940년

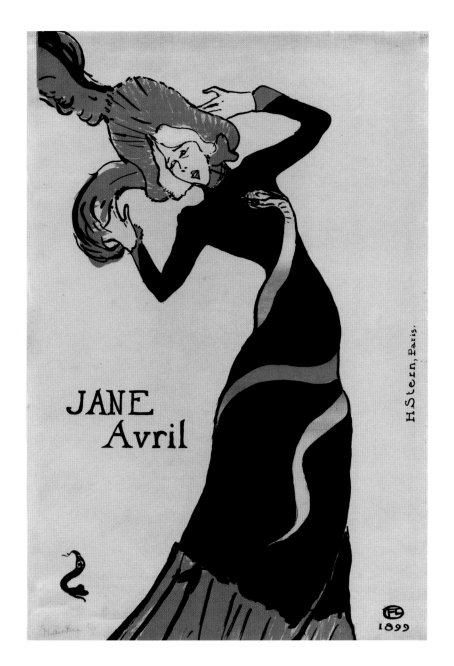

작품 37
잔 아브릴, 1899년
석판화, 56×38.1cm
애비 올드리치 록펠러 기증, 1946년

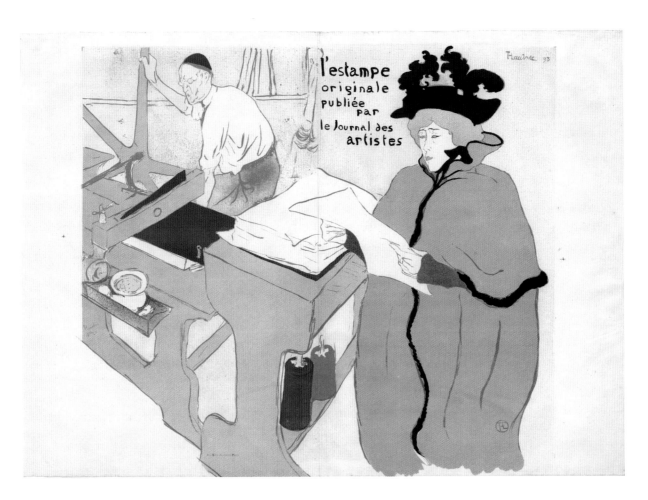

작품 38
《레스탕프 오리지날》 표지, 1893년
석판화, 58.5×83.2cm
그레이스 M. 메이어 유증, 1997년

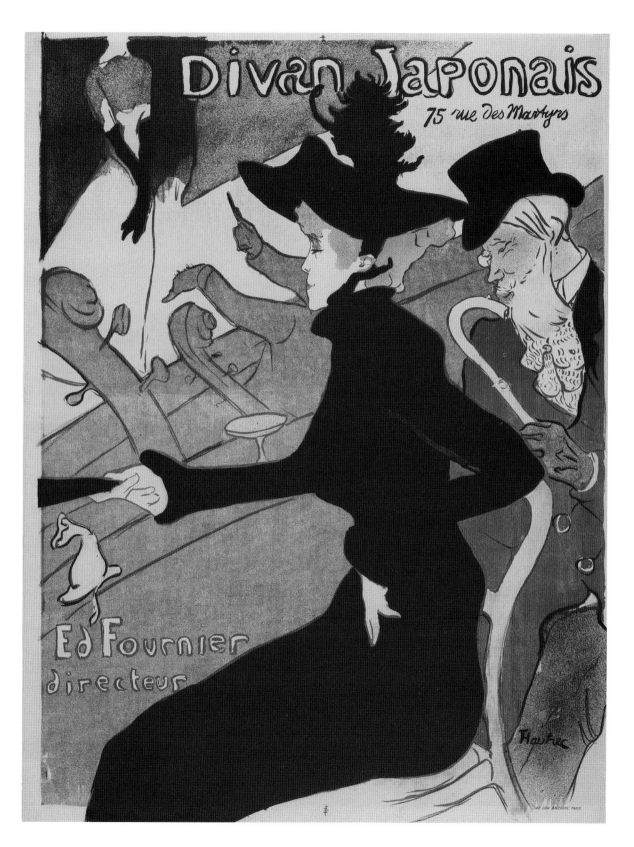

작품 39
디방 자포네DIVAN JAPONAIS, 1893년
석판화, 81.2×62.2cm
애비 올드리치 록펠러 펀드, 1949년

작품 40
폴랭POLIN, 1898년
작품집 《배우의 초상화:석판화 13점 PORTRAITS D'ACTEURS &
ACTRICES: TREIZE LITHOGRAPHIES》 수록, 1906년경 출판
석판화, 39.1×32.1cm
애비 올드리치 록펠러 기증, 1946년

작품 41
루이즈 발티LOUISE BALTHY, 1898년
《배우의 초상화:석판화 13점》 수록, 1906년경 출판
석판화, 39.2×32.1cm
애비 올드리치 록펠러 기증, 1946년

작품 42
클레오 드 메로드CLÉO DE MÉRODE, 1898년
《배우의 초상화: 석판화 13점》 수록, 1906년경 출판
석판화, 39×31.5cm
애비 올드리치 록펠러 기증, 1946년

작품 43
메 벨포르MAY BELFORT, 1898년
《배우의 초상화: 석판화 13점》 수록, 1906년경 출판
석판화, 39.2×31.6cm
애비 올드리치 록펠러 기증, 1946년

FEMMES, FILLES, ELLES
여자, 여자, 여자

툴루즈 로트레크는 가게 점원에서부터 화류계 여성, 친하게 지내던 무대 위 가수, 배우와 돈 주고 모델로 삼은 매춘부까지, 아주 다양한 여성들에게 마음을 사로잡혔다. 붉은 머리카락의 여성을 특히 좋아했는데 그것은 "그에게 성적인 자극을 주는 특별한 체취가 있었기 때문"[66]이라고 한다. 그러나 여성들과 개인적인 관계를 맺는 일은 그에게 복잡하고도 갈등을 불러오는 일이었다. 툴루즈 로트레크는 여성을 멀리서만 마음에 두거나, 연인으로 발전할 가능성을 친구 사이로 이끌어 버리는 경우가 많았다. "툴루즈 로트레크가 여성 친구들에게 품은 감정은 명랑한 동료애와 억제된 욕망이 섞인 특별한 것

이었다. 그는 자신의 외적인 열등함을 잘 인식하고 있었고 시라노 같은 옹졸한 질투에 사로잡히지 않았다. 그가 한 여성을 마음속으로만 좋아할 때, 그에게 가장 큰 기쁨은 자신의 친구 역시 그녀의 매력을 아는 (그러나 좀 더 완전하게 아는) 것이었다."[67] 툴루즈 로트레크가 가장 좋아한 장신구 중 하나인 모자를 팔던 여자 르네 베르도 아마 같은 경우였을 것이다. 툴루즈 로트레크의 인물화에서 모자는 종종 주인공의 얼굴보다 더 세심한 주의를 기울여 표현되는 특별한 요소이다. 그는 르네 베르에게 남다른 감정을 품었을 수도 있지만, 그녀가 1893년 9월 자신의 친구 아돌프 (도도) 알베르와 결혼하였을

31. 파리의 한 유곽에 있는 무어 양식의 방, 1890~99년경
루드비히 샤렐의 툴루즈 로트레크 컬렉션 2-13
뉴욕 현대미술관 아카이브

때 그 결혼을 축복했다.[68]

그해에 함께 전시를 하기도 한 '독립 예술가 모임Société des Indépendants'의 여름 연회를 위해 메뉴판 디자인을 맡은 툴루즈 로트레크는 그 안에 르네 베르의 모습을 담았다. 텍스트를 뺀 버전을 보면(작품 45) 멀리서 바라본 것 같은 모습의 그녀가 판매용 모자들을 정리하고 있고, 발치에는 커다란 모자 상자가 있다. 그 상자에는 툴루즈 로트레크의 레마르크가 찍혀 있는데, 이는 그녀를 향한 애정이나 그 모자를 툴루즈 로트레크 자신이 산 것임을 암시하는 듯하다. 올리브색은 프랑스어로 '녹색'을 뜻하는 그녀의 성, 베르와 통한다. 르네 베르가 고용했던, 풍성한 금발에 '기민한 다람쥐'[69] 같은 얼굴로 툴루즈 로트레크에게서 '기막히게 예쁜 모델'이라 불리던 루이즈 블루에 역시 그의 친구가 되었다. 그녀는 그의 후기 작품들에 여러 번 등장한다(작품 44).

불리한 신체적 조건으로 인해 흠모의 대상이 되는 편은 아니었지만, 그의 성적 능력이 뛰어나다는 소문이 많았다.(한 친구는 그를 '다리가 달린 페니스'라고 표현했다.[70]) 그럼에도 불구하고 그는 화가 수잔 발라동Suzanne Valadon과 단 한 번의 연애를 했으며, 그 외의 성적인 경험은 모두 그가 자주 찾았고 때로는 거주하기도 했던 사창가 매춘부들과의 관계였다고 알려져 있다. 당시 파리에서 매춘은 흔하고 널리 수용되는 일이었으며, 매주 관리 차원의 건강검진이 실시되기도 했다. 툴루즈 로트레크와 그의 남성 친구들은 자주 매춘업소를 찾았고, 하층 계급 대상의 업소에서부터 성적 판타지를 실현할 수 있도록 각종 테마로 화려하게 꾸민 방을 갖춘 물랭 거리의 호화 업소까지 다양한 업소를 섭렵했다(자료 31).

〈여자 습작〉(작품 46)같이 유곽을 배경으로 한 그의 작품들은 야하거나 자극적인 경우가 드물었지만 그 외의 드로잉, 스케치, 낙서 중에는 노골적인 캐리커처도 많았다. 그러나 판

32. **툴루즈 로트레크**
매리 해밀턴Mary Hamilton, 1894년, 1925년 출판
석판화, 36.4×27.3cm
뉴욕 현대미술관
매입 펀드, 1949년

화 작품들만 보면 〈방탕자〉(작품 47)는 역시 예외적인 작품이었다. 툴루즈 로트레크의 가까운 친구이자 화가, 조판공이던 막심 데토마(작품 95, 96이 그의 작품이다.)를 모델로 한 남자가 자신 앞에 느긋이 앉은 여자의 맨가슴을 쥐고 있다. 이 이미지는 포스터 작품들을 판촉하는 카탈로그 커버로 이용되었다.

툴루즈 로트레크의 남성 친구들은 낮에 아틀리에서 함께 작업하는 이들이거나, 밤에 같이 술을 마시며 흥청거리는 이들이었다. 예술가 모리스 기베르, 사진작가 폴 세스코, 어린 시절 친구이자 미술상인 모리스 주아이앙, 《라 르뷰 블랑슈》의 폴 르클레르크, 사촌 가브리엘 타피에 드 셀레랑 등이 그런 친구였다. 그러나 여성 친구들도 많았다. 이베트 길베르, 메 밀통, 매리 해밀턴(자료 32), 잔 아브릴, 라 구루, 몸 프로마주, 가브리엘, 광대 샤위카오 등 그의 여자 친구들 중에는 무대에서 공연을 하는 연예인과 레즈비언이 많았다. 1890년대 당시 여성 동성애는 흔했으며, 남성 동성애와 달리 많은 박해를 받지 않았다. 한 작가는 당시의 파리를 "반박의 여지 없는 여자 동성애의 세계 수도"[71]라고까지 표현하였다. 툴루즈 로트레크는 레즈비언 친구들을 교감을 바탕으로 작품에 담았고, 열성적으로 그들의 공연을 관람하였으며, 보통 남성들은 출입이 차단되지만 툴루즈 로트레크만은 따뜻한 환영을 받았던 레즈비언 바와 나이트클럽을 즐겨 찾았다. 폴 르클레르크의 말에 따르면, "몽마르트르의 모든 레즈비언이 일과의 끝과 저녁식사 사이에 찾는 작은 바 같은 곳에서 툴루즈 로트레크를 종종 발견할 수 있었다. 그중에서도 팔미르 부인의 '라 수리La Souris'가 그가 가장 즐겨 찾은 곳이었다."[72] 외눈의 팔미르 부인은 인기 있던 자신의 바, 라 수리에서 종종 버릇없는 프렌치 불도그, 부불을 데리고 있었다. 그 개는 여러 번 툴루즈 로트레크의 작품 소재가 되었는데, 한 예로 팔미르 부인이 준비한

어느 저녁식사의 메뉴판에 그는 그 개와 더불어 그 장소, 라 수리의 뜻을 슬쩍 나타내는 생쥐를 한 마리 그려 넣었다(자료 33). 툴루즈 로트레크가 즐겨 찾은 또 한 곳은 아르망드 브라지에 부인이 운영한 피갈 거리의 '브라스리 뒤 안통Brasserie du Hanneton'이었다. 당시의 가이드북에는 그 장소가 이렇게 묘사되고 있다.

이곳은 매우 작고 낮은 종류의 집이다. 붉은 커튼은 이곳이 여자 레스토랑, 즉 라모르Rat-Mort나 텔렘 수도원과는 어딘가 다른, 여성들을 위한 식당임을 나타낸다. 저녁 시간 동안 남성들이 이곳에 있는 경우는 드물다. 때로는 성별이 남성인 사람이 한 명도 없을 때도 있다. 단골은 '남성적인 성격'을 지닌 동네의 힘 있는 여자들로, 작은 탁자에서 함께 식

33. 툴루즈 로트레크
모리스 주아이앙의 〈독신남 모모씨의 부엌La Cuisine
de Monsieur Momo Célibataire〉 메뉴
1880년경, 1930년 출판
사진제판, 23.5×18.4cm
뉴욕 현대미술관
루이스 E. 스턴 컬렉션, 1964년

사를 하고는 담배 모양의 마리화나를 즐긴다. 그것은 참으로 기이한 광경이다.[73]

여성들만을 주인공으로 삼은 열두 점의 석판화가 담긴 작품집《여자들》(1896년, 작품 48-58)은 툴루즈 로트레크의 석판화 작품 세계에서 가장 큰 성취를 보여준다. 섬세하게 관찰된 매춘부들의 모습은 자극적이고 야할 것이라는 기대를 배반하고, 일상 속 조용한 친밀함의 순간들을 보여준다. 학계에서는《여자들》이 레즈비언 커플의 관계에 관한 작품일 것이라 추측하기도 하는데, 그 근거 중 하나는 사창가가 아닌 물랭 루주를 배경으로 한 샤위카오의 모습을 첫 작품으로 담고 있다는 점이다(작품 49). 연인 가브리엘과 함께 있는 모습을 비롯해 툴루즈 로트레크의 여러 작품에서 묘사된(작품 19) 여성 광대 샤위카오가 부끄러운 기색 없이 남성적인 자세로 당당히 앞을 보고 있는, 무대 뒤의 어느 무방비한 순간을 담고 있는 작품

이다. 뒤쪽 출입구 너머로는 무도장의 불빛과 가장무도회가 보인다.[74]

다음으로 이어지는 작품들은 일상의 모습을 담고 있다. 방에서 커피를 마시는 시간, 일어나기 직전의 순간, 구겨진 시트와 정돈되지 않은 침대, 흐트러진 머리카락과 제대로 묶이지 않은 코르셋. 〈세면대에서 씻는 여자〉(작품 53)에서는 한 여성이 화장실에서 몸을 씻고 있다. 위쪽에 걸린, 유혹의 장면을 담은 춘화풍 그림과 대조를 이루는 그녀의 맨가슴이 거울에 비쳐 보인다. 무늬와 질감에 관한 섬세한 표현이 뛰어난 〈욕조 앞의 여자〉(작품 52)[75]는 정교하게 꾸며진 방을 배경으로 한다. 벽에 걸린 레다와 백조의 이미지 외에는 무엇도 에로틱하지 않고, 틀어 올린 모양에서 흘러내린 머리카락은 이 작품 속 주인공이 누군가의 시선을 전혀 의식하지 못함을 보여준다.

《여자들》은 에도 시대 요시와라 유곽의 고급 매춘부의 하루를 묘사한 기타가와 우타마로의 12부작 걸작, 〈청루靑樓의 열두 시간〉(1794년경)에서 영감을 받은 작품일지도 모른다. 툴루즈 로트레크가 참조했으리라 추측되는 구체적인 부분들이 있는데, 〈손거울을 든 여자〉(작품 54) 속의 슬리퍼는 〈청루의 열두 시간〉 중 〈황소의 시간(새벽 2시)〉(자료 34)을 연상시키고, 〈머리를 빗는 여자〉(작품 57)의 머리빗은 〈말의 시간(정오에서 오후 2시까지)〉에서도 찾아볼 수 있다. 그리고 〈쟁반을 든 여자, 아침식사〉(작품 50)에 보이는 차는 〈뱀의 시간(오전 10시에서 정오까지)〉의 차를 연상시킨다. 같은 장치도 보인다. 〈토끼의 시간(오전 6시)〉(자료 35)에서 남성의 존재를 암시하는 장치인 누군가 벗어낸 외투와,《여자들》의 표제화(작품 48) 속 실크해트를 비교해보라. 또 매우 흥미로운 점은, 두 시리즈의 유사한 분위기다. 일본 판화 중에는 노골적으로 성애를 담은 작

34, 35. **기타카와 우타마로KITAGAWA UTAMARO**(일본, 1753?~1806)
황소의 시간(새벽 2시)Hour of the Ox(2 a.m.), **토끼의 시간(오전 6시)**Hour of the Hare(6 a.m.), 1794년경
〈청루의 열두 시간〉 연작 중에서
채색 목판화, 각 37.6×23.3cm
시카고 미술관
클래런스 버킹엄 컬렉션, 1925년

품(춘화)이 많았지만, 〈청루의 열두 시간〉은 에로틱한 색채가
없으며 남성의 존재는 간접적으로 암시될 뿐, 고급 매춘부 여
성들 사이의 관계에 초점을 맞추고 있다.

　　성애에 관한 작품을 전문적으로 다루는 미술상이자 출
판업자로서《여자들》의 창작을 의뢰한 귀스타브 펠레는 이
작품에 아낌없이 제작비를 투자했다. 여러 장의 석판이 필요
한 채색 판화도 몇 점 있었고, 종이도 특별히 제작해 귀스타
브 펠레와 툴루즈 로트레크 두 사람의 이니셜로 워터마크를
찍은 것을 사용하였다. 하지만 상업적으로는 결국 실패작이
었다. 툴루즈 로트레크는 에로틱 판타지를 그려낸 것이 아니
라, 자신이 실제로 알고 지내는 여성들과 그들이 살아가고 일
하는 환경을 친밀한 시선으로 묘사하였으니 말이다.

작품 44

루이즈 블루에LE MARGOUIN(MADEMOISELLE LOUISE BLOUET), 1900년

석판화, 50.2×35.5cm

애비 올드리치 록펠러 기증, 1946년

작품 45
모자 파는 여자, 르네 베르LA MODISTE, RENÉE VERT, 1893년
석판화, 55×35cm
그레이스 M. 메이어 유증, 1997년

작품 46

여자 습작ÉTUDE DE FEMME, 1893년

스텐실 작업을 더한 석판화, 35.1×27.2cm

애비 올드리치 록펠러 기증, 1946년

작품 47
방탕자ĐÉBAUCHÉ, 1896년
석판화, 23.3×31.3cm
루이즈 부르주아 기증, 1997년

작품 48
작품집 《여자들ELLES》 포스터, 1896년
석판화, 68×49.8cm
리처드 로저스 부부 기증, 1961년

작품 49
앉아 있는 여자 광대, 샤위카오MADEMOISELLE CHA-U-KAO, LA CLOWNESSE ASSISE, 1896년
《여자들》 수록
석판화, 53×40.2cm
애비 올드리치 록펠러 기증, 1946년

작품 50
쟁반을 든 여자, 아침식사FEMME AU PLATEAU, PETIT-DÉJEUNER, 1896년
《여자들》 수록
석판화, 39×51cm
애비 올드리치 록펠러 기증, 1946년

작품 51
잠자리에서 깨어나는 여자FEMME COUCHÉE, RÉVEIL, 1896년
《여자들》 수록
석판화, 40×51.6cm
애비 올드리치 록펠러 기증, 1946년

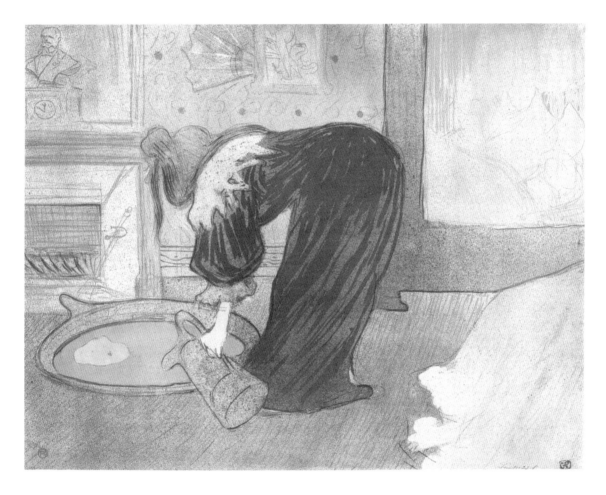

작품 52
욕조 앞의 여자FEMME AU TUB, 1896년
《여자들》 수록
석판화, 39.4×51.4cm
애비 올드리치 록펠러 기증, 1946년

작품 53
세면대에서 씻는 여자FEMME QUI SE LAVE, LA TOILETTE, 1896년
《여자들》 수록
석판화, 51.6×39.4cm
애비 올드리치 록펠러 기증, 1946년

작품 54
손거울을 든 여자FEMME À GLACE, LA GLACE À MAIN, 1896년
《여자들》수록
석판화, 51.7×39.8cm
애비 올드리치 록펠러 기증, 1946년

작품 55
코르셋을 입은 여자FEMME EN CORSET, 1896년
《여자들》 수록
석판화, 50.8×39.4cm
애비 올드리치 록펠러 기증, 1946년

작품 56

누워 있는 여자, 피로FEMME SUR LE DOS, LASSITUDE, 1896년

《여자들》 수록

석판화, 39.5×51.5cm

애비 올드리치 록펠러 기증, 1946년

작품 57
머리를 빗는 여자FEMME QUI SE PEIGNE, LA COIFFURE, 1896년
《여자들》 수록
석판화, 51.9×38.5cm
애비 올드리치 록펠러 기증, 1946년

작품 58
침대에서 깨어나는 여자, 옆모습FEMME AU LIT, PROFIL, AU PETIT LEVER, 1896년
《여자들》 수록
석판화, 39.3×51.9cm
애비 올드리치 록펠러 기증, 1946년

CREATIVE CIRCLES
창작계의 협업

툴루즈 로트레크는 카페콩세르의 스타들과도 가까이 지냈지만, 작품 홍보를 의뢰하는 문필가, 편집자, 작곡가 무리와도 어울렸다. 엄밀히 말해 툴루즈 로트레크는 그들과 같은 부류가 아니었다. 그가 세상에 남긴 글은 자신의 입장이나 철학을 밝히는 논문, 소론, 기사 따위가 아니라 간결하고 격식 없는 편지였다. 그는 무엇보다 재미있는 것에 관심이 많았다. 툴루즈 로트레크는 〈르 리르〉, 〈레스카르무슈〉 같은 유머의 색채가 짙은 잡지, 〈라 팽 드 시에클〉 같은 소프트코어 성애물 잡지, 〈쿠리에 프랑세〉 같이 파리의 문화를 기록한 잡지, 〈르 피가로 일뤼스트레〉 같은 뉴스 위주의 잡지 등에 삽화를 제공했다. 또 그가 포스터를 작업한 평론지로 미국의 〈더 챕북〉, 〈라 르뷔 블랑슈〉(작품 107)가 있고, 〈신새벽〉(작품 59)은 툴루즈 로트레크의 우아한 석판화만으로 기억될 뿐 오래가지 못하고 일찍 폐간된 평론지였다. 이 단색의 작품은 잡지의 제목처럼 새벽의 푸른빛을 담고 있다. 세탁물로 가득 찬 듯한 수레 뒤를 두 여자가 지친 모습으로 걸어가고 있고, 삼각형을 이루는 강한 가로등 불빛이 이들을 이끌고 언덕을 오르는 말을 비춘다.

툴루즈 로트레크가 자신의 고향 신문 〈라 데페쉬 드 툴루즈La Dépêche de Toulouse〉('툴루즈 특전'이라는 의미.—옮긴

36. **테오필 알렉상드르 스타인렌**
물랭 드 라 갈레트에서At the Moulin de la Galette, 《**르 리르**Le Rire》 1896년 1월 11일자 수록
하프톤 릴리프, 30.2×23.2cm
뉴욕 현대미술관
린다 바스 골드스타인 펀드, 1997년

이)를 위해 만든 포스터는 그의 가장 매력적인 포스터 중 하나이다. 편집자 아르튀르 허크에게 의뢰를 받아 만든 작품 〈목을 맨 남자〉(작품 60)는 툴루즈 지역 세 가지 역사적 이야기를 소설화한 〈툴루즈의 비극〉의 연재를 홍보하기 위한 것이었다. 그 세 사건은 1760년대의 악명 높은 가족 비극인 칼라스 사건, 1799년 페슈 다비드에서 일어난 소작농 반란, 1815년 나폴레옹을 따르는 국왕파라는 의심을 받은 장 피에르 라멜 장군의 암살 사건이다. 툴루즈 로트레크는 폭력과 복수로 점철된 이 선정적 이야기들에 매력을 느꼈다. 칼라스 사건은 가족의 불화, 오해, 자식을 살해했을지도 모르는 상황, 자살, 종교적 배척, 사형, 그리고 너무 늦게 찾아온 구원 등을 담은 이야기이다. 툴루즈 로트레크의 포스터에는 장 칼라스가 아들이 스스로 목을 맸음을 발견하는 끔찍한 순간이 담겨 있고, 몸을 아래에서 비추는 촛불빛이 극적인 느낌을 준다.

전반적으로 툴루즈 로트레크의 취향은 확실히 대중적이었다. 때로 그의 친구이자 술벗인 빅토르 조제(폴란드 작가 Victor Joze Dobrski de Zastzebiec 의 필명)는 야한 이야기를 읽고 싶은 대중의 욕구를 만족시켜 돈을 벌어들일 만한 저속한 통속 소설[76] 시리즈, 〈사회의 동물원〉의 홍보를 그에게 의뢰했다. 〈쾌락의 여왕〉(1892)에서 빅토르 조제는 파리의 화류계 여성들에게 초점을 맞추어, 한 아름다운 여성 알리스 라미와 그녀의 부유한 후원자 올리자크, 로젠펠드 남작의 관계를 묘사한다. 저자는 그들의 관계가 남자는 성적인 만족을, 여자는 물질적인 이익을 얻는 관계임을 분명히 드러내었다. 대중은 외설적인 세부 묘사뿐 아니라 뒤이은 스캔들에도 몰입했다. 파리의 자본가 알퐁스 드 로스칠드 남작이 이 이야기가 자신의 명예를 손상시키는 (또한 반유대적인) 풍자라는 판단으로 이 책과 포스터의 유통 중단을 청원한 것이다.

밝은 빨강, 노랑, 검정으로 파리 거리를 지나는 사람들이 시선을 빼앗길 수밖에 없었던 이 기막힌 이미지는(작품 62) 소설 속 젊은 여성과 뚱뚱한 대머리 후원자에 관한 가장 끔찍한 상상을 확인시켜주었다. 조금도 어울리지 않아 보이는

37. **툴루즈 로트레크**
빅토르 조제Victor Joze의 책 《독일의 바빌론Babylon d'Allemagne》 표지, 1894년
석판화, 22×28cm
뉴욕 현대미술관
애비 올드리치 록펠러 기증, 1946년

이 커플 앞의 탁자에는 곡선으로 된 양념병과, 남작의 문장 紋章을 올린 접시가 있다. 〈라 르뷔 블랑슈〉의 유대인 편집자 타데 나탕송은 툴루즈 로트레크에 관한 한 평론에서 이 포스터에 관해 다음과 같은 찬사를 보냈다. "그 작품은 (…) 무엇보다 우리를 황홀하게 만든다. 밝고, 예쁘고, 절묘하게 사악해 보이는 기막힌 쾌락의 여왕이다."[77]

이 시리즈의 다른 책인 《독일의 바빌론》(1894)은 독일의 사회적, 성적 풍습을 성서 속 방탕과 향락의 중심지 바빌론의 풍습에 견주었다. 이 소설이 멀지 않은 과거에 프랑스를 물리쳤던 프로이센 사람들에 관한 명예훼손이라고 판단한 독일 대사가 분개하여 거의 외교적 사고가 일어날 뻔했다. 이 책을 위한 툴루즈 로트레크의 포스터(작품 64)는 역동적인 움직임을 작품 속에 담아낸 완벽한 예이다. 기병들이 대각선 구도로 지나가고, 굳게 서 있는 위병소 앞을 독일 빌헬름 1세의 캐리커처가 지키고 있다. 정치적인 문제들에 오래 몰두할 수 없는 툴루즈 로트레크는 이들 옆을 지나가며 자신보다 키가 작은 동행을 무시한 채 멋진 기병을 곁눈질하는 예쁜 여자 행인을 그려 넣었다. 이 책을 위한 툴루즈 로트레크

의 표지 디자인은 (결코 실제 책으로 제작 되지는 못했지만) 중심의 말과 기병을 하나로 합쳐 좀 더 강조하였고, 줄무늬가 그려진 위병소가 책등을 감싸도록 한 창의적인 아이디어가 보인다(자료 37).

1897년에 빅토르 조제는 〈쾌락의 여왕〉에서 처음 소개한 로젠펠드 남작의 가족을 다시 한 번 소설의 주인공으로 삼으며 툴루즈 로트레크의 도움을 받게 된다. 이 유대인 가족이 몇 세대에 걸쳐 "지성, 에너지, 간교한 속임수, 참을성이라는 네 가지 자질로 유럽을 정복하는 과정"[78]을 담은 연작 소설로, 그 첫 편이 《이시도르 일가》이다. 툴루즈 로트레크가 작업한 이 책의 표지(작품 100)는 여러 차원에서 의미가 있다. 3세대에 걸친 로젠펠드 가문(유다, 이시도르, 아브라함)의 이야기를 표현하고 있기도 하고, 망가의 스타일을 반영한 인물 스케치의 시도이기도 하며, 개들과 함께 마차에 탄 사람의 모습이라는 점에서 당대 사람들에 관한 툴루즈 로트레크의 묘사이기도 하다. 서문에서 빅토르 조제는 이 책에 결코 나쁜 의도가 없음을 주장했다. "이 책이 유대인들을 적대시하는 소논문이나 다름없다고 믿는다면 엄청난 오판이다. 무엇보다 나는 특정한 명제를 시사하는 소설을 좋아하지 않으며, 어떤 의미에서도 반유대주의자가 아니다."[79]

그리고 당시 여전히 진행 중이던 드레퓌스 사건(반유대주의와 긴밀히 연관된 정치적 추문)이 파리를 분열시켰고, 반유대주의적 정서가 높아졌다. 이 문제에 관한 툴루즈 로트레크의 입장을 파악하기란 어렵다. 그는 완고하게 보수적인 가톨릭 집안 출신이면서 동시에 많은 유대인 친구가 있었다. 그는 편견의 혐의가 있는 빅토르 조제의 소설 출판에 참여하였지만, 또한 유대인의 경험을 공감어린 시선으로 담아낸 짧은 이야기 모음집인 조르주 클레망소의 《시나이 산기슭에서》(작품 65-68)의 삽화 작업도 하였다. 부유한 모세 폰 골드슐람바흐 남작과 가난한 우크라이나인 재단사 솔로몬 퍼스에 관한

38. 뤼시앵 메티베LUCIEN MÉTIVET(프랑스, 1863~1930)
1월 세기The January Century, 1895년
석판화, 64.8×52.1cm
럿거즈 대학교 내 컬렉션 지멀리 미술관
데이비드 A.와 밀드러드 H. 모스의 취득 펀드

희극적 이야기들인 그 작품의 삽화를 준비하기 위해, 타고난 관찰꾼 툴루즈 로트레크는 파리 내 유대인 지구에서 스케치를 하며 많은 시간을 보냈다. 그 결과물인 삽화는 "정확하고 예술적이며, 이 시기 파리의 일간, 주간 예술 잡지에 만연하던 몹쓸 정도로 반유대주의적이던 캐리커처는 전혀 담고 있지 않다."는 평가를 받았다.[80] 정치에 관심이 별로 없고 시사에 무심한 편이던 툴루즈 로트레크는 그 책을 어떤 정치적인 철학에 관한 지지의 메시지로서가 아니라 그저 재미있는 이야기로 받아들였을 가능성이 높다.

툴루즈 로트레크도 지적인 작품들을 위한 작업을 시도한 적이 있지만 대체로 실패했다. 좀 더 지적인 문학을 위한 작업은 그에게는 맞지 않는 일 같았고, 그는 역사에도 좀체 관심이 없었다. "나는 (…) 시사에 관한 작업은 한 번도 하지 않았다. 나와 맞지 않는다."[81] 툴루즈 로크레크는 19세에 첫 의뢰를 받은 빅토르 위고의 책을 위한 삽화 작업을 하였지만 결국 그 드로잉은 반려당했다. 그리고 1895년 윌리엄 밀리건 슬론이 쓴 4권짜리 전기 《나폴레옹의 삶》을 홍보하기 위한 포스터 경연대회에 나갔지만 역시 당선되지 못했다(작품 63). 툴루즈 로크레크의 작품답게, 이 포스터 속 나폴레옹은 닮은 생김새보다는 모자로 알아볼 수 있다. 나폴레옹 곁에는 그의 국제적인 비전과 확장적인 군사 활동을 암시하는 인물들이 있다. 이들이 탄 세 마리의 말은 프랑스 국기의 세 가지 색으로 우아하게 표현되었고, 나폴레옹의 흰 말은 말년에 엘바로 유배를 당한 나폴레옹의 고립과 외로움을 암시하는 듯하다. 이 대회에서 툴루즈 로트레크는 낙방하고 나폴레옹을 전통적 스타일로 그린 뤼시앵 메티베(자료 38)의 작품이 당선되었지만 로트레크는 이에 좌절하지 않고 자비로 이 포스터 100부를 찍어냈다.

에드몽 드 공쿠르는 툴루즈 로트레크보다 한 세대 정

도 나이가 많았고, 예술 평론가, 역사가이자 기타카와 우타마로와 가츠시카 호쿠사이에 관한 논문을 쓰기도 한 열성적인 일본 미술 수집가로서 확고한 명성이 있었다. 자신의 남동생 쥘 드 공쿠르와 함께 쓴《공쿠르 저널》은 파리의 문학적, 예술적 삶에 관한 기록이다. 에드몽 드 공쿠르가 쓴 자연주의적 소설 작품들은 에밀 졸라와 폴 베를렌 같은 작가들에게 영감을 주었고, 매년 뛰어난 프랑스 문학에 상을 주기 위해 그가 제정한 공쿠르 상은 오늘날까지 지속되고 있다. 그가 1877년에 쓴 비극적인 소설《엘리사》는 가난하게 자란 후 매춘을 하며 살아가다 살인 유죄 선고로 감옥에서 죽음을 맞는 주인공의 비참한 삶의 궤적을 따라가는 내용이다. 툴루즈 로트레크는 이 소설의 대단한 팬으로서, 새로운 에디션을 위한 삽화를 그리고 싶어 했다. 귀스타브 제프루아, 타데 나탕송, 로맹 쿨뤼, 모리스 주아이앙 등 여러 친구가 그를 격려했지만 에드몽 드 공쿠르는 저속하고 대중적인 작품 작업을 자주 한 툴루즈 로트레크의 경력 때문인지 그의 드로잉을 거절했다. 출판되지는 못했으나 툴루즈 로트레크가 1877년에 직접 삽화를 그려 넣어둔 그 책을 모리스 주아이앙이 잘 보관했다. 그 책은 1931년에 복제되어 출판되었다(작품 69~72).[82]

툴루즈 로트레크는 지적인 문학과의 합작에 좀체 성공을 거두지 못했지만 에디터 알렉상드르, 타데, 알프레드 나탕송 3형제, 작가 로맹 쿨뤼, 폴 르클레르크, 쥘 르나르, 예술가 트리스탕 베르나르 등이 참여한 프랑스 최고의 문학 예술 비평지〈라 르뷔 블랑슈〉는 예외였다. 열거된 인물들 중 다수가 툴루즈 로트레크와 가까운 친구가 되어 그의 밤 나들이에 동행하기도, 주말에 시골로 함께 여행을 떠나기도 했다. 〈라 르뷔 블랑슈〉는 소설, 소론, 미술 평론만 실은 것이 아니라 미술가들에게 포스

39. 피에르 보나르PIERRE BONNARD(프랑스, 1867~1947)
라 르뷔 블랑슈La Revue blanche, 1894년
석판화, 80.7×61.9cm
뉴욕 현대미술관
애비 올드리치 록펠러 펀드, 1949년

터를 의뢰하여(자료 39) 그 오리지널 프린트를 단기간 출판하기도 했으며, 1894년에는 그 포스터의 모음집을《라 르뷔 블랑슈 앨범》이라는 제목으로 펴내기도 했다. 툴루즈 로트레크의 열렬한 지지자였던 편집자들은 이 잡지에 그에 관한 고무적인 글과 그의 석판화를 실었으며, 툴루즈 로트레크의 포스터 중 가장 사랑받은 작품 중 한 점을 의뢰하였다(작품 107).

카페콩세르가 급격한 호황을 맞이하면서 새로운 음악 자료가 끊임없이 필요했고, 툴루즈 로트레크는 친구들이 부르거나 쓴 많은 노래가 담긴 노래책 표지 삽화를 작업했다. 그 친구들 중 한 명이 '파리 오페라'와 '엘도라도' 같은 파리의 몇몇 오케스트라에서 바순을 연주한, 그의 먼 사촌, 데지레 디오였다.[83] 데지레 디오는 드가와도 친분이 있어, 드가의 중요한 회화의 주인공이 되기도 했다(자료 40). 툴루즈 로트레크는 그 그림을 감상하기 위해 데지레 디오를 찾아가곤 했고, 그것을 계기로 두 미술가가 만났으리라 추측된다. 툴루즈 로트레크는 오케스트라석에서 연주를 하는 데지레 디오를 그린 드가의 작품을《당신을 위해!》의 커버에서 재창조했고(자료 41), 데지레 디오의 음악에 장 구데즈키의 시로 노랫말을 붙인, 노동자층의 카페콩세르 인기곡 모음집《옛이야기》를 위한 또 하나의 표지를 제안했다(작품 73). 콧수염이 난 데지레 디오가 입마개를 하고 사슬에 묶인 곰 한 마리(제멋대로인 염세가 장 구데즈키)를 끌고 예술의 다리를 건너려 하는 모습이다. 아마도 가츠시카 호쿠사이의 〈후지산 36경〉(1831~33)에서 영향을 받은 듯 길게 펼쳐진 흔치 않은 구도로 파리의 모습을 담았고, 배경에는 에펠탑과 앵발리드가 보이며 하늘에는 열기구 하나가 떠가고 있다.

툴루즈 로트레크의 음악 관련 작업 중 가장 뛰어난 작품으로는 외젠 르메르시에Eugène Lemercier가 쓰고 1893년 샤 누아르에서 직접 공연

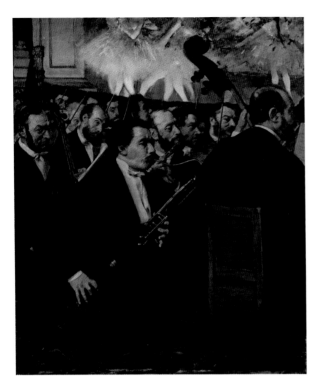

40. 에드가 드가
파리 오페라의 오케스트라The Orchestra at the Opera, 1870년경
캔버스에 유화, 56.5×45cm
파리 오르세 미술관

하여 유명해진 〈병든 카르노!〉의 노래책 표지(작품 61)가 있다. 그해 여름 프랑스 대통령 마리 프랑수아 사디 카르노가 병석에 누웠다. 〈뉴욕타임스〉의 보도에 따르면 간 문제 또는 장폐색으로 인해 그의 병세는 심각했다고 한다.[84] 그의 병을 패러디한 〈병든 카르노!〉는 대통령의 나쁜 건강 상태를 프랑스 공화국의 상태에 비유한 노래였다. "이런! 대통령이 병이 들었다니 프랑스 정부와 같은 상태로군!" 대통령은 결국 건강을 회복했지만 1894년에 한 이탈리아인 무정부주의자에게 간 근처를 찔려 암살당했다. 툴루즈 로트레크의 표지에서 무력한 상태의 대통령은 마치 아픈 어린아이처럼 이불을 덮고 침대에 누워 있고, 얼굴과 손은 황달로 노란빛이 되어 있으며, 접힌 이불은 프랑스 국기의 삼색을 띤다. 침대 옆에서는 한 장관이 대통령의 맥박을 재고 있고 한 간호사가 수프를 들고 있다. 방치된 침대 위 종이들은 바닥으로 떨어지기 직전이다.

툴루즈 로트레크는 극장을 사랑했으며, 단순한 관람객이 아니라 여러 모로 참여자였다. 친구 앙드레 앙투안(나중에 자신의 이름을 따서 앙투안 극장을 설립한다.)이 운영하던 리브레 극장은 툴루즈 로트레크와 특히 가까운 관계였던 몇몇 극장 회사 중 한 곳이었다. 전위적인 성격을 지닌 이 극장은 에밀 졸라와 스트린드베리의 작품을 프랑스의 무대 위로 불러왔고, 정육점 장면을 위해 살아 있는 닭과 고깃덩이를 무대에 올리는 등 매우 현실적인 무대 연출을 하기도 했다. 툴루즈 로트레크는 정기 입장권을 가지고 있었고 이곳에서 제작하는 여러 공연의 포스터와 프로그램을 만들었다.[85] 연극 〈선교사〉를 위해 만든 특히 재기 넘치는 프로그램(작품 79)에서 툴루즈 로트레크는 극장의 풍경을 뒤집어 무대 위 공연자가 아닌 관객에게 초점을 맞추었다. 마치 무대 위에서 일어나는 일들 못지않게 관객의 관람도 연극의 일부라고 이야기하듯이 말이다.

타데 나탕송의 학교 친구 오렐리앙 뤼녜 포가 운영한 뢰브르 극장[86]은 헨리크 입센, 스테판 말라르메, 알프레드 자리 같은 작가들의 지적이고 난해한 상징주의 연극을 공연하였다. 툴루즈 로트레크의 작업물 중에는 이 극장이 동시 상연한 오스카 와일드의 〈살로메〉(작품 84)와 로맹 쿨뤼의 〈라파엘〉(작품 83) 프로그램도 있다. 〈살로메〉의 경우 런던에서 리허설 도중 공연이 금지된 후 파리에서 여는 첫 공연이었다. 툴루즈 로트레크 못지않은 향락가로 악명 높던 오스카 와일드는 당시 동성애 유죄 판결을 받아 런던의 감옥에 있었다.

이러한 전위적인 극장 회사들은 포스터, 프로그램, 세트 디자인 등을 위해 툴루즈 로트레크나 피에르 보나르, 앙리 가브리엘 이벨, 에두아르 뷔야르 등 비슷한 성향을 지닌 많은 예술가와 협력하였다. 이러한 독특한 역사는 프랑스의 애서가이자 판화 수집가, 극장광인 앙리 베랄디가 수집한 대단한 극장 프로그램 앨범에 담겨, 현재 뉴욕 현대미술관에 소장되어 있다(작품 79-98). 그 앨범에는 충격적이고 외설적이며 패러다임의 전환을 불러온 알프레드 자리의 1896년 코미디 〈위뷔 왕〉(작품 85)의 초연을 비롯한 많은 문화 행사의 기록이 포함되어 있다. 툴루즈 로트레크의 작업을 포함해(작품 79-80) 19세기 후반의 가장 호평받은 극장 프로그램 50점을

깨끗하게 보존된 상태로 담고 있는 이 앨범은 당시 파리에서
이루어진 미술과 극장의 교류를 보여주는 한 증거물이다.

41. 툴루즈 로트레크
당신을 위해!Pour Toi!, 1893년
석판화, 26.9×91.2cm
런던 대영 박물관

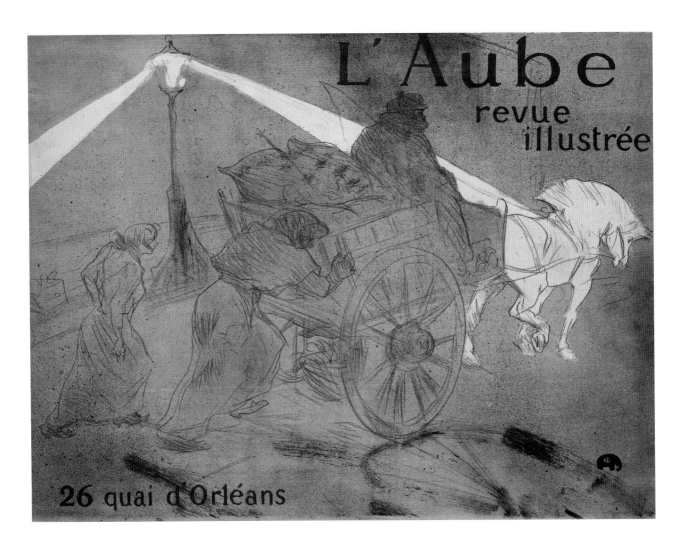

작품 59
신새벽L'AUBE, 1896년
석판화, 60.5×80.6cm
애비 올드리치 록펠러 기증, 1940년

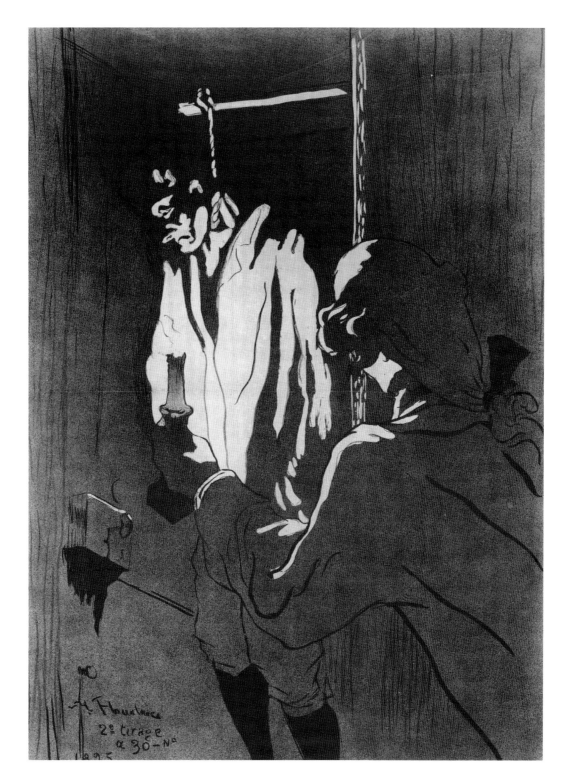

작품 60
목을 맨 남자LE PENDU, 1895년
석판화, 76.8×55.7cm
매입, 1949년

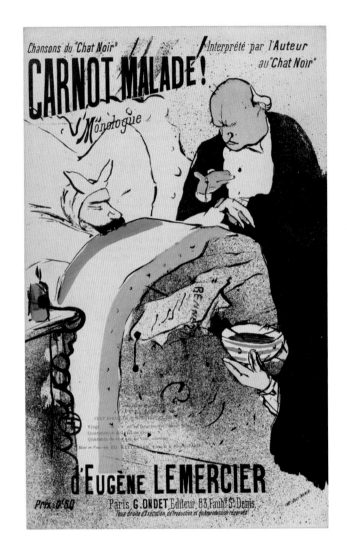

작품 61
병든 카르노!CARNOT MALADE!, 1893년
스텐실 작업을 더한 석판화, 27.8×17.5cm
에밀리오 산체스 기증, 1967년

작품 62
쾌락의 여왕REINE DE JOIE, 1892년
석판화, 151×100.1cm
리처드 로저스 부부 기증, 1961년

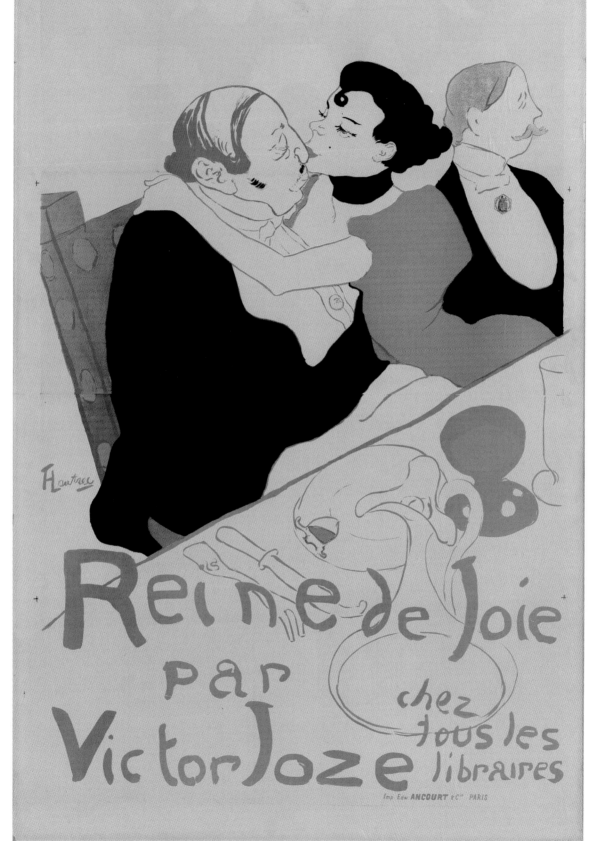

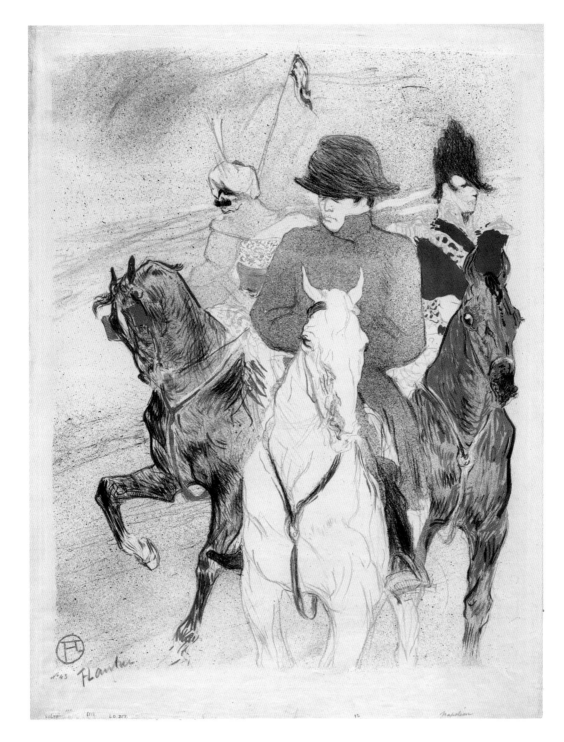

작품 63
나폴레옹NAPOLÉON, 1895년
석판화, 65.3×49.8cm
애비 올드리치 록펠러 기증, 1946년

작품 64
독일의 바빌론BABYLONE D'ALLEMAGNE, 1894년
석판화, 118.3×84.3cm
애비 올드리치 록펠러 기증, 1940년

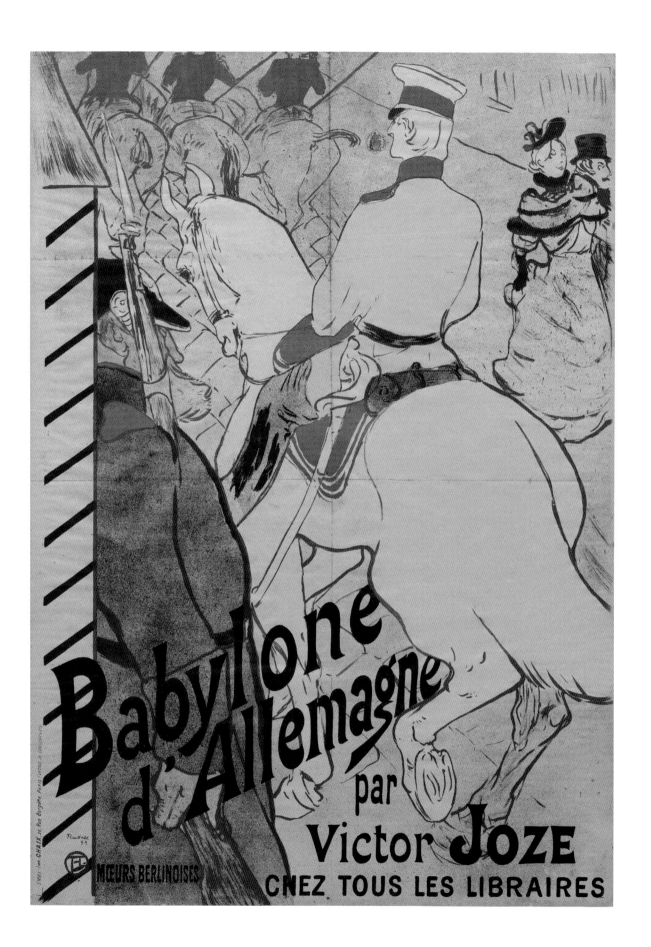

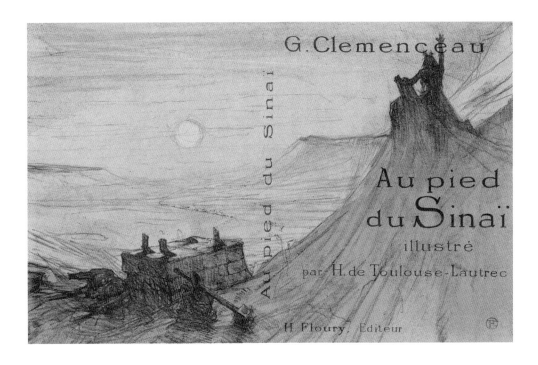

작품 65
조르주 클레망소Georges Clemenceau의 책
《시나이 산기슭에서AU PIED DU SINAÏ》 표지, 1897년, 1898년 출판
석판화, 37.9×55.7cm
허버트 D. 시멜 부부 기증, 1996년

작품 66
크라쿠프의 지하 가게UNE ARRIÈRE-BOUTIQUE À CRACOVIE
《시나이 산기슭에서》 본문, 1897년
석판화, 26×20cm
루이스 E. 스턴 컬렉션, 1964년

작품 67

모세 남작, 발코니LE BARON MOÏSE, LA LOGE

《시나이 산기슭에서》 본문, 1897년

석판화, 26×20cm

루이스 E. 스턴 컬렉션, 1964년

작품 68

애걸하는 모세 남작LE BARON MOÏSE MENDIANT

《시나이 산기슭에서》 본문, 1897년

석판화, 26×20cm

루이스 E. 스턴 컬렉션, 1964년

작품 69-72
에드몽 드 공쿠르Edmond de Goncourt의 책 《엘리자LA FILLE ÉLISA》 본문, 1896년, 1931년 출판
형판을 이용한 콜로타이프, 18.2×11.7cm
루이스 E. 스턴 컬렉션, 1964년

Les deux femmes convenaient du jour de leur départ, et la fille disparaissait de la maison maternelle, le lendemain de cette soirée.

À la ... du ch... ... la compagno... ... reconnai... le ... maison ... des ... Et ... gé ... se ... tournée semblai... d'un ancien ch... de ronde, conto... parapet couvert de neige d'un p... gelé.

La voiture avançait péniblement ... d'une tourmente d'hiver, à travers laquelle,

— une seconde — vaguement, Élisa aperçut, flagellé par les rafales de givre, un grand Christ en bois, aux plaies saignantes, que

l'on entendait geindre sous la froide tempête.

Quelques instants après, au loin, dans un espace vague, au-dessus de l'unique maison bâtie en cet endroit, Élisa voyait une lumière rouge. En approchant, elle reconnaissait que c'était une grande lanterne carrée, qu'elle s'étonnait, quand elle fut à quelques pas, de trouver défendue contre les pierres des passants, par un grillage qui l'enfermait dans une cage.

Élisa était devant la maison à la lanterne rouge, qui s'affaissait ainsi que la ruine croulante d'un vieux bastion, et dont la porte, fermée et verrouillée, laissait filtrer, par l'ouverture d'un judas, une lueur pâle sur la blancheur glacée du chemin.

Le conducteur s'arrêtait, et, sans descendre, tendait leurs malles aux deux femmes. Cela fait, ricanant et goguenardant, le grand Lolo, dit le *Tombeur des Belles*, fouilla, du haut de son siége, les deux voyageuses d'un petit coup de fouet d'amitié.

Au petit jour, le surlendemain de son arrivée, Élisa était éveillée par le bruit d'un cheval sous sa fenêtre.

Elle se levait en chemise, et un peu peureusement, allait regarder, par l'entrebâillement d'un rideau, ce qui se passait dans la cour.

Dans le brouillard blanc du matin, un gros jeune homme, la blouse bleue sur des vêtements bourgeois, dételait le cheval d'un tape-cul de campagne, en causant avec la maîtresse de maison ainsi qu'avec une vieille connaissance.

— Le carcan m'a rudement mené, disait-il

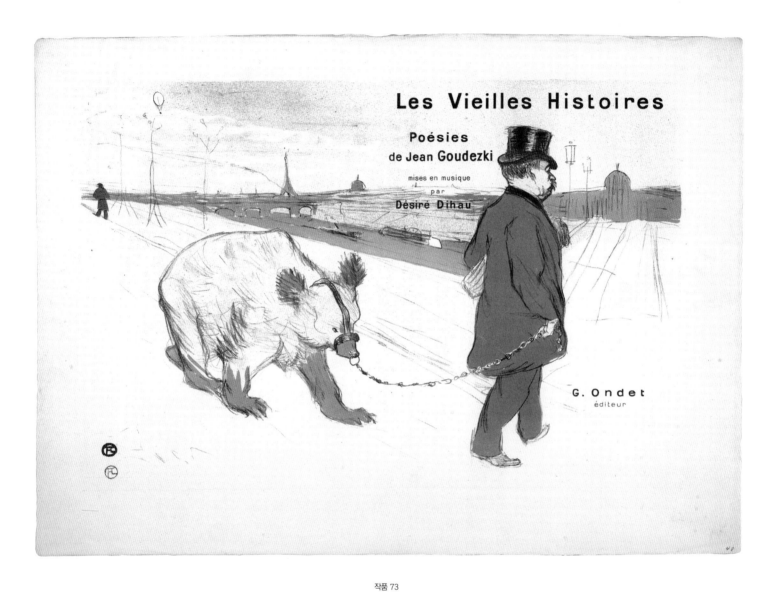

작품 73
장 구데즈키Jean Goudezki의 시, 데지레 디오Désiré Dihau의 곡이 실린 노래책 《옛 이야기LES VIEILLES HISTOIRES》 표지, 1893년
석판화, 45.2×63.5cm
애비 올드리치 록펠러 기증, 1946년

작품 74
마지막 발라드ULTIME BALLADE, 1893년
스텐실 작업을 더한 석판화, 34.9×27.3cm
애비 올드리치 록펠러 기증, 1946년

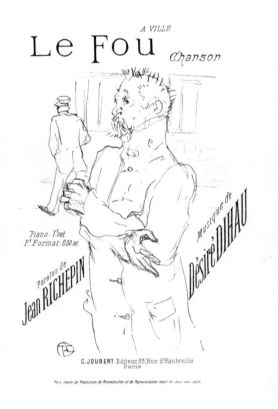

작품 75
미친 사람LE FOU
《데지레 디오의 노래MÉLODIES DE DÉSIRÉ DIHAU》 수록, 1895년, 1935년 출판
석판화, 34.8×26.9cm
루이스 E. 스턴 컬렉션, 1964년

작품 76
고별ADIEU
《데지레 디오의 노래》 수록, 1895년, 1935년 출판
석판화, 32.5×25cm
루이스 E. 스턴 컬렉션, 1964년

작품 77
비가 하는 말CE QUE DIT LA PLUIE
《데지레 디오의 노래》 수록, 1895년, 1935년 출판
석판화, 32.4×25cm
루이스 E. 스턴 컬렉션, 1964년

작품 78
유성ÉTOILES FILANTES
《데지레 디오의 노래》 수록, 1895년, 1935년 출판
석판화, 32.4×25cm
루이스 E. 스턴 컬렉션, 1964년

베랄디의 극장 프로그램 앨범 1887~98년

앙리 베랄디가 수집한 50점의 석판화 앨범의 작품선
46.5×34cm
루이즈 부르주아 J. 가필드 펀드, 메리 엘런 올덴버그 펀드, 샤론 P. 록펠러 펀드, 2008년

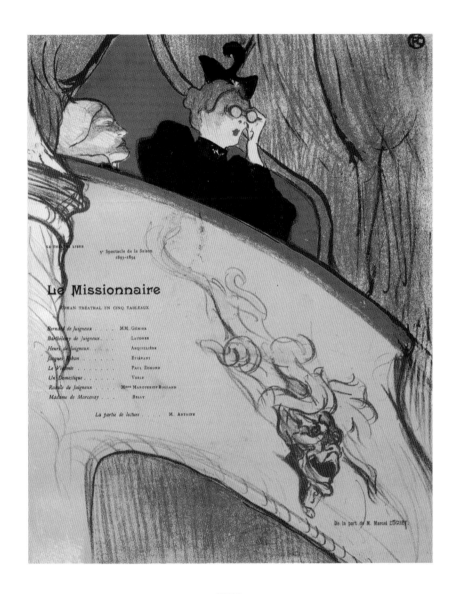

작품 79
황금색 가면 장식이 있는 특별석LA LOGE AU MASCARON DORÉ, 1894년
리브레 극장에서 공연된 〈선교사LE MISSIONNAIRE〉 프로그램
석판화, 30.6×24cm

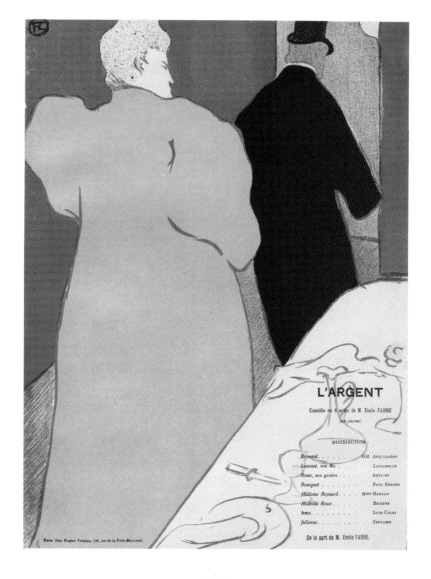

작품 80
신사와 숙녀UN MONSIEUR ET UNE DAME, 1895년
리브레 극장에서 공연된 〈돈L'ARGENT〉 프로그램
석판화, 31.8×23.8cm

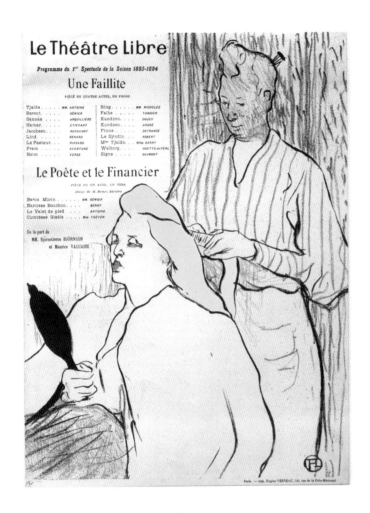

작품 81
헤어드레서LA COIFFURE
리브레 극장에서 공연된 〈파산UNE FAILLITE〉,
〈시인과 자본가LE POÈTE ET LE FINANCIER〉 프로그램, 1893년
석판화, 32×23.9cm

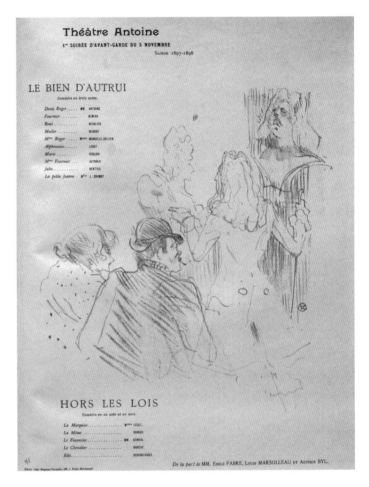

작품 82
몰리에르에 대한 존경HOMMAGE À MOLIÈRE
앙투안 극장에서 공연된 〈남의 재산LE BIEN D'AUTRUI〉,
〈법의 테두리 밖에서HORS LES LOIS〉 프로그램, 1897년
석판화, 31.7×24.4cm

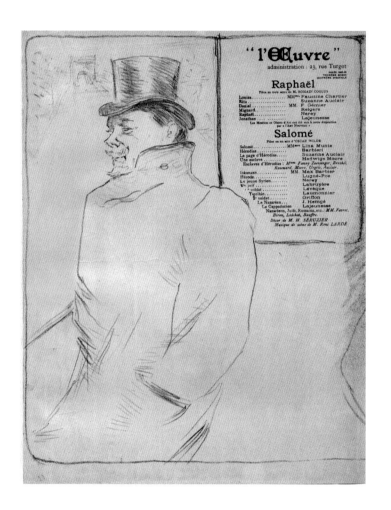

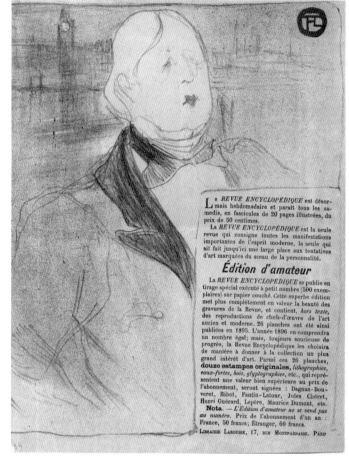

작품 83
로맹 쿨뤼ROMAIN COOLUS
뢰브르 극장에서 공연된 〈라파엘RAFAËL〉, 〈살로메SALOMÉ〉 프로그램, 1896년
석판화, 31.9×24.9cm

작품 84
오스카 와일드OSCAR WILDE
뢰브르 극장에서 공연된 〈라파엘〉, 〈살로메〉 프로그램, 1896년
석판화, 31.6×24cm

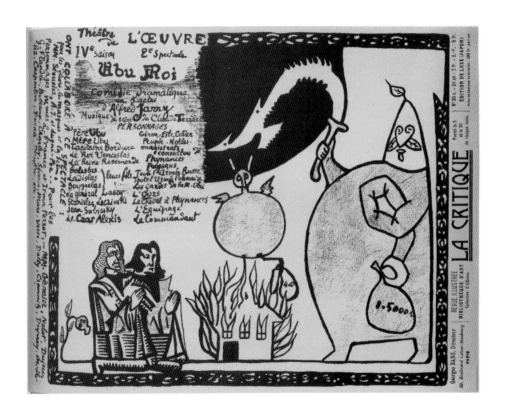

작품 85
알프레드 자리ALFRED JARRY(프랑스, 1873~1907)
뢰브르 극장에서 공연된 〈위뷔 왕Ubu roi〉 프로그램, 1896년
석판화, 24.6x32.3cm

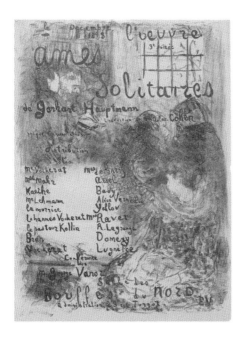

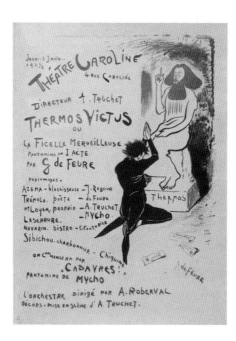

작품 86
에두아르 뷔야르ÉDOUARD VUILLARD(프랑스, 1868~1940)
뢰브르 극장에서 공연된
〈고독한 영혼들Âmes solitaires〉 프로그램, 1893년
석판화, 32.8×24.1cm

작품 87
조르주 드 푀르GEORGES DE FEURE(프랑스, 1869~1928)
카롤린 극장에서 공연된 〈보온병 빅투스 또는 신기한 끈
Thermos victus ou La Ficelle merveilleuse〉 프로그램, 1895년
석판화, 32.3×23.7cm

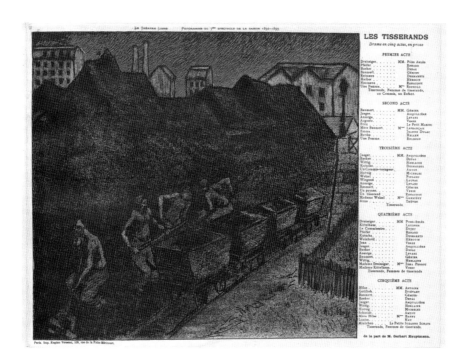

작품 88
앙리 가브리엘 이벨HENRI-GABRIEL IBELS(프랑스, 1867~1936)
리브레 극장에서 공연된 〈직공들Les Tisserands〉 프로그램, 1893년
석판화, 23.8×31.6cm

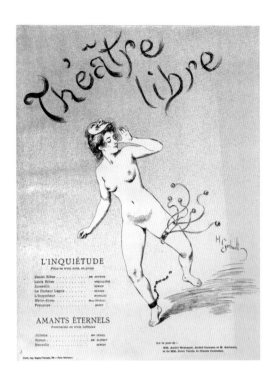

작품 89
앙리 자르부HENRI GERBAULT(프랑스, 1863~1930)
리브레 극장에서 공연된 〈불안L'Inquiétude〉,
〈영원한 연인들Amants éternels〉 프로그램, 1893년
석판화, 31.9×24.2cm

작품 90
앙리 파트리스 딜런HENRI-PATRICE DILLON
(미국 출생 프랑스인, 1851~1909)
리브레 극장에서 공연된 〈가족 안에서En Famille〉 프로그램, 1887년
석판화, 24.4×22.2cm

작품 91
앙리 가브리엘 이벨
리브레 극장에서 공연된 〈화석들Les Fossiles〉 프로그램, 1892년
석판화, 23.8×32.2cm

작품 92
앙리 리비에르HENRI RIVIÈRE(프랑스, 1864~1951)
겨울의 파리PARIS EN HIVER
리브레 극장에서 공연된 〈젬가노 형제Les Frères Zemganno〉, 〈연인Deux Tourtereaux〉 프로그램, 1890년
석판화, 21.1×30.7cm

작품 93
앙리 가브리엘 이벨
리브레 극장에서 공연된 〈전진 반대!À bas le progrès!〉, 〈마드모아젤 줄리Mademoiselle Julie〉,
〈브라질 가정Le Ménage brésile〉 프로그램, 1893년
석판화, 24×31.8cm

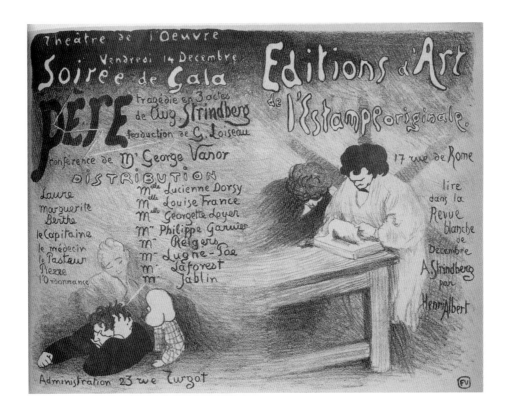

작품 94
펠릭스 발로통FÉLIX VALLOTTON(프랑스, 1865~1925)
뢰브르 극장에서 공연된 〈아버지Pére〉 프로그램, 1894년
석판화, 24.9×32.7cm

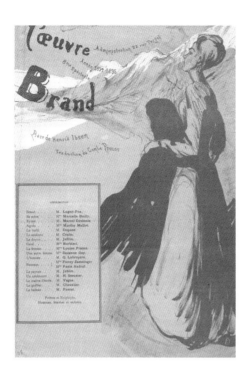

작품 95
막심 데토마MAXIME DETHOMAS(프랑스,1867~1929)
뢰브르 극장에서 공연된 〈브랜드Brand〉 프로그램, 1894년
석판화, 33.7×22.7cm

작품 96
막심 데토마
뢰브르 극장에서 공연된 〈어머니Une Mère〉,
〈냄새 맡는 사람들Brocéliande, Les Flaireurs〉,
〈말! 말!Des Mots! Des Mots!〉 프로그램, 1896년
석판화, 32.1×24.4cm

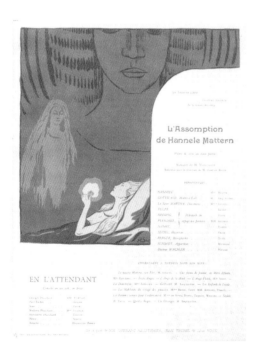

작품 97
폴 세뤼지에PAUL SÉRUSIER(프랑스, 1864~1927)
리브레 극장에서 공연된 〈하넬레 마테른의 성모 승천
L'Assomption de Hannele Mattern〉,
〈그를 기다리며En l'attendant〉 프로그램, 1894년
석판화, 31.2×23.3cm

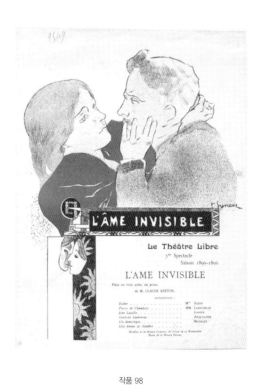

작품 98
탕크레드 시나브TANCRÈDE SYNAVE(프랑스, 1860~1936)
리브레 극장에서 공연된
〈보이지 않는 영혼L'Âme invisible〉 프로그램, 1896년
석판화, 32×24.2cm

PLEASURES OF PARIS
그가 사랑한 파리

여행을 매우 즐긴 툴루즈 로트레크는 프랑스 전역뿐 아니라 암스테르담, 브뤼셀, 마드리드, 그리고 가족의 사유지와 친구들의 시골집까지 다양한 곳을 다녔다. 자주 방문한 런던에서는 훌륭한 영어 실력으로 의사소통을 할 수 있었고 "그곳 사람들은 이곳처럼 타인을 간섭하거나 비웃지 않고 자유롭게 산다."[87]는 친구 잔 아브릴의 말처럼 좀 더 자유로운 기분을 느꼈다.

그러나 자신의 작업실, 인쇄소, 출판사, 친구들, 사랑하는 밤의 유흥, 그리고 수많은 뮤즈가 있는 파리가 진정한 툴루즈 로트레크의 도시였다. 그는 불로뉴 숲에서 많은 시간을 보냈다. 인공적으로 가꾼 울창한 자연인 그 공원은 파리의 가장 큰 만남의 장소 중 하나로, 끝없이 변화하는 사회의 단면을 관찰할 수 있는 곳이었다(자료 42). 당시의 한 가이드북은 그 공원을 이렇게 묘사했다. "우리가 사는 땅 위에는 우리의 가장 높은 이상을 충족시키며, 우리의 상상보다 더 큰 아름다움과 매력을 지닌 장소들이 있다. 그중 한 곳이 불로뉴의 숲이다."[88] 걸어서 산책을 하거나 말, 자전거, 마차, 자동차 등을 타고 돌기에 좋은 곳이던 이 공원에는 많은 사람이 와서 서로를 구경하였고, 툴루즈 로트레크는 이곳에서 자주 스케치를 했다.

42. 불로뉴 숲의 사람들과 코끼리, 1894~1900년
앙리 르무안Henri Lemoine(1848~1924)의 사진
오르세 미술관

작은 흰 개와 함께 사촌 알린 드 리비에르가 걷고 있고, 뒤에는 말을 타는 사람의 실루엣이 보이는 드로잉(작품 99)도 이 공원이 배경이고, 사촌 가브리엘 타피에 드 셀레랑 박사 (이하 셀레랑)를 그린 〈자동차 운전자〉(작품 101) 역시 마찬가지다. 아마도 툴루즈 로트레크와 가장 지속적으로 만난 사람이던 셀레랑은 내과 의사이자 프랑스의 걸출한 외과 의사 쥘 에밀 페앙의 조수였다. 그는 툴루즈 로트레크에게 수술실 모습을 보여주었고, 툴루즈 로트레크는 그를 밤의 유흥지로 안내했다. 셀레랑은 당시에 파리의 첫 승용차 운전자들 중 하나라고 알려졌다.[89] 모피코트를 입고 모자

43. 말과 개를 데리고 외출한
툴루즈 로트레크와 루이즈 앙크탱, 시기 미상
툴루즈 로트레크 미술관

와 고글을 쓴 그는 운전대와 수동 변속기를 꽉 쥐고 있고, 차 뒤로는 연기 기둥이 솟아오르고 있다. 운전에 잔뜩 몰입한 그는 자신의 왼쪽에 맵시 있는 여성이 지나가는 것도 인식하지 못한다.

툴루즈 로트레크의 동물 사랑은 잘 알려져 있었다. 어린 시절에 쓴 편지에서도 사촌과 할머니에게만이 아니라 카나리아와 개들에게도 포옹과 키스를 보냈다(자료 43). 가장 초기 드로잉을 보면 종종 말이 등장하는데, 그는 평생 여러 작품 속에서 정성과 애정을 담아 말을 묘사했으며, 말을 탄 사람보다 말에 더 초점을 맞출 때도 많았다. 〈말과 콜리〉(작품 103)에는 필리베르라는 말이 등장하는데, 그 말의 주인은 툴루즈 로트레크의 인생 후반에 등장하여, 그에게 나쁜 영향을 줄 것이란 가족들의 걱정을 샀던 술고래 에두아르 칼메즈였다.[90] 툴루즈 로트레크의 어머니 집에서 일하던 하녀로서 툴루즈 로트레크의 정신 건강이 나빠졌을 때 그의 집으로 파견되어 매일 어머니에게 그의 상태를 보고했던 베르트 사라쟁 역시 칼메즈를 매우 못마땅하게 여겼다. "그 몹쓸 칼메즈 말이에요. 감옥에 잡혀 들어가야 할 인간이에요. 불쌍한 남작(툴루즈 로트레크)님 인생을 엉망으로 만들 거라고요."[91] 작가 폴 르클레르크는 필리베르를 "통통한 소시지처럼 이리저리 움직이는 예리한 눈을 지닌 작은 말"이라고 묘사했고 이런 특징들

은 툴루즈 로트레크의 석판화에도 잘 드러나 있다.[92] 폴 르클레르크에 따르면 툴루즈 로트레크는 방목지에 각설탕을 슬쩍 넣어주기도 하고 아침이면 불로뉴 숲 공원을 함께 산책하기도 하는 등 말 필리베르와 진정한 교감을 나누었다고 한다.[93]

그 공원에는 유명한 롱샴 경마장도 있었다. 툴루즈 로트레크가 마지막으로 작업한 석판화 중 하나인 〈기수〉(작품 104)는 매우 역동적으로 경마 장면을 묘사하고 있다. 이 장면은 사이드라인 너머에 갇혀 있는 것이 아닌, 경주의 한가운데에 위치한 관찰자의 눈으로 묘사되고 있다. 대단한 속도로 달려 나아가는 말의 네 말굽이 모두 공중에 뜬 순간이 사선 방향으로 포착되어 있다. 사진가 에드워드 마이브리지의 한 선구적 사진은 달리는 말의 모습을 포착함으로써 말의 네 발이 동시에 공중에 뜨는 순간이 있느냐에 관한 논쟁을 종결하였는데, 툴루즈 로트레크는 10대 시절부터 그 사진을 알고 있었다(자료 44).[94] 이 석판화에서 달리는 말의 네 발이 가장 높이 올라가 있는 순간을 담은 것을 보면 툴루즈 로트레크는 에드워드 마이브리지의 발견을 반영한 듯하다.

그 외에 공원에서 즐길 수 있는 활동으로 자전거 타기가 있었다. 툴루즈 로트레크는 직접 자전거를 탈 수는 없었지만 자전거 타는 사람들의 모습을 구경하기를 즐겼고, 자전거 타기 촉진 포스터도 몇 점 만들었다. 1890년에는 기술적 발달로 인공 얼음판을 만들 수 있게 되면서 파리에 실내 아이스 스케이트가 도입되었다. 불로뉴 숲의 투우장은 거대한 아이스링크로 탈바꿈했고[95] 파리를 휩쓴 아이스스케이트의 인기로 셀레랑도 스케이트 타는 법을 배웠다.[96] 잘 차려입고 온 사람들이 남을 구경하거나 구경의 대상이 되는 그곳은 일종의 얼음판 위 물랭 루주였다. 툴루즈 로트레크는 1896년에 〈르 리르〉에 실린 삽화(작품 106)에 전문 스케이터 리안 드 랑시가 링크의 한쪽 가에 서서 남자 관람객과 이야기를 나누는 모습을 담았다.

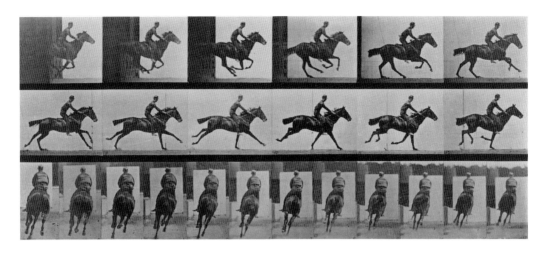

44. 에드워드 마이브리지EADWEARD MUYBRIDGE(영국 출생 미국인, 1830~1904)
안장을 얹고 달리는 말, 부케"Bouquet" Galloping, Saddled, 1884~86년
콜로타이프, 18.3×41.7cm
뉴욕 현대미술관
필라델피아 상업 박물관 기증, 1937년

1895년에 툴루즈 로트레크는 문예 평론지〈라 르뷰 블 랑슈〉홍보를 위한 커다란 포스터에 편집자 타데 나탕송의 아내이자 자신의 가까운 친구이기도 한 붉은 머리의 귀족 여인, 미시아 고데브스카Misia Godebska를 담았다(작품 107). 그녀의 아끼는 남동생 치파는 선천적으로 신체적 장애가 있었고,[97] 어쩌면 그래서 그녀는 툴루즈 로트레크에게 처음부터 각별한 호의를 보였는지 모른다. 재치 있고 아름다우며, 뛰어난 피아니스트였고, 파리 최고의 상류층 지식인 사교 모임의 여왕이던 그녀를 툴루즈 로트레크는〈라 르뷰 블랑슈〉의 상징이라 여겼다. 아이스링크라고 짐작되는 거의 텅 빈 배경에서 그녀가 물방울 무늬 드레스를 입고 모피 목도리, 작은 어깨 망토를 두른 채 베일이 쳐지고 화려한 깃털이 달린 모자를 쓰고 있다. 그녀의 스케이트는 표현되지 않았지만, 우리는 그녀가 얼음 위를 미끄러져 지나가는 한 순간을 포착한 것처럼 느끼게 된다. 이 포스터의 완성 전 단계에서 왼쪽 아랫부분에 찍은 레마르크(자료 45)는 분명하게 표현된 스케이트와 함께 전문 스케이터 리안 드 랑시의 모습을 하고 있어, 이 작품의 배

45. 리안 드 랑시를
표현한 툴루즈 로트레크의 레마르크

경이 스케이트장임을 좀 더 확신할 수 있다.

불로뉴 숲 내부의 동물원은 파리가 점령당한 시기에 어려움을 겪었지만 툴루즈 로트레크의 시대에는 코끼리 로미오와 줄리엣, 맥, 땅돼지 등 수천 마리 동물의 집이 되었다. 이 동물원을 자주 찾았던 툴루즈 로트레크는 보면 언제나 기분이 좋아지고 자신을 알아보기도 하는 것 같은 그 동물들 가운데 특별히 몇몇을 더 좋아하기도 했다. 폴 르클레르크의 말에 따르면 그는 동물들의 습성과 몸짓에 관해 그곳 사육사와 긴 대화를 나누고 "마치 오랜 친구를 대하듯" 동물들의 건강을 묻곤 했다.[98]

쥘 르나르의 동물 우화집 삽화를 맡은 툴루즈 로트레크는 동물원에서 실제로 동물들을 보면서, 그리고 머릿속에 저장해둔 모습들을 떠올리면서[99] 흰 바탕에 농장 동물들을 표현했다(작품 108-119). 그중 토끼는(작품 115) 마치 일본 망가에서처럼(자료 46) 건초를 먹는 모습, 귀를 쫑긋 세우고 초롱초롱하게 앉아 있는 모습, 멀리 뛰어가는 모습이 모두 함께 담겨 있다. 그리고 토끼 모양을 한 레마르크가 네 번째 토끼인 셈이다. 가축들은 열심히 일

46. **가츠시카 호쿠사이**
곤충, 뱀, 개구리Insects, Snake, and Frogs, 1814년
목판화, 18.4×25.4cm
뉴욕 공공미술관

된 마스크를 써야 했다. (⋯) 사람들은 콩페티와 격렬한 전쟁을 치러야 했다."[101] 툴루즈 로트레크의 이 포스터에서 휘날리는 색종이 조각을 즐기려 고개를 든 여자는 보호 마스크를 쓰지 않아도 되어 행복하다는 듯이 기쁜 얼굴로 눈을 감고 있다. 툴루즈 로트레크는 훌륭한 효과를 위해서 고유의 크라쉬 기술을 썼고, 색색의 물감 방울은 둥근 콩페티의 모양을 닮았다. 콩페티는 당시에 이미 대단한 사업이었다. 당시 한 해에 25만 프랑에 해당하는 5만 킬로그램의 콩페티가 팔렸고,[102] 당시 포스터 디자인 예술의 부흥에 관심이 많던 영국 종이 제조회사 J.&E. 벨라는 이 상품 시장을 확장하고자 하는 바람으로 툴루즈 로트레크에게 포스터를 맡겼다.

하고 있다. 황소는 마차에 묶여 있고, 당나귀 뒤로는 멀리 풍차가 보이고, 말은 굴레가 씌워져 있으며 뒤에서 닭 한 마리가 바닥을 쪼고 있다.

공원 밖으로 나가면, 툴루즈 로트레크는 파리의 도시적인 면모에서 영감을 얻었다. 거리는 그에게 화랑과도 같았다. 〈밤 장수〉(자료 47)에 담긴 것은 파리 사회의 다양한 삶이 엇갈리는 교차로와도 같은, 붐비는 거리의 모습이다. 걸어가는 뒷모습이 마치 흔들리는 모래시계 같은 여인, 밤 솥의 뚜껑을 여는 밤 장수, 주머니에 손을 넣고 구부정하게 벽에 기댄 노동자, 작은 검정 불도그까지.

〈콩페티〉(작품 120)는 툴루즈 로트레크의 소비재 홍보용 포스터 중 하나이다. 여러 출처에 따르면, 축하하기 위해 뿌리는 색종이 조각 콩페티는 1892년 카지노 드 파리 공연장의 무대 매니저가 처음으로 파리에 도입하였다고 한다. 이전까지 콩페티는 색종이가 아닌 설탕을 입힌 작은 봉봉사탕이나 색을 입힌 작은 석고 덩어리였기에 사람들이 맞으면 눈과 피부가 따갑거나 다칠 수 있는, 꽤 위험한 것이었다.[100] 툴루즈 로트레크도 그에 관해 아주 잘 알고 있었다. 어린 시절 함께 참회 화요일을 니스에서 보낸 그의 어머니는 그때에 관해 이렇게 회상했다. "콩페티를 맞지 않기 위해 모두가 철망으로

47. **툴루즈 로트레크**
밤 장수The Chestnut Vendor, 1897년, 1925년 출판
석판화, 37.6×27.9cm
뉴욕 현대미술관
루이즈 부르주아 기증, 1997년

툴루즈 로트레크는 친구 포토그래퍼 폴 세스코를 홍보하는 포스터도 만든 적이 있다. 툴루즈 로트레크와 마찬가지로 폴 세스코는 상류층 출신이면서도 몽마르트르의 보헤미안적 삶에 깊이 몰두해 있었다. 키가 크고 호리호리한 몸에 늘어진 콧수염이 있던 그는 여성들과의 교제를 즐기는 것으로 알려져 있었고, 자신의 스튜디오에 모델을 불러 인물화만 그린 것이 아니라 에로틱한 사진도 찍었다. 그런 작업에 관한 암시가 드러나는 툴루즈 로트레크의 포스터(작품 122)를 보면, 카메라의 삼각대와 닮은 모습으로 세스코의 두 다리 사이에 의미심장한 천이 늘어뜨려져 있다. 작품 전체에 자극적인 분위기가 흐른다. 툴루즈 로트레크의 코끼리 모양 레마르크도 흥분한 듯 꼬리가 아래가 아닌 위를 보고 있다. 남근을 연상시키는 폴 세스코의 렌즈가 바라보고 있는 모델은 당장이라도 여기에서 뛰쳐나갈 준비가 된 것 같다. 옷을 모두 입고 있는 이 드문 촬영 현장 속에서 가장무도회를 위해 차려입은 듯 여전히 노란 가면을 쓰고 있는 여자는 〈르 피가로 일뤼스트레〉의 삽화(작품 20)나 〈앉아 있는 여자 광대, 샤위카오〉(작품 49)의 배경에서 비슷한 차림을 한 잔 아브릴을 연상시키기도 한다. 폴 세스코는 툴루즈 로트레크가 1899년에 석판화로 옮기기도 했던 뱀 드레스를 입은 사진을 포함해(자료 29, 작품 37) 잔 아브릴의 홍보 사진을 찍기도 한 작가였으니 확실히 잔 아브릴을 알고 있었다.[103] 이 포스터 한귀퉁이에는 훈련된 돼지를 데리고 있는, 가학피학성애 복장을 한 여인의 장난스러운 누드화도 찾아볼 수 있는데, 이것은 당시에 석판화로 옮겨지고 귀스타

48. 펠리시앙 롭스FÉLICIEN ROPS
(벨기에, 1833~1898)
포르노크라트Pornokrates, 1879년
종이에 파스텔과 구아슈, 70×45cm
벨기에 나뮈르 펠리시앙 롭스 박물관

브 펠레가 출판하여 툴루즈 로트레크의 《여자들》과 같은 시기에 시중에 나온 펠리시앙 롭스의 드로잉 〈포르노크라트〉(자료 48)를 인용한 것일 수도 있고,[104] 툴루즈 로트레크의 스튜디오에서 찍은 무용수 몸 프로마주의 사진(자료 49)을 닮기도 했다.

툴루즈 로트레크는 아버지와 마찬가지로 미식가였으며, 요리도 매우 잘했다고 전해진다. 한 툴루즈 로트레크 전기작가에 따르면 "툴루즈 로트레크가 평생 가장 많이 찾은 곳은 동물원과 레스토랑이었다."[105] 〈쾌락의 여왕〉(작품 62)과 연극 〈돈〉의 프로그램(작품 80)을 비롯한 그의 많은 작품이 식탁을 배경으로 한다. 그는 〈르 피가로 일뤼스트레〉에 레스토랑들을 소개하는 글을 실었고, 그 삽화에는 페르낭 코르몽에게서 함께 수학한 학우이자 "돈 한 푼 없을 때가 많지만 (…) 여자가 없을 때는 없다."[106]고 묘사되기도 한, 매독으로 꽤 젊은 나이에 죽은 영국 출신 화가 찰스 콘더가 식탁에 앉은 모습을 담았다(작품 125).

툴루즈 로트레크는 마음에 드는 술집이나 레스토랑을 발견하면 자주 방문하여 저녁을 먹고 자기 집 거실로 삼았다. 세련된 루아얄 거리의 '아이리시 앤드 아메리칸 바'는 프랑스에 사는 영국인, 기수, 트레이너, 마부, 경마 팬 등이 모이는 장소였다(작품 128).[107] 그곳에서 영국 음식을 자주 먹었던 툴루즈 로트레크는 영국식 치즈 토스트, 웰시 래빗을 먹으면서 한숨과 함께 어머니에게 "구운 소고기를 먹으며 살고 있다."고 편지를 썼다고 한다.[108] 그는 자신이 싫어하는 사람들에게는 음식을 팔지 말라고 직원을 선동하는 등, 미를리통에서의 아리스티드 브뤼앙만큼이나

49. 툴루즈 로트레크의 스튜디오에서 포즈를 취하는 몸 프로마주, 1890년경

손님 출입에 간섭했다. 단골이 되면서 그는 그 장소와 그곳 사람들을 꾸준히 작품 속에 등장시켰다. 메 밀통의 연인 메 벨포르를 담은 작품(작품 127)에도 등장했던, 로스칠드 남작의 건장한 마부 톰(작품 126, 128), 중국인과 북미 원주민 혼혈인 바텐더 랄프, 바의 주인 아실 등 그곳에서 늘 만나는 얼굴들이 작품에 담겼다.

　칵테일 제조의 명수였던 툴루즈 로트레크는 알렉상드르 나탕송이 개최한 어느 대단한 파티에서 주도적인 역할을 했다. 1895년 2월 16일 저녁 8시 30분, 나탕송 부부는 그들의 집 식당에 걸기 위해 에두아르 뷔야르가 작업한 여러 판으로 된 벽화 〈공공정원〉의 공개를 축하하기 위해 300명의 손님을 불로뉴 숲 거리 60번지(오늘날의 포슈 거리)에 위치한 집으로 맞이했다. (그 벽화 중 일부는 현재 파리 오르세 미술관에 소장되어 있다.) 툴루즈 로트레크가 디자인한 그 파티 초대장(작품 123)은 '미국 음료 외 각종 음료'가 제공된다는 영어 안내 글귀를 통해 미국풍 파티임을 암시한다. 툴루즈 로트레크는 짧은 흰 재킷을 입고 노동자 계층의 역할에 맞춰 머리카락과 수염을 깎은(자료 50) 바텐더 차림으로 손님들을 맞이했고, 의도한 그 역할을 충실히 해냈다. 그는 정어리, 향나무, 포트와인 등의 창의적인 재료로 만든 '고체 칵테일'을 포함해 훗날 회자될 만큼 강렬한 칵테일을 모든 손님을 위해 제조했다.[109] 툴루즈 로트레크를 제외한 모두가 몹시 술에 취했고, 타데 나탕송의 회고에 따르면 "점점 많아지는 희생자들로 인해 가정부와 여자 가정교사들이 간호사 노릇을 했다. 어느새 모든 평평한 곳은 빈자리가 없었고 (…) 에두아르 뷔야르는 거의 정신을 차리지 못했으며 (…) 보나르는 진탕 취해 뻣뻣하게 침대로 쓰러졌다."[110]

　툴루즈 로트레크는 이 악명 높은 밤을 포함해, 이제는 벨 에포크 파리의 황금기였다고 회고되는 여러 행사의 한가운데에 있었다. 그는 물랭 루주의 탁자에서, 불로뉴 숲의 마차에서, 파리 오페라나 리브레 극장의 좌석에서 본 그 도시

50. 자신의 포스터 작품 〈물랭 루주, 라 구루〉의 스케치 앞에 선 툴루즈 로트레크 머리를 삭발한 후 찍은 사진, 시기 미상

의 모습을 기억 속에 저장했다가 석판 위에 펼쳐놓았다. 일을 하는 모습, 노는 모습, 전원적인 모습, 도시적인 모습, 장사하는 모습, 느긋이 여유를 즐기는 모습, 예술가들의 모습, 무대 위와 무대 밖 배우들의 모습, 귀족의 모습, 매춘부의 모습. 이 모든 모습을 포착한 그의 전체 작품들은, 파리 최고의 화가 겸 관찰자의 눈에 비친 그 시공간을 보여주는 영원히 남을 파리의 초상화이다.

1. 줄리아 프레이Julia Frey가 쓴 《Toulouse-Lautrec: A Life》 (New York: Viking Press, 1994)의 112쪽.

2. 둘째 아들 리차드는 1867년에 태어났으나 첫 번째 생일을 넘기지 못하고 사망했다. 같은 책 26쪽 참조.

3. 노라 데슬로지Nora Desloge가 엮은 《Toulouse-Lautrec: The Baldwin M. Baldwin Collection》(San Diego: San Diego Museum of Art, 1988)에 실린 줄리아 프레이의 〈Henri de Toulouse-Lautrec: Life as Art〉의 22쪽.

4. 줄리아 프레이가 쓴 앞의 책 46쪽.

5. 줄리아 프레이가 쓴 앞의 글 22쪽.

6. 같은 글 26쪽.

7. 찰스 하이아트Charles Hiatt가 쓴 《Picture Posters: A Short History of the Illustrated Placard, with Many Reproductions of the Most Artistic Examples in All Countries》(London: George Bell and Sons, 1895)의 61~62쪽.

8. 줄리아 프레이가 쓴 앞의 책 472쪽.

9. 700점 이상의 회화뿐 아니라 300점에 가까운 수채화, 드로잉 4,700점을 남겼다.

10. 앙드레 멜레리오André Mellerio가 쓴 《La Lithographie originale en couleurs》(Paris: Publication de l'Estampe et l'Affiche, 1898)의 7쪽.

11. 이 시기 파리의 판화에 관해 더 알고 싶다면, 세라 스즈키가 쓴 《What Is a Print? Selections from the Museum of Modern Art》(New York: The Museum of Modern Art, 2011)의 85쪽 참조.

12. 툴루즈 로트레크가 어머니 아델 툴루즈 로트레크에게 1891년 11월에서 12월 사이에 보낸 편지. 허버트 D. 쉬멜Herbert D. Schimmel이 엮은 《The Letters of Henri de Toulouse-Lautrec》(Oxford and New York: Oxford University Press, 1991)의 154~55쪽에 수록된 편지 209.

13. 에드몽, 쥘 공쿠르Edmond de Goncourt and Jules de Goncourt 형제가 쓴 《Journal: Mémoires de la vie littéraire: 1892-1895, vol. 3》(Paris: G. Charpentier et E. Fasquelle, 1896)의 248~49쪽, 1894년 8월 30일에 발행된 이 전문지의 도입부에서 공쿠르 형제는 귀스타브 제프루아Gustave Geffroy가 혁신적인 기술인 크라시스를 사용하는 어느 화가 (툴루즈 로트레크)에 관해 이야기했던 것을 회고했다.

14. 툴루즈 로트레크가 1899년 3월 17일에 모리스 주아이앙Maurice Joyant에게 보낸 편지. 허버트 D. 쉬멜이 엮은 앞의 책 349쪽에 수록된 편지 564.

15. 줄리아 프레이가 쓴 앞의 책 327쪽.

16. 같은 책 296쪽에 프랑시스 주르댕Francis Jourdain의 번역으로 실려 있다.

17. 이 주제와 쥘 셰레Jules Chéret의 실험에 관해 더 알고 싶다면, 필립 데니스 케이트Phillip Dennis Cate와 싱클레어 해밀턴 히칭스Sinclair Hamilton Hitchings가 쓴 《The Color Revolution: Color Lithography in France, 1890-1900》(New Brunswick, N.J.: Peregrine Smith and Rutgers University Art Gallery, 1978)의 1~15쪽에 실린 필립 데니스 케이트의 〈The 1880s: The Prelude〉를 참조하라.

18. 앙드레 멜레리오가 쓴 앞의 책 23쪽에 직접 번역한 문장으로 실려 있다.

19. 같은 책 3~4쪽.

20. 에드몽, 쥘 공쿠르 형제가 쓴 앞의 책 1884년 4월 19일판 334쪽.

21. 콜타 펠러 이브스Colta Feller Ives가 쓴 《The Great Wave: The Influence of Japaese Woodcuts on French Prints》(New York: Metropolitan Museum of Art, 1974)의 15쪽.

22. 폴 르클레르크Paul Leclercq가 쓴 《Antour de Toulouse-Lautrec, rev. ed.》(Geneva: Pierre Cailler, 1954)의 60쪽.

23. 프랑수아 고지François Gauzi가 쓴 《Lautrec et son temps》(Paris: David Perret, 1954)의 53쪽에 저자가 직접 번역한 문장으로 실려 있다.

24. 뉴욕 현대미술관의 1985년 9월 보도자료 〈Henri de Toulouse-Lautrec〉 참조. 뉴욕 현대미술관 아카이브에 소장(Curatorial Exhibition Files, Exh. #1408). http://www.moma.org/pdfs/docs/press_archives/6224/releases/MOMA_1985_0078_75.pdf?2010에서 열람 가능.

25. 데보라 와이Deborah Wye와 오드리 이셀베이처Audrey Isselbacher의 《Abby Aldrich Rockefeller and Print Collecting: An Early Mission for MoMA. Exh. brochure》(New York: The Museum of Modern Art, 1999).

26. 러셀 라인즈Russell Lynes의 《Good Old Modern: An Intimate Portrait of The Museum of Modern Art》(New York: Atheneum, 1973)의 343쪽.

27. 뉴욕 현대미술관의 1946년 11월 18일 보도자료 〈Mrs. John D. Rockefelelr, Jr., Gift of Toulouse-Lautrec Print Collection Exhibited by Museum of Modern Art〉에 인용된 알프레드 H. 바 2세의 말. 뉴욕 현대미술관 아카이브에 소장(CUR, Exh. #598). http://www.moma.org/pdfs/docs/press_archives/1182/releases/MOMA_1946-1948_0056_1946-11-18_461118-55.pdf?2010서 열람 가능.

28. 줄리아 프레이가 쓴 앞의 책 6쪽.

29. 조지 데이George Day가 쓴 《Pleasure Guide to Paris: Illustrated by Photographs》(London and Paris: Nilsson & Co., 1903?)의 60쪽.

30. 수산나 배로우즈Susanna Barrows가 쓴 《Pleasures of Paris: Daumier to Picasso》(ed. Barbara Stern Shapiro, Boston: Museum of Fine Arts, Boston, 1991)의 17~19쪽에 실린 〈Nineteenth-Century Cafés: Arenas of Everyday Life〉.

31. 이 시기 카페콩세르에서 일하던 여성 근로자들에 관해 더 알고 싶다면 제럴딘 해리스Geraldine Harris의 《New Theatre Quarterly 5, no. 20》(November 1989)에 실린 〈But Is It Art? Female Performers in the Café-Concert〉 참조.

32. 괴츠 아드리아니Götz Adriani가 쓴 《Toulouse-Lautrec: The Complete Graphic Works: A Catalogue Raisonné: The Gerstenberg Collection》(London: Royal Academy of Arts, in association with Thames and Hudson, 1988)의 117쪽에서 인용되어, 신문 〈La Justice〉의 1894년 9월 15일자에 실린 조르주 클레망소Georges Clememceau의 글.

33. 조지 데이가 쓴 앞의 책 73쪽.

34. 같은 책 95쪽.

35. 줄리아 프레이가 쓴 앞의 책 186쪽.

36. 같은 책 187쪽.

37. 이 작품들에 담긴 여성들에 관해 좀 더 알고 싶다면 데이비드 스위트먼David Sweetman의 《Explosive Acts: Toulouse-Lautrec, Oscar Wilde, Félix Fénéon and the Art & Anarchy of the Fin de Siécle》(New York: Simon & Schuster, 1999)의 366~67쪽 참조.

38. 자크 라세뉴Jacques Lassaigne이 쓴 《Toulouse-Lautrec and the Paris of Cabarets》(Paris: Tête de Feuilles, 1976)의 9쪽.

39. 줄리아 프레이가 쓴 앞의 책 260쪽.

40. 장 아데마르Jean Adhémar가 쓴 《Toulouse-Lautrec: His Complete Litographs and Drypoints》(New York: Harry N. Abrams, 1965), cat. no. 1.

41. 클라우스 버거Klaus Berger가 쓰고 데이비드 브리트David Britt가 번역한 《Japonisme in Western Painting from Whistler to Matisse》(Cambridge and New York: Cambridge University Press, 1992)의 192쪽에 인용된, 귀스타브 제프루아의 《La Vie artistique, vol.1》(Paris: E. Dentu, 1892)의 117~18쪽.

42. 툴루즈 로트레크의 이 발언은 대니얼 C. 리치Daniel C. Rich의 《Henri de Toulouse-Lautrec "Au Moulin Rouge," in the Art Institute of Chicago》(London: Percy Lund Humphries & Company, 1949?)의 10쪽에서 번역되어 인용되었다.

43. 캐서린 밴 캐셀러Cathrine van Casselaer가 쓴 《Lot's Wife: Lesbian Paris, 1890-1914》(Liverpool: Janus Press, 1986)의 59쪽.

44. 데이비드 스위트먼의 앞의 책 354쪽.

45. "I assist in Sapphic loves/Of women are not quite lovers."라는 글귀는 노라 데슬로지가 엮은 앞의 책 112쪽에 번역문으로 인용되었다.

46. 《Art Insitute of Chicago Museum Studies 12, no. 2(1986): 120)에 실린 라인홀트 헬러Reinhold Heller의 〈Rediscovering Henri de Toulouse-Lautrec's At the Moulin Rouge〉. 이는 http://www.jstor.org/stable/4115937에서 열람 가능하다.

47. 툴루즈 로트레크는 라 구루가 훈련된 개와 함께 상원의원 르네 베랑제René Béranger의 윤리 재판장에서 증언하는 모습을 묘사했고, 이 작품으로 인해 1893년에 가장무도회에 참석한 아티스트들과 모델들이 비도덕적인 행동을 했다는 혐의를 받았으나, 이 작품은 툴루즈 로트레크가 이 재판 6년 후에 입원한 상태에서 만들었고 1893년에 라 구루는 아직 동물과의 공연을 하지 않았기 때문에 뒤섞인 기억이 표현된 작품으로 보인다.

48. 로이 풀러Loïe Fuller가 쓴 《Fifteen Years of a Dancer's Life: with Some Accounts of Her Distinguished Friends》(New York: Dance Horizons, 1978)의 62쪽.

49. 《Le Théâtre 4, 24》(1900년 8월 11일)에 실린 아르센 알렉상드르Arsène Alexandre의 글 〈Le Théâtre de la Loïe Fuller〉가 《The Modernism Lab》(Yale Unniversity, 2010)의 〈Loïe Fuller〉에 캐럴린 신스키Carolyn Sinsky의 번역문으로 인용되었다. 이는 http://modernism.research.yale.edu/wiki/index.php/Loie_Fuller에서 열람 가능하다.

50. 《Le Figaro illustré 33》(1893년 4월)에 실린 C. D.의 〈Japonisme d'art〉가, 콜타 펠러 이브스가 쓴 앞의 책 87쪽에 인용되었다.

51. 커린 벨로Corinne Bellow가 번역한 M.G. 도투M.G.

Dortu와 필리프 휘즈먼Philippe Huisman의 《Lautrec by Lautrec》(New York:Viking Press, 1964)의 173쪽.

52. 이 말은 《Meier-Graefe as Art Critic》(Munich: Prestel, 1973)의 16~18쪽에 실린 켄워스 모페트Kenworth Moffete의 글 〈Meier-Graefe and Jugendstil〉에 영어로 수록되어 있다.

53. 이는 〈Le Figaro〉(1896년 6월)에 실린 빅토르 존시에르Victor Joncières의 표현으로 《Toulouse-Lautrec, 1864-1901》(Montreal:Musée des Beaux-Arts de Montréal, 1968)의 17쪽에 번역문으로 실려 있다.

54. 이베트 길베르Yvette Guilbert의 《La Chanson de ma vie(Mes Mémoires)》(Paris: B. Grasset, 1927)의 63쪽.

55. 귀스타브 제프루아의 《Yvette Guilbert》(바바라 세션스 Barbara Sessions 번역, 발행지명 없음, New York: Walkers and Company, 1968).

56. 이베트 길베르의 앞의 책 225쪽.

57. 이 이야기는 테어도르 B. 돈슨Theodore B. Donson과 마블 M. 그렙Marvel M. Griepp의 《Henri de Toulouse-Lautrec: Performers of the Stage and the Boudoir, 1891-1899, cat. no. 22》(New York: Theodore B. Donson, 1980)에서 회고되었다.

58. 장 로랭Jean Lorrain이 〈L'Écho de Paris〉의 1894년 10월 15일자에 쓴 내용으로, 클레르 프레슈 토리 Claire Frèches-Thory, 조제 프레슈José Frèches의 《Toulouse-Lautrec: Painter of the Night》(London: Thames and Hudson, 1994)의 313쪽에 번역되어 인용되었다.

59. 《Le Figaro》(1894년 8월 16일자에 실린 가스통 다브네Gaston Davenay의 〈From Day to Day: Yvette Guilbert〉에서 나온 표현으로, 귀스타브 제프루아의 앞의 책에 실린 피터 윅Peter Wick의 서문에 번역문으로 인용되었다.

60. 폭풍이 몰아쳤던 그녀의 여행에 관해 더 알고 싶다면, 잔 아브릴Jane Avril의 《Mes Mémoires》(Paris: Phébus, 2005)의 86쪽 참조.

61. 이 책에 실린 첫 번째 단계에서(작품 37 참조), 왼쪽 아래의 레마르크 모양으로 뱀 모티브와 조화를 이룬다.

62. 툴루즈 로트레크 본인은 사진을 별로 찍지 않았으나 그의 친구들 중 다수가 사진을 잘 찍었다.
그는 홍보 사진을 널리 활용하기도 했다.

63. 이 사진은 최근 스티븐 F. 조지프Steven F. Joseph가 발견하여 《History of Photography 37, no. 2(2013년 5월):156, 158)에 〈Paul Sescau: Toulouse-Lautrec's Elusive Neighbor〉라는 글과 함께 수록했다.

64. 〈L'Art français〉(1893년 7월 29일)의 부록이던 알렉상드르의 〈She Who Dances〉에 담긴 문장으로, 낸시 이레슨Nancy Ireson이 쓴 《Toulouse-Lautrec and Jane Avril: Beyond the Moulin Rouge》(London: The Courtauld Gallery in association with Paul Holberton Publishing, 2011)의 133쪽에 번역문으로 인용되었다.

65. 잔 아브릴이 쓴 앞의 책 61쪽.

66. 줄리아 프레이가 쓴 앞의 책 171쪽.

67. 폴 르클레르크가 쓴 앞의 책 24쪽.

68. 줄리아 프레이가 쓴 앞의 책 330쪽.

69. 폴 르클레르크의 이 발언은 줄리아 프레이가 쓴 앞의 책 482쪽에 나온다.

70. 타데 나탕송Thadée Natanson의 이 표현은 줄리아 프레이가 쓴 앞의 책 379쪽에 나온다.

71. 밴 캐셀러Van Casselaer가 쓴 《Lot's Wife》의 5쪽. 매춘, 유치장, 당시의 도덕률, 사회적 관행 등에 관한 연구와의 관련성으로 인해 당시 여러 연구에서 여성 동성애를 조명하였다. 예를 들어, 알렉상드르 파랑 뒤샤틀레Alexandre Parent-Duchâtelet는 《De la prostitution dans la ville de Paris》(Paris: Baillière, 1836)을, A. 코피뇽A. Coffignon은 《Paris vivant: La Corruption à Paris》(Paris: Librairie illustrée, 1898)를, 가브리엘 앙투안 조강 파제Gabriel Antoine Jogand-Pagé는 《La Corruption fin-de-siècle》 (Paris: G. Carré, 1894)을, 쥘리앙 슈발리에Julien Chevalier는 허위 과학적 연구 《Inversion sexuelle》(Lyon: A. Storck, 1893)를 발표했으며, 에밀 졸라 같은 소설 작가들도 흐름을 따라 픽업 전략, 레즈비언 바, 레즈비언이 모이는 장소 등을 열거하였다.

72. 폴 르클레르크가 쓴 앞의 책 69쪽.

73. 조지 데이가 쓴 앞의 책 128쪽.

74. 붉은 드레스를 입은 여성은 폴 세스코의 포스터 (작품 122)와 〈Figaro illustré〉(작품20)에 실린 여성과 매우 닮은 모습이다.

75. 받침목 부분의 나무결 표현은 1896년에 〈La Revue blanche〉에 실린 뭉크의 목판화 〈절규〉에서 영향을 받았을 수도 있다. 뭉크는 툴루즈 로트레크의 《여자들》을 소장했다. 줄리아 프레이가 쓴 앞의 책 417~18쪽 참조.

76. 같은 책 307쪽.

77. 〈La Revue blanche, 16: 146〉(1893년 2월)에 실린 타데 나탕송의 글로, 노라 데슬로지가 엮은 앞의 책 204쪽에 번역문으로 인용되었다.

78. 빅토르 조제Victor Joze가 쓴 《Les Rozenfeld, histoire d'une famille juive. La Tribu d'Isidore》(Paris: Antony, 1897)의 p. vii.에 나오는 내용으로, 번역되어 노만 L. 클레블라트Norman L. Kleeblatt가 쓴 《The Dreyfus Affair: Art, Truth, and Justice》(Berkeley: University of California Press, 1987)의 70~71에 실린 필립 데니스 케이트Philip Dennis Cate의 〈The Paris Cry: Graphic Artists and the Dreyfus Affair〉에 인용되었다.

79. 역시 필립 데니스 케이트의 앞의 글 71쪽.

80. 허버트 D. 쉬멜과 필립 데니스 케이트의 《The Henri Toulouse-Lautrec, W. H. B. Sands Correspondence》 (New York: Dodd, Mead&Company, 1983) 중 필립 데니스 케이트의 〈Treize Lithographies and Yvette Guilbert: The Actors and Actresses of Henri de Toulouse-Lautrec〉의 21쪽.

81. 허버트 D. 쉬멜이 엮은 앞의 책 309쪽, 편지 489. 1897년 11월 17일에 툴루즈 로트레크가 베르티에A. Berthier에게 쓴 편지.

82. 에드몽 드 공쿠르의 《La Fille Élisa》(Paris: G. Charpentier, 1877), 시기 미상.

83. 데지레 디오Désiré Dihau와 그의 작품에 관해 더 알고 싶다면 〈Double Reed, 13, no. 2〉(1990년 가을) 54~57쪽에 실린 민디 키즈Mindy Keyes의 〈Degas, Toulouse-Lautrec, and Désiré Dihau:Portrait of a Bassoonist and His Bassoon〉 참조.

84. 〈New York Times〉 1893년 6월 17일자에 실린 〈Carnot Seriously Ill:Anxiety about the Condition of the President of France〉 참조.

85. 줄리아 프레이가 쓴 앞의 책 368쪽.

86. 아서 골드Arther Gold와 로버트 피츠달Robert Fizdale이 쓴 《Misia: The Like Of Misia Sert》(New York: Morrow Quill Paperbacks, 1981)의 43쪽.

87. 잔 아브릴의 이 말은 이레슨이 쓴 앞의 책 18쪽에 번역문으로 인용되었다.

88. 조지 데이가 쓴 앞의 책 199쪽.

89. 괴츠 아드리아니가 쓴 앞의 책 355쪽.

90. 노라 데슬로지가 엮은 앞의 책 186쪽.

91. 사라쟁Sarrazin이 1899년 1월 17일에 아들린 크로몽 양Mlle Adeline Cromont에게 보낸 편지. 허버트 D. 쉬멜이 엮은 앞의 책 중 편지 4, 396쪽.

92. 폴 르클레르크가 쓴 앞의 책 72쪽.

93. 같은 책 72~73쪽.

94. 줄리아 프레이가 쓴 앞의 책 123~24쪽.

95. 아이스링크에 관한 당시의 묘사와 기술적인 면들을 좀 더 알고 싶다면, 〈Manufacturer and Builder 22〉 (1890년 4월)의 84에 실린 〈The New Parisian Skating Rink, with Artificial Ice〉 참조.

96. 1895년 11~12월에 툴루즈 로트레크가 어머니에게 보낸 편지. 허버트 D. 쉬멜이 엮은 앞의 책 285쪽, 편지 442.

97. 아서 골드와 로버트 피츠달이 쓴 앞의 책 20쪽.

98. 폴 르클레르크가 쓴 앞의 책 71~72쪽.

99. 인쇄공 앙리 스테른Henri Stern은 1899년 툴루즈 로크레크가 뇌이의 정신병원에 입원한 동안 기억에 의지해 두 가지의 이미지를 드로잉하는 것을 보았다. 아데마르가 쓴 앞의 책 cat. nos. 333~55 참조.

100. 〈Star〉 9538호(1909년 5월 10일)의 〈Paper Confetti: History of Its Use〉 2쪽 참조, 〈Bathurst Free Press and Mining Journal〉(1897년 5월 20일)의 〈The History of Paper Confetti〉 1쪽 참조, 크리스티안 로이 Christian Roy의 《Traditional Festivals: A Multicultural Encyclopedia》(Santa Barbara: ABC-CLIO, 2005) 2권 53쪽 참조.

101. 아델 툴루즈 로트레크의 이 이야기는 줄리아 프레이가 쓴 앞의 책 102쪽에 번역문으로 인용되었다.

102. 미주 100번의 〈Paper Confetti: History of Its Use〉 2쪽.

103. 이것은 최근에 발견된 잔 아브릴의 홍보용 사진으로, 스티븐 F. 조지프가 앞의 잡지 156~58쪽의 앞의 글에 실었다(미주 63, 작품3 참조).

104. 같은 잡지 166쪽.

105. 줄리아 프레이가 쓴 앞의 책 32쪽.

106. 윌리엄 로텐슈타인William Rothenstein이 쓴 《Men and Memories. A History of the Arts, 1872-1922, Being the Recollections of William Rothenstein》 (New York: Tudor Publishing Co., 1937) 1권의 115쪽.

107. 텍스트가 더해진 이 이미지의 다른 버전이 1894년에서 1898년 사이에 출판된 미국 잡지 〈The Chap Book〉의 광고에 사용되었다.

108. 툴루즈 로트레크가 아델 툴루즈 로트레크에게 1895년 11월에서 12월 사이에 보낸 편지, 허버트 D. 쉬멜이 엮은 앞의 책 285쪽, 편지 442.

109. 폴 르클레르크가 쓴 앞의 책 113쪽.

110. 타데 나탕송의 이 이야기는 아서 골드와 로버트 피츠달이 쓴 앞의 책 54쪽에 번역문으로 인용되었다.

작품 99
불로뉴의 숲에서AU BOIS, 1897년
석판화, 55.9×37.2cm
애비 올드리치 록펠러 기증, 1946년

작품 100
빅토르 조제의 책 《이시도르 일가LA TRIBU D'ISIDORE》 표지, 1897년
석판화, 20.1×24.4cm
애비 올드리치 록펠러 기증, 1946년

작품 101
자동차 운전자L'AUTOMOBILISTE, 1898년
석판화, 50.1×35.5cm
애비 올드리치 록펠러 기증, 1946년

작품 102
〈르 피가로 일뤼스트레〉 1895년 1월호에 실린
〈훌륭한 기수:스포츠 이야기LE BON JOCKEY: CONTE SPORTIF〉
하프톤 릴리프, 라인 블록, 41×30.4cm
뉴욕 현대미술관 도서관

작품 103
말과 콜리LE CHEVAL ET LE COLLEY, 1898년
석판화, 36.1×27.9cm
잔 C. 세이어 기증, 1991년

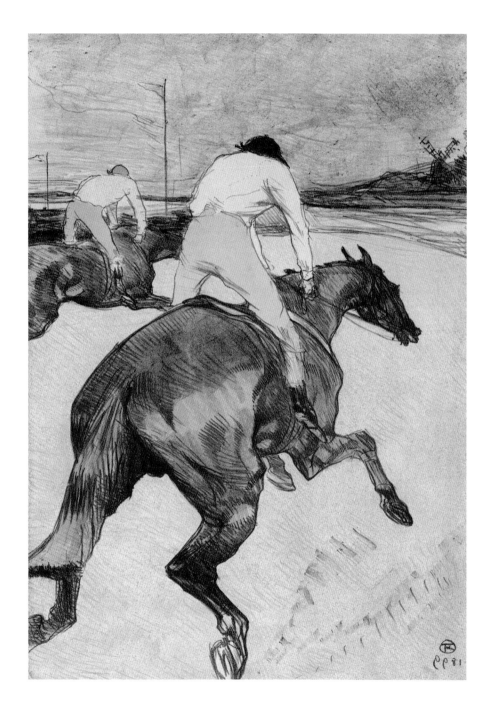

작품 104
기수LE JOCKEY, 1899년
석판화, 51.5×36.2cm
데이비드와 페기 록펠러 부부 컬렉션

작품 105
《르 모토그라프:영화 앨범LE MOTOGRAPHE:
ALBUM D'IMAGES ANIMÉES》 표지, 1899년
하프톤 릴리프, 라인블록, 29×23.3cm
뉴욕 현대미술관 도서관

작품 106
빙판 위의 아름다운 프로 스케이터SKATING, PROFESSIONAL BEAUTY
〈르 리르〉 1896년 1월 11일자 수록
하프톤 릴리프, 30.2×23.2cm
린다 바스 골드스타인 펀드, 1997년

작품 107

라 르뷰 블랑슈LA REVUE BLANCHE, 1895년

석판화, 129.6×93.2cm

매입, 1967년

작품 108-119
삽화가 담긴 쥘 르나르의 책
《자연의 이야기들HISTOIRES NATURELLES》
표지와 본문, 1897년, 1899년 출판
석판화, 31.5x22.5cm
루이스 E. 스턴 컬렉션, 1964년

작품 109
수탉COQS

작품 110
공작LE PAON

작품 111
새매L'ÉPERVIER

작품 112
쥐LA SOURIS

작품 113
달팽이L'ESCARGOT

작품 114
개LE CHIEN

작품 115
토끼LES LAPINS

작품 116
당나귀L'ÂNE

작품 117
수사슴LE CERF

작품 118
황소LE BŒUF

작품 119
돼지LE COCHON

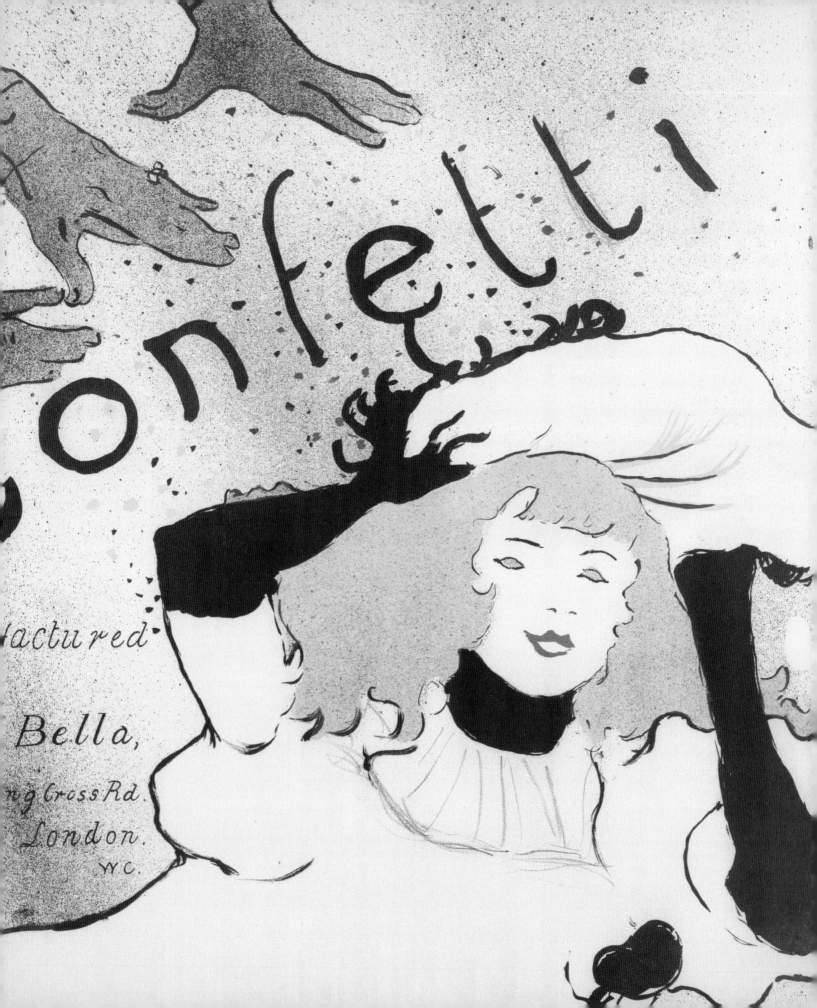

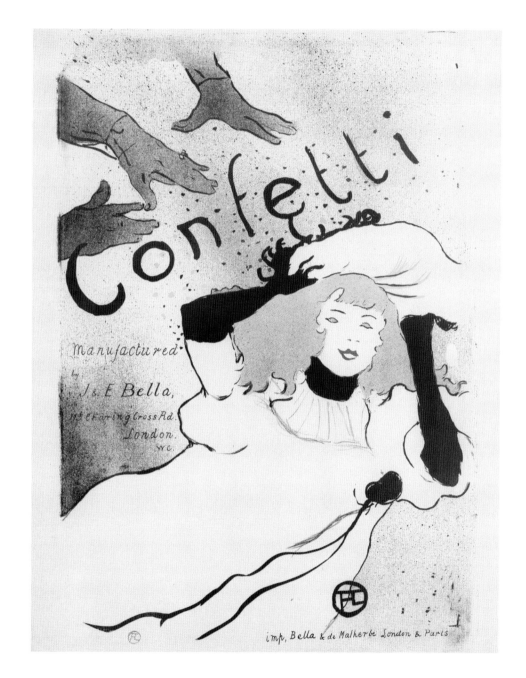

작품 120
콩페티CONFETTI, 1894년
석판화, 57.4×44.6cm
위원장으로서 많은 것을 이루어준 조앤 M. 스턴Joanne M. Stern에게
감사와 경의를 표하는 의미로 판화와 삽화책 위원회가 취득, 1999년

작품 121
아마추어 사진작가LE PHOTOGRAPHE-AMATEUR, 1894년
《라 르뷔 블랑슈》의 부록인 정기 간행물 〈NIB〉에 수록, 1895년
석판화, 49.6×35cm
이스트먼 코닥 사 기증, 1951년

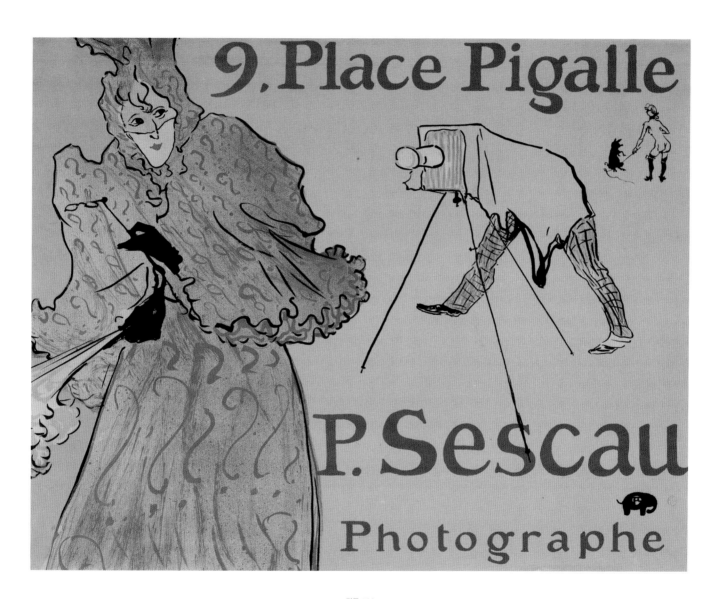

작품 122
사진작가 세스코LE PHOTOGRAPHE SESCAU, 1894년
석판화, 63.2×79cm
그레이스 M. 메이어 유증, 1997년

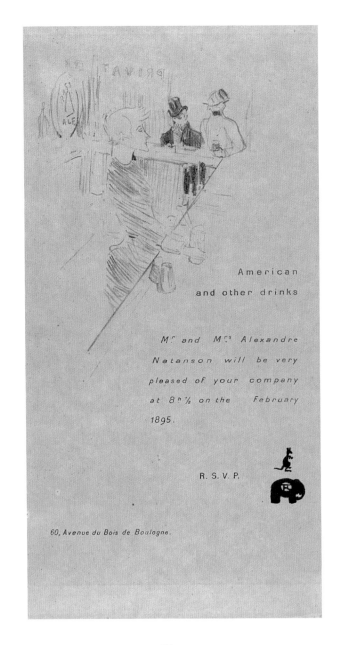

작품 123
알렉상드르 나탕송의 초대장
INVITATION CARD FOR ALEXANDRE NATANSON, 1895년
석판화, 33.9×17.8cm
허버트 D. 시멜 부부 기증, 1996년

작품 124, 125

파리의 즐거움:샹젤리제의 레스토랑과 카페콩세르

LE PLAISIR À PARIS: LES RESTAURANTS ET LES CAFÉS-CONCERTS DES CHAMPS-ÉLYSÉES

〈르 피가로 일뤼스트레〉 1893년 6월호 수록

하프톤 릴리프, 라인블록, 41×30.4cm

뉴욕 현대미술관 도서관

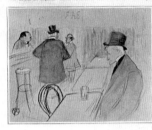

작품 126

훌륭한 기수: 스포츠 이야기LE BON JOCKEY: CONTE SPORTIF

〈르 피가로 일뤼스트레〉 1895년 7월호 수록

하프톤 릴리프, 라인블록, 41×30.4cm

뉴욕 현대미술관 도서관

작품 127

루아얄 거리의 아이리시 아메리칸 바에 있는 메 벨포르

MISS MAY BELFORT AU IRISH AMERICAN BAR, RUE ROYALE, 1895년

석판화, 51×39.4cm

애비 올드리치 록펠러 기증, 1946년

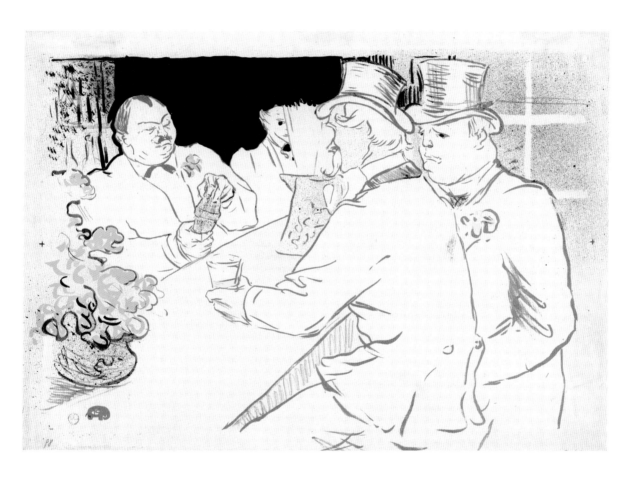

작품 128

아이리시 아메리칸 바, 루아얄 거리IRISH AMERICAN BAR, RUE ROYALE, 1895년

석판화, 43.1×61.7cm

애비 올드리치 록펠러 기증, 1946년

감사의 글

툴루즈 로트레크의 판화와 포스터에 관한 이번 연구는 동료들과 학자들, 친구들의 지원과 도움, 격려로 가능했습니다. 우선 드로잉과 판화 부서에서는, 이 프로젝트를 시작부터 열정적으로 지원해주고 내내 현명한 조언들을 해준 로버트 리먼 재단의 수석 큐레이터 크리스토프 체릭스, 지난 15년 동안 유머와 지혜로 저를 이끌어주고 이 책의 초안을 구체화할 수 있도록 조언해준 명예 수석 큐레이터 데보라 와이, 대단한 전문성으로 우리 컬렉션의 목록 구성과 관리를 감독해준 캐서린 알커스커스, 에밀리 에디슨, 제프 화이트에게 감사의 인사를 드립니다. 연구를 도와준 인턴 해나 엑셀, 레이 태너, 제니 월도의 노고에도 감사드립니다. 이 책을 만드는 과정에서 대체할 수 없는 저의 파트너로서 세부 사항들에 관한 주의와 한결같은 응원을 보내준 보조 연구원 에밀리 커시먼에게 감사드립니다.

작품 관리부의 동료들, 특히 수석 관리 요원 칼 부시버그, 전임 부 관리 요원 스콧 거슨이 전문적인 지식과 뛰어난 통찰력으로 도움을 주었습니다. 이 연구를 함께해주고 너그럽게 소장품을 공유해준 뉴욕 현대미술관 도서관과 아카이브의 관장 밀런 휴스턴, 사서 제니퍼 토비아스에게도 감사드립니다. 미셸 엘리깃, 톰 그리시코스키, 미셸 하비, 엘리자베스 토머스는 숨겨진 보물이 가득한 뉴욕 현대미술관 아카이브를 탐색하는 것을 가능하게 해주었습니다.

이 도록은 편집 과정에서 파멜라 T. 바와 수전 호머의 사려깊은 감독으로 인해 만들어질 수 있었습니다. 출판부에서는 수석 디자이너 아만다 워시번이 주제를 멋지게 투영한 아름다운 책을 디자인했고, 제작 매니저 매튜 핌, 제작 감독 마크 새퍼가 책의 제작 과정을 이끌었으며 부에디터 레베카 로버츠가 편집을 가이드하고 조직화했습니다. 뉴욕 현대미술관의 이미징과 시각 자료 부서 직원들은 에릭 랜즈버그의 감독과 로버트 캐슬러의 운영에 따라 이 책에 담긴 피터 버틀러, 로버트 거하트, 토머스 그리즐, 로버트 캐슬러, 조나선 뮤지커, 존 론의 아름다운 새 사진들을 만들었습니다.

레이첼 김과 등록 사무관 캐시 힐, 시드니 브릭스의 실행 과정 감독과, 전시회 디자인과 제작 담당 수석 디자인 매니저 베티 피셔의 날카롭고 창의적인 시각으로 인해 이번 전시회가 열릴 수 있었습니다.

이번 연구를 통해 저는 자신들의 시간과 혜안을 너그러이 나누어준 전문가, 열성적인 지지자를 만나는 행운을 누렸습니다. 특별히 개인적으로 소장한 작품들을 이번 전시회에 포함하는 것을 허락해준 데이비드 록펠러에게도 감사드립니다. 마지막으로 이번 일뿐 아니라 제가 하는 모든 일을 응원해주는 친구와 가족들에게 감사드립니다.

세라 스즈키
뉴욕 현대미술관 드로잉 · 판화부 부큐레이터

참고 문헌

이 엄선된 참고 문헌은 지난 25년 이내에 발표된 영어권 자료와 프랑스 자료 위주이다. 단, 그보다 앞선 시기의 문헌과 19세기 자료 역시 일부 포함되어 있고, 툴루즈 로트레크 작품 속 인물, 동료, 친구의 직접적 진술도 포함되어 있다.

Adhémar, Jean. *Toulouse-Lautrec: His Complete Lithographs and Drypoints*. New York: Harry N. Abrams, 1965.

Adriani, Götz. *Toulouse-Lautrec*. New York: Thames and Hudson, 1987.

_____. *Toulouse-Lautrec: The Complete Graphic Works: A Catalogue Raisonné: The Gerstenberg Collection*. London: Royal Academy of Arts, in association with Thames and Hudson, 1988.

Alexandre, Arsène. *L'Art français* (July 29, 1893).

_____. "Le Théâtre de la Loïe Fuller." *Le Théâtre* 4 (August 11, 1900): 24.

Anderberg, Birgitte, and Vibeke Vibolt Knudsen. *Toulouse-Lautrec: The Human Comedy*. Munich, London, and New York: Prestel, 2011.

Arnold, Matthias. *Henri de Toulouse-Lautrec, 1864–1901: The Theatre of Life*. Cologne: Taschen, 2000.

Arwas, Victor. *Belle Époque Posters and Graphics*. New York: Rizzoli, 1978.

Aubert, Louis. "Harunobu et Toulouse-Lautrec." *La Revue Paris* (February 15, 1910): 825–42.

Avril, Jane. *Mes Mémoires*. Paris: Phébus, 2005.

Barrows, Susanna. "Nineteenth-Century Cafés: Arenas of Everyday Life." In Barbara Stern Shapiro, ed. *Pleasures of Paris: Daumier to Picasso*. Boston: Museum of Fine Arts, Boston, 1991.

Beauté, Georges, ed. *A Toulouse-Lautrec Album*. Salt Lake City: Gibbs M. Smith, 1982.

Berger, Klaus. *Japonisme in Western Painting from Whistler to Matisse*. Trans. David Britt. Cambridge and New York: Cambridge University Press, 1992.

Bodelsen, Merete. *Toulouse-Lautrec's Posters: Catalogue and Comments*. Copenhagen: Museum of Decorative Arts, 1964.

Boyer, Patricia Eckert. *Artists and the Avant-Garde Theater in Paris, 1887–1900: The Martin and Liane W. Atlas Collection*. Washington, D.C.: National Gallery of Art, 1998.

Byrnes, Robert F. "Antisemitism in France before the Dreyfus Affair." *Jewish Social Studies* 11, no. 1 (January 1949): 49–68. Published by Indiana University Press. Available online, http://www.jstor.org /stable/4464787.

Carey, Frances, and Antony Griffiths. *From Manet to Toulouse-Lautrec: French Lithographs, 1860–1900. Catalogue of an Exhibition at the Department of Prints and Drawings in the British Museum, 1978*. London: British Museum Publications Ltd., 1978.

"Carnot Seriously Ill: Anxiety about the Condition of the President of France." *New York Times*, June 17, 1893.

Carvalho, Fleur Roos Rosa de, and Marije Vellekoop. *Printmaking in Paris: The Rage for Prints at the Fin de Siècle*. Amsterdam: Van Gogh Museum Publications, 2012.

Casselaer, Catherine van. *Lot's Wife: Lesbian Paris, 1890–1914*. Liverpool: Janus Press, 1986.

Cassell's Guide to Paris: with Numerous Illustrations. London: Cassel, 1901. Available online, http://babel.hathitrust.org/ cgi/pt?id=uc2.ark:/13960/t5m903v09;view=1up;seq=12.

Castleman, Riva. *Toulouse-Lautrec: Posters and Prints from the Collection of Irene and Howard Stein*. Atlanta: High Museum of Art, 1998.

Castleman, Riva, and Wolfgang Wittrock, eds. *Henri de Toulouse-Lautrec: Images of the 1890s*. New York: The Museum of Modern Art, 1985.

Cate, Phillip Dennis, ed. *The Graphic Arts and French Society, 1871–1914*. New Brunswick, N.J.: Rutgers University Press and the Jane Voorhees Zimmerli Art Museum, 1988.

_____. "Japonisme and the Revival of Printmaking at the End of the Century." In Yamada Chisaburō, ed., *Japonisme in Art: An International Symposium*. Tokyo: Committee of the Year 2001 and Kodansha International Ltd., 2001.

Cate, Phillip Dennis, and Patricia Eckert Boyer. *The Circle of Toulouse-Lautrec: An Exhibition of the Work of the Artist and of His Close Associates*. New Brunswick, N.J.: Jane Voorhees Zimmerli Art Museum, 1985.

Cate, Phillip Dennis, and Sinclair Hamilton Hitchings. *The Color Revolution: Color Lithography in France, 1890–1900*. New Brunswick, N.J.: Peregrine Smith and Rutgers University Art Gallery, 1978.

Cate, Phillip Dennis, and Mary Shaw, eds. *The Spirit of Montmartre: Cabarets, Humor, and the Avant-Garde, 1875–1905*. New Brunswick, N.J.: Jane Voorhees Zimmerli Art Museum, 1996.

Charell, Ludwig. *H. de Toulouse-Lautrec: das Graphische Werk. Sammlung Ludwig Charell*. Munich: Prestel, 1951.

Chisaburō, Yamada, ed. *Japonisme in Art: An International Symposium*. Tokyo: Committee of the Year 2001 and Kodansha International Ltd., 2001.

Clemenceau, Georges. *La Justice* (September 15, 1894).

Davenay, Gaston. "From Day to Day: Yvette Guilbert." *Le Figaro* (August 16, 1894).

Day, George. *Pleasure Guide to Paris: Illustrated by Photographs*. London and Paris: Nilsson & Co., 1903(?).

Delteil, Loÿs. *H. de Toulouse-Lautrec*. Paris: Chez l'auteur, 1920.

Denvir, Bernard. *Toulouse-Lautrec*. London: Thames and Hudson, 1991.

Desloge, Nora, ed. *Toulouse-Lautrec: The Baldwin M. Baldwin Collection*. San Diego: San Diego Museum of Art, 1988.

Les Dessinateurs du "Courrier français": Catalogue-album. France: publisher unknown, 1891.

Devynck, Danièle. *Henri de Toulouse-Lautrec au Musée d'Albi*. Albi, France: Grand Sud, 2009.

_____. *Toulouse-Lautrec et le japonisme*. Albi, France: Musée Toulouse-Lautrec, 1991.

Donson, Theodore B., and Marvel M. Griepp. *Henri de Toulouse-Lautrec: Performers of the Stage and the Boudoir, 1891–1899*. New York: Theodore B. Donson, 1980.

Dortu, M. G. *Toulouse-Lautrec et son oeuvre*. New York: Collectors Editions, 1971.

Dortu, M. G., and Philippe Huisman. *Lautrec by Lautrec*. Trans. Corinne Bellow. New York: Viking Press, 1964.

_____. *Lautrec et le Croxi-Margouin*. Paris: L'OEil, Galerie d'Art, 1964.

Du Camp, Maxime. *Paris: ses organes, ses fonctions, et sa vie*. Paris: Hachette, 1872.

Fields, Armond. *Le Chat Noir: A Montmartre Cabaret and Its Artists in Turn-of-the-Century Paris*. Santa Barbara: Santa Barbara Museum of Art, 1993.

Frèches-Thory, Claire, and José Frèches. *Toulouse-Lautrec: Painter of the Night*. London: Thames and Hudson, 1994.

Frey, Julia. *Toulouse-Lautrec: A Life*. New York: Viking Press, 1994.

Fuller, Loïe. *Fifteen Years of a Dancer's Life: with Some Account of Her Distinguished Friends*. New York: Dance Horizons, 1978.

Gauzi, François. *Lautrec et son temps*. Paris: David Perret, 1954.

Geffroy, Gustave. *La Vie artistique*, 8 vols. Paris: E. Dentu, 1892–1903.

_____. *Yvette Guilbert*. Trans. Barbara Sessions. New York: Walker and Company, 1968.

Gelfer-Jørgensen, Mirjam. *Toulouse-Lautrec Posters: The Collection of the Danish Museum of Decorative Art*. Copenhagen: Rhodos International Science and Art Publishers, 1995.

Gold, Arthur, and Robert Fizdale. *Misia: The Life of Misia Sert*. New York: Morrow Quill Paperbacks, 1981.

Goldschmidt, Lucien, and Herbert D. Schimmel, eds. *Unpublished Correspondence of Henri de Toulouse-Lautrec*. London: Phaidon, 1969.

Goldstein, Charles B. "Toulouse-Lautrec's Moulin Rouge: La Goulue: Lithograph or Reproduction." *IFAR Journal* 8, no. 2 (2005–6): 24–28.

Goncourt, Edmond de. *La Fille Élisa*. Paris: G. Charpentier, 1877.

Goncourt, Edmond de, and Jules de Goncourt. *Journal: Mémoires de la vie littéraire: 1892–1895*, vol. 3. Paris: G. Charpentier et E. Fasquelle, 1896.

Groom, Gloria. "Henri de Toulouse-Lautrec's *Au Cirque: Écuyère* (At the Circus: The Bareback Rider)." *Nineteenth-Century Art Worldwide* 10, no. 2 (Autumn 2011). Available online, http://www.19thc-artworldwide.org/autumn11/henri-de-toulouse-lautrecs-au-cirqueecuyere-at-the-circus-the-bareback-rider.

Guilbert, Yvette. *La Chanson de ma vie (Mes Mémoires)*. Paris: B. Grasset, 1927.

Harris, Geraldine. "But Is It Art? Female Performers in the Café-Concert." *New Theatre Quarterly* 5, no. 20 (November 1989): 334–47.

Heller, Reinhold. "Rediscovering Henri de Toulouse-Lautrec's 'At the Moulin Rouge.'" *Art Institute of Chicago Museum Studies* 12, no. 2 (1986): 114–35. Available online, http://www.jstor.org /stable/4115937.

_____. *Toulouse-Lautrec: The Soul of Montmartre*. Munich and New York: Prestel, 1997.

Hiatt, *Charles. Picture Posters: A Short History of the Illustrated Placard, with Many Reproductions of the Most Artistic Examples in All Countries*. London: George Bell and Sons, 1895.

"The History of Paper Confetti." *Bathurst Free Press and Mining Journal* (May 20, 1897): 1.

Ireson, Nancy. *Toulouse-Lautrec and Jane Avril: Beyond the Moulin Rouge*. London: The Courtauld Gallery in association with Paul Holberton Publishing, 2011.

Iskin, Ruth E. "Identity and Interpretation: Receptions of Toulouse-Lautrec's *Reine de joie* Poster in the 1890s." *Nineteenth-Century Art Worldwide* 8, no. 1 (Spring 2009). Available online, http://www.19thc-artworldwide. org/spring09?id=63: -identity-and-interpretationreceptions-of-toulouse-lautrecs-reine-de -joie-posterin-the-1890s&catid=34:articlec.

Ives, Colta Feller. *The Great Wave: The Influence of Japanese Woodcuts on French Prints*. New York: Metropolitan Museum of Art, 1974.

_____. *Toulouse-Lautrec in the Metropolitan Museum of Art*. New York: Metropolitan Museum of Art, 1996.

Le Japonisme: Galeries Nationales du Grand Palais, Paris,
17 mai–15 août 1988: Musée National d'Art Occidental,
Tokyo, 23 Septembre–11 Décembre 1988. Paris: Ministère de la
Culture et de la Communication, Éditions de la Réunion des
Musées Nationaux, 1988.

Jimenez, Jill Berk, ed. *Dictionary of Artists' Models.* London:
Fitzroy Dearborn Publishers, 2001.

Joseph, Steven F. "Paul Sescau: Toulouse-Lautrec's Elusive Neighbor."
History of Photography 37, no. 2 (May 2013): 153–66.

Joyant, Maurice. *Henri de Toulouse-Lautrec* (reprint ed., 2 vols.).
New York: Arno Press, 1968.

Joze, Victor. *Les Rozenfeld, histoire d'une famille juive. La Tribu d'Isidore.*
Paris: Antony, 1897.

Julian, Philippe. *La Belle Époque.* New York: Metropolitan Museum of Art,
1982.

Julien, Édouard. *Musée Toulouse-Lautrec: Catalogue.* Albi, France:
L'Impr. coopérative du sud-ouest, 1963.

Kert, Bernice. *Abby Aldrich Rockefeller: The Woman in the Family.*
New York: Random House, 1993.

Keyes, Mindy. "Degas, Toulouse-Lautrec and Désiré Dihau: Portrait of
a Bassoonist and His Bassoon." *Double Reed* 13, no. 2 (Fall 1990):
54–57.

Kinsman, Jane. "Cabaret Culture." *Artonview* 72 (Summer 2012): 4–11.
Available online, issuu.com/nationalgalleryofaustralia/
docs/artonview_72.

_____. "Underbelly: The Art of Henri de Toulouse-Lautrec."
Artonview 71 (Spring 2012): 10–11. Available online,
http://connection.ebscohost.com/c/entertainmentreviews/80160308/
underbelly-art-henri-detoulouse-lautrec.

Kleeblatt, Norman L., ed. *The Dreyfus Affair: Art, Truth, and Justice.*
Berkeley: University of California Press, 1987.

Landre, Jeanne. *Aristide Bruant.* Paris: La Nouvelle Société d'Édition, 1930.

Lassaigne, Jacques. *Toulouse-Lautrec and the Paris of Cabarets.*
Paris: Tête de Feuilles, 1976.

Leclercq, Paul. *Autour de Toulouse-Lautrec.* Rev. ed. Geneva:
Pierre Cailler, 1954.

Lynes, Russell. *Good Old Modern: An Intimate Portrait of The Museum of
Modern Art.* New York: Atheneum, 1973.

Mack, Gerstle. "Toulouse-Lautrec." In *Posters and Colored Lithographs,
Toulouse-Lautrec*, Dec. 5–31. New York: Marie Harriman Gallery,
1938.

Mellerio, André. *La Lithographie originale en couleurs. Couverture et
estampe de Pierre Bonnard.* Paris: Publication de l'Estampe et
l'Affiche, 1898.

Melot, Michel. *Les Femmes de Toulouse-Lautrec.* Paris: Albin Michel, 1985.

Méténier, Oscar. *Aristide Bruant: Le Chansonnier populaire.* Paris:
Au Mirliton, 1893.

Moffett, Kenworth. *Meier-Graefe as Art Critic.* Munich: Prestel, 1973.

Murray, Gale Barbara. *Toulouse-Lautrec: The Formative Years, 1878–1891.*
New York: Oxford University Press, 1991.

_____. ed. *Toulouse-Lautrec: A Retrospective.* New York:
Hugh Lauter Levin Associates, 1992.

_____. "Toulouse Lautrec's Illustrations for Victor Joze and Georges
Clemenceau and Their Relationship to French Anti-Semitism of
the 1890s." In Linda Nochlin and Tamar Garb, eds.,
The Jew in the Text: Modernity and the Construction of Identity.
London: Thames and Hudson, 1995.

Natanson, Thadée. *Un Henri de Toulouse-Lautrec.* Geneva: P. Cailler, 1951.

"New Parisian Skating Rink, with Artificial Ice." *Manufacturer and Builder* 22
(April 1890): 84.

Novotny, Fritz. "Drawings of Yvette Guilbert by Toulouse-Lautrec."
Burlington Magazine 91, no. 555 (June 1949): 159–63.

Les Nuits de Toulouse-Lautrec: De la scène aux boudoirs. Paris:
Somogy; Dinan, France: Musée de Dinan, 2007.

Passeron, Roger. *French Prints of the 20th Century.* New York: Praeger,
1970.

Pennell, Elizabeth Robins. *Nights: Rome, Venice, in the Aesthetic Eighties:
London, Paris, in the Fighting Nineties.* Philadelphia and London:
J. B. Lippincott Co., 1916.

Pleasure Guide to Paris. Paris: 8, rue Halévy. Available online,
http://babel.hathitrust.org /cgi/pt?id=uc2.ark:/
13960/t9q23sn90;view=1up;seq=13.

Rearick, Charles. *Pleasures of the Belle Époque: Entertainment & Festivity
in Turn-of-the-Century France.* New Haven and London:
Yale University Press, 1985.

Rich, Daniel C. *Henri de Toulouse-Lautrec "Au Moulin Rouge," in the
Art Institute of Chicago.* London: Percy Lund Humphries & Company,
1949 (?).

Roger-Marx, Claude. *Yvette Guilbert vue par Toulouse-Lautrec.*
Paris: Au Pont des Arts, 1950.

Rothenstein, William. *Men and Memories. A History of the Arts, 1872–1922,
Being the Recollections of William Rothenstein.* 2 vols.
New York: Tudor Publishing Co., 1937.

Roy, Christian. *Traditional Festivals: A Multicultural Encyclopedia*, vol. 2.
Santa Barbara: ABC-CLIO, 2005.

Sagne, Jean. *Toulouse-Lautrec.* Paris: Fayard, 1988.

Schimmel, Herbert D., ed. *The Letters of Henri de Toulouse-Lautrec.*
Oxford and New York: Oxford University Press, 1991.

Schimmel, Herbert D., and Phillip Dennis Cate, eds. *The Henri de Toulouse-Lautrec, W. H. B. Sands Correspondence.* New York: Dodd, Mead & Company, 1983.

Segawa Seigle, Cecilia. "The Courtesan's Clock: Utamaro's Artistic Idealization and Kyōden's Literary Exposé, Antithetical Treatment of a Day and Night in the Yoshiwara." In Cecilia Segawa Seigle, Alfred H. Marks, Harue M. Summersgill, Amy Reigle Newland, Monika Hinkle, et al., *A Courtesan's Day: Hour by Hour.* Amsterdam: Hotei Publishing, KIT Publishers, 2004.

Shapiro, Barbara Stern, ed. *Pleasures of Paris: Daumier to Picasso.* Boston: Museum of Fine Arts, Boston, 1991.

Shattuck, Roger. *The Banquet Years.* New York: Vintage Books, 1968.

Shercliff, José. *Jane Avril of the Moulin Rouge.* Philadelphia: Macrae Smith Company, 1954.

Showalter, Elaine. *Sexual Anarchy: Gender and Culture at the Fin de Siècle.* New York: Viking, 1990.

Sidlauskas, Susan. *Body, Place, and Self in Nineteenth-Century Painting.* Cambridge: Cambridge University Press, 2000.

Sinsky, Carolyn. "Loïe Fuller." *The Modernism Lab,* Yale University, 2010. Available online, http://modernism.research.yale.edu/wiki/index.php/Loie_Fuller.

Stuckey, Charles. *Toulouse-Lautrec: Paintings.* Chicago: Art Institute of Chicago, 1979.

Suzuki, Sarah. *What Is a Print?: Selections from The Museum of Mordern Art.* New York: The Museum of Modern Art, 2011.

Sweetman, David. *Explosive Acts: Toulouse-Lautrec, Oscar Wilde, Félix Fénéon and the Art & Anarchy of the Fin de Siècle.* New York: Simon & Schuster, 1999.

Tailhade, Laurent. *Aristide Bruant: Douze Chansons & Monologues. Les Chansonniers de Montmartre.* Paris: Libr. Universelle, 1906.

Thomson, Richard. *Toulouse-Lautrec.* New Haven: Yale University Press, 1991.

Thomson, Richard, Phillip Dennis Cate, and Mary Weaver Chapin. *Toulouse-Lautrec and Montmartre.* Washington, D.C.: National Gallery of Art, 2005.

Toulouse-Lautrec, 1864–1901. Montreal: Musée des Beaux-Arts de Montréal, 1968.

Toulouse-Lautrec et l'affiche. Paris: Fondation Dina Vierny-Musée Maillol; Réunion des Musées Nationaux, 2002.

Toulouse-Lautrec: His Lithographic Work, from the Collection of Ludwig Charell. Ottawa, Ontario: National Gallery of Canada; London: Arts Council of Great Britain, 1951.

Toulouse-Lautrec: Paintings, Drawings, Posters, and Lithographs. New York: The Museum of Modern Art, 1956.

Toulouse-Lautrec: Woman as Myth. Turin: Alberto Allemandi & Co., 2001.

Les XX, Bruxelles: Catalogue des dix expositions annuelles. Brussels: Centre International pour l'Étude du XXXe Siècle, 1981.

Weisberg, Gabriel P., and Yvonne M. L. Weisberg. *Japonisme: An Annotated Bibliography.* New York: Garland Publishing, 1990.

Whitmore, Janet. "Toulouse-Lautrec and Montmartre." *Nineteenth-Century Art Worldwide* 4, no. 3 (September 2005). Available online, http://www.19thc-artworldwide.org /autumn05/59 -autumn05/autumn05review/205-toulouse-lautrec-and-montmartre.

Wittrock, Wolfgang. *Toulouse-Lautrec: The Complete Prints.* 2 vols. Ed. and trans. Catherine E. Kuehn. London: Philip Wilson Publishers Limited, 1985.

Wye, Deborah, and Audrey Isselbacher. *Paris: The 1890s.* Exh. brochure. New York: The Museum of Modern Art, 1997.

_____. *Abby Aldrich Rockefeller and Print Collecting: An Early Mission for MoMA.* Exh. brochure. New York: The Museum of Modern Art, 1999.

툴루즈 로트레크 도판 목록

한국어 제목

프랑스어 제목

도판 저작권

이 책에 이미지를 싣는 과정에서 뉴욕 현대미술관은 가능한 모든 저작권자의 허가를 받았습니다. 최대한 노력하였음에도 불구하고 찾지 못한 저작권자들에 대해서는 연락처를 구하고 있으니 아시는 분은 이 책의 다음 에디션을 위해 뉴욕 현대미술관에 연락 주시기 바랍니다.

뉴욕 현대미술관 이사진

뉴욕 현대미술관 소장 툴루즈 로트레크 작품 목록

뉴욕현대미술관이 소장한 툴루즈 로트레크의 판화, 포스터, 삽화가 들어간 책, 드로잉, 회화에 대한 이 목록은 연대순, 표현 수단순으로 작성되었다. 복제 작품, 뉴욕 현대미술관 도서관에 소장된 작품, 이 책에 실린 몇몇 개인 소장 작품은 이 목록에 포함되지 않는다. 더불어 뉴욕 현대미술관이 2008년에 입수한, 툴루즈 로트레크 및 다양한 작가들의 판화로 구성된 〈베랄디의 극장 프로그램 앨범〉의 판화 작품 50점을 알파벳 순서대로 나열했다. 모든 작품에 프랑스어 제목과 영어 제목, 그 작품에 직접 기록된 날짜나 카탈로그 레조네catalogue raisonne(작가의 전체 작품을 담은 도록.—옮긴이)에 의거한 날짜가 포함되어 있다. 또, 크레디트 라인 뒤에 작품 취득 연도가 포함된 뉴욕 현대미술관의 작품 등록번호와 카탈로그 레조네 번호가 기재되어 있다. 볼프강 위트록Wolfgang Wittrock이 집필한 카탈로그 레조네 번호 중 P가 포함된 것은 포스터로 분류한다는 뜻이다.

카탈로그 레조네

Adhémar, Jean. *Toulouse-Lautrec: His Complete Lithographs and Drypoints.* New York: Harry N. Abrams, 1965.

Adriani, Götz. *Toulouse-Lautrec: The Complete Graphic Works: A Catalogue Raisonné: The Gerstenberg Collection.* London: Royal Academy of Arts, in association with Thames and Hudson, 1988.

Delteil, Loÿs. *H. de Toulouse-Lautrec.* Paris: Chez l'auteur, 1920.

Wittrock, Wolfgang. *Toulouse-Lautrec: The Complete Prints.* 2 vols. Ed. and trans. Catherine E. Kuehn. London: Philip Wilson Publishers Limited, 1985.

판화와 포스터

1892년 이전

LA CUISINE DE MONSIEUR MOMO CÉLIBATAIRE by Maurice Joyant. c. 1880, published 1930. Illustrated book with twenty-five photogravure reproductions (seven with pochoir), page: 9¼×7¼ in. (23.5×18.4 cm). Publisher: Éditions Pellet, Paris. Printer: Padovani, Paris. Edition: 250. The Louis E. Stern Collection, 1069.1964. Figure 33

SUBMERSION. 1881, published 1938. Illustrated book with forty-nine collotype reproductions, page: 9¹/₁₆×7¹/₁₆ in. (23×17.9 cm). Publisher: Arts & Métiers Graphiques, Paris. Printer: Duval, Paris. Edition: 200. The Louis E. Stern Collection, 1071.1964.1–49

1892년

AU MOULIN ROUGE, LA GOULUE ET SA SOEUR (AT THE MOULIN ROUGE, LA GOULUE AND HER SISTER). 1892. Lithograph, composition: 18×13⁹/₁₆ in. (45.7×34.5 cm); sheet: 25¼×19⁷/₁₆ in. (64.2×49.3 cm). Publisher: Boussod, Valadon et Cie., Paris. Printer: Edward Ancourt, Paris. Edition: 100. Gift of Abby Aldrich Rockefeller, 139.1946. (Wittrock 1; Delteil 11; Adhémar 2; Adriani 6). Plate 13

REINE DE JOIE (QUEEN OF JOY). 1892. Lithograph, composition: 53 ⅞ x 36 ¾ in. (136.8×93.3 cm); sheet: 59⁷/₁₆×39⁷/₁₆ in. (151×100.1 cm). Publisher: Victor Joze, Paris. Printer: Edward Ancourt, Paris. Edition: unknown, approx. 1,000–3,000. Gift of Mr. and Mrs. Richard Rodgers, 73.1961. (Wittrock P3; Delteil 342; Adhémar 5; Adriani 5). Plate 62

1893년

À LA GAIETÉ ROCHECHOUART: NICOLLE (AT THE GAIETÉ ROCHECHOUART: NICOLLE) from the journal **L'ESCARMOUCHE**, December 31, 1893. Halftone relief, page: 15⅜×11¾ in. (39×29.9 cm). Publisher: L'Escarmouche, Paris. Printer: Gaston Roussel, Paris. Edition: unknown. The Louis E. Stern Collection, 1108.1964. (Wittrock 38; Delteil 48; Adhémar 51; Adriani 53)

À LA RENAISSANCE: SARAH BERNHARDT DANS "PHÈDRE" (AT THE RENAISSANCE: SARAH BERNHARDT IN "PHAEDRA") from the journal **L'ESCARMOUCHE**, December 24, 1893. Halftone relief, page: 15⅜×11¾ in. (39×29.9 cm). Publisher: *L'Escarmouche*, Paris.

Printer: Gaston Roussel, Paris. Edition: unknown. The Louis E. Stern Collection, 1108.1964. (Wittrock 37; Delteil 46; Adhémar 49; Adriani 52)

ARISTIDE BRUANT. 1893. Lithograph, composition: 32⁵/₁₆ x 21⁷/₁₆ in. (82×54.5 cm); sheet: 33¼× 23¾ in. (84.5×60.3 cm). Publisher: Aristide Bruant, Paris. Printer: Chaix, Paris. Edition: proof before lettering. Grace M. Mayer Bequest, 590.1997. (Wittrock P10; Delteil 349; Adhémar 71; Adriani 57). Plate 9

ARISTIDE BRUANT DANS SON CABARET (ARISTIDE BRUANT IN HIS CABARET). 1893. Lithograph, composition: 50⅛× 37½ in. (127.3× 95.2 cm); sheet: 53⁹/₁₆× 37¹⁵/₁₆ in. (136×96.3 cm). Publisher: Aristide Bruant, Paris. Printer: Charles Verneau, Paris. Edition: unknown. Gift of Emilio Sanchez, 52.1961. (Wittrock P9; Delteil 348; Adhémar 15; Adriani 12). Plate 10

AU MOULIN ROUGE: UN RUDE! UN VRAI RUDE! (AT THE MOULIN ROUGE: A RUFFIAN! A REAL RUFFIAN!) from the journal **L'ESCARMOUCHE**, December 10, 1893. Halftone relief, page: 15⅜×11¾ in. (39×29.9 cm). Publisher: *L'Escarmouche*, Paris. Printer: René Meunier, Paris. Edition: unknown. The Louis E. Stern Collection, 1108.1964. (Wittrock 35; Delteil 45; Adhémar 48; Adriani 50). Plate 17

AU THÉÂTRE LIBRE: ANTOINE DANS "L'INQUIÉTUDE" (AT THE THÉÂTRE LIBRE: ANTOINE IN "ANXIETY") from the journal **L'ESCARMOUCHE**, December 17, 1893. Halftone relief, page: 15⅜×11¾ in. (39×29.9 cm). Publisher: *L'Escarmouche*, Paris. Printer: Gaston Roussel, Paris. Edition: unknown. The Louis E. Stern Collection, 1108.1964. (Wittrock 36; Delteil 46; Adhémar 49; Adriani 56)

AUX VARIÉTÉS: MADEMOISELLE LENDER ET BRASSEUR (AT THE VARIÉTÉS: MADEMOISELLE LENDER AND BRASSEUR) from the journal **L'ESCARMOUCHE**, November 19, 1893. Halftone relief, page: 15⅜×11¾ in. (39×29.9 cm). Publisher: *L'Escarmouche*, Paris. Printer: René Meunier, Paris. Edition: unknown. The Louis E. Stern Collection, 1108.1964. (Wittrock 31; Delteil 41; Adhémar 44; Adriani 46)

LE CAFÉ CONCERT. 1893. Portfolio of twenty-three lithographs, eleven by Lautrec and twelve by Henri-Gabriel Ibels (French, 1867–1936), including wrapper front and duplicate on box, sheet (each approx.): 16¹⁵/₁₆×12½ in. (43×31.8 cm). Publisher: *L'Estampe originale*

(André Marty), Paris. Printer: Edward Ancourt, Paris. Edition: 500. The Louis E. Stern Collection, 1107.1964.1–23. (Wittrock 18–28; Delteil 28–38; Adhémar 28–38; Adriani 16–26). Plates 1–6, 8, 34

CARNOT MALADE! (SICK CARNOT!). 1893. Lithograph with stencil additions, composition and sheet: 10¹⁵/₁₆×6⅞ in. (27.8×17.5 cm). Publisher: G. Ondet, Paris. Printer: Joly, Paris. Edition: unknown. Gift of Emilio Sanchez, 519.1967. (Wittrock 12; Delteil 25; Adhémar 24; Adriani 34). Plate 61

LA COIFFURE (THE HAIRDRESSER), program for **UNE FAILLITE (BANKRUPTCY)** and **LE POÈTE ET LE FINANCIER (THE POET AND THE FINANCIER)** at the Théâtre Libre, Paris, from **THE BERALDI ALBUM OF THEATRE PROGRAMS**. 1893. Lithograph, composition: 8⅝×6⁷/₁₆ in. (21.9×16.3 cm); sheet: 12⅝×9⁷/₁₆ in. (32×23.9 cm). Publisher: Théâtre Libre, Paris. Printer: Eugène Verneau, Paris. Edition: unknown (several hundred). Johanna and Leslie J. Garfield Fund, Mary Ellen Oldenburg Fund, and Sharon P. Rockefeller Fund, 289.2008.12. (Wittrock 15; Delteil 14; Adhémar 40; Adriani 40). Plate 81

DIVAN JAPONAIS. 1893. Lithograph, composition: 31¹⁵/₁₆×23¾ in. (81.2×60.3 cm); sheet: 31¹⁵/₁₆×24½ in. (81.2×62.2 cm). Publisher: Édouard Fournier, Paris. Printer: Edward Ancourt, Paris. Edition: unknown. Abby Aldrich Rockefeller Fund, 97.1949. (Wittrock P11; Delteil 341; Adhémar 11; Adriani 8). Plate 39

EN QUARANTE (IN THEIR FORTIES) from the journal **L'ESCARMOUCHE**, November 26, 1893. Halftone relief, page: 15⅜×11¾ in. (39×29.9 cm). Publisher: *L'Escarmouche*, Paris. Printer: René Meunier, Paris. Edition: unknown. The Louis E. Stern Collection, 1108.1964. (Wittrock 32; Delteil 42; Adhémar 45; Adriani 47)

Cover for the journal **L'ESTAMPE ORIGINALE**. 1893. Lithograph, composition: 22¼×25¹³/₁₆ in. (56.5×65.5 cm); sheet: 23¹/₁₆×32¾ in. (58.5×83.2 cm). Publisher: *L'Estampe originale* (André Marty), Paris. Printer: Edward Ancourt, Paris. Edition: 100. Grace M. Mayer Bequest, 587.1997. (Wittrock 3; Delteil 17; Adhémar 10; Adriani 9). Plate 38

ÉTUDE DE FEMME (STUDY OF A WOMAN). 1893. Lithograph with stencil additions, composition: 10¼×7¹³/₁₆ in. (26×19.9 cm); sheet: 13¹³/₁₆×10¹¹/₁₆ in. (35.1×27.2 cm). Publisher: Édouard Kleinmann, Paris. Printer: unknown. Edition: 100. Gift of Abby Aldrich Rockefeller, 142.1946. (Wittrock 11; Delteil 24; Adhémar 26; Adriani 33). Plate 46

FOLIES-BERGÈRE: LES PUDEURS DE MONSIEUR PRUDHOMME (FOLIES-BERGÈRE: THE MODESTY OF MONSIEUR PRUDHOMME). 1893. Lithograph, composition: 14¹³⁄₁₆×10⁹⁄₁₆ in. (37.6×26.9 cm); sheet: 15⅛×11 in. (38.4×27.9 cm). Publisher: *L'Escarmouche*, Paris. Printer: Edward Ancourt, Paris. Edition: 100. Gift of Abby Aldrich Rockefeller, 144.1946. (Wittrock 36; Delteil 46; Adhémar 49; Adriani 51)

FOLIES-BERGÈRE: LES PUDEURS DE MONSIEUR PRUDHOMME (FOLIES-BERGÈRE: THE MODESTY OF MONSIEUR PRUDHOMME) from the journal **L'ESCARMOUCHE**, December 17, 1893. Halftone relief, page: 15⅜ ×11¾ in. (39×29.9 cm). Publisher: *L'Escarmouche*, Paris. Printer: Gaston Roussel, Paris. Edition: unknown. The Louis E. Stern Collection, 1108.1964. (Wittrock 36; Delteil 47; Adhémar 50; Adriani 51)

JANE AVRIL. 1893. Lithograph, composition: 48¹³⁄₁₆×34¹⁵⁄₁₆ in. (124×88.8 cm); sheet: 49⅝×36⅛ in. (126×91.8 cm). Publisher: Jardin de Paris, Paris. Printer: Chaix, Paris. Edition: 20. Gift of A. Conger Goodyear, 456.1954. (Wittrock P6; Delteil 345; Adhémar 12; Adriani 11). Plate 35

MADEMOISELLE LENDER ET BARON (MADEMOISELLE LENDER AND BARON) from the journal **L'ESCARMOUCHE**, December 3, 1893. Halftone relief, page: 15⅜×11¾ in. (39 x 29.9 cm). Publisher: *L'Escarmouche*, Paris. Printer: René Meunier, Paris. Edition: unknown. The Louis E. Stern Collection, 1108.1964. (Wittrock 33; Delteil 43; Adhémar 46; Adriani 48)

MISS LOÏE FULLER. 1893. Lithograph, composition: 14⅜×10⅝ in. (36.5×27 cm); sheet: 14¹⁵⁄₁₆×11⅛ in. (38×28.2 cm). Publisher: André Marty, Paris. Printer: Edward Ancourt, Paris. Edition: approx. 60, each unique. General Print Fund, 513.2006. (Wittrock 17; Delteil 39; Adhémar 8; Adriani 10). Plate 22

LA MODISTE, RENÉE VERT (THE MILLINER, RENÉE VERT). 1893. Lithograph, composition: 17¹¹⁄₁₆×11⁷⁄₁₆ in. (45×29 cm); sheet: 21⅝×13¾ in. (55 ×35 cm). Publisher: Édouard Kleinmann, Paris. Printer: Edward Ancourt, Paris. Edition: 50. Grace M. Mayer Bequest, 589.1997. (Wittrock 4; Delteil 13; Adhémar 17; Adriani 13). Plate 45

POURQUOI PAS? ... UNE FOIS N'EST PAS COUTUME (WHY NOT? ... ONCE IS NOT TO MAKE A HABIT OF IT) from the journal **L'ESCARMOUCHE**, November 12, 1893. Halftone relief, page: 15⅜×11¾ in. (39×29.9 cm). Publisher: *L'Escarmouche*, Paris. Printer: René Meunier, Paris. Edition: unknown. The Louis E. Stern Collection, 1108.1964. (Wittrock 30; Delteil 40; Adhémar 43 ; Adriani 45)

UNE REDOUTE AU MOULIN ROUGE (A GALA EVENING AT THE MOULIN ROUGE). 1893. Lithograph, composition: 11½×18½ in. (29.2×47 cm); sheet: 14¹³⁄₁₆×21⅞ in. (37.7×55.6 cm). Publisher: probably the artist, Paris. Printer: unknown. Edition: 50. Gift of Abby Aldrich Rockefeller, 146.1946. (Wittrock 42; Delteil 65; Adhémar 54; Adriani 42). Plate 21

RÉPÉTITION GÉNÉRALE AUX FOLIES-BERGÈRE—ÉMILIENNE D'ALENÇON ET MARIQUITA (DRESS REHEARSAL AT THE FOLIES-BERGÈRE—ÉMILIENNE D'ALENÇON AND MARIQUITA) from the journal **L'ESCARMOUCHE**, December 3, 1893. Halftone relief, page: 15⅜×11¾ in. (39×29.9 cm). Publisher: *L'Escarmouche*, Paris. Printer: René Meunier, Paris. Edition: unknown. The Louis E. Stern Collection, 1108.1964. (Wittrock 34; Delteil 44; Adhémar 47; Adriani 49)

ULTIME BALLADE (LAST BALLAD). 1893. Lithograph with stencil additions, composition: 10½×7³⁄₁₆ in. (26.6×18.2 cm); sheet: 13¾×10¾ in. (34.9×27.3 cm). Publisher: Édouard Kleinmann, Paris. Printer: unknown. Edition: 100. Gift of Abby Aldrich Rockefeller, 141.1946. (Wittrock 10; Delteil 23; Adhémar 22; Adriani 32). Plate 74

Cover for the portfolio **LES VIEILLES HISTOIRES (OLD STORIES)**, poems by Jean Goudezki, with music by Désiré Dihau. 1893. Lithograph, composition: 13⅜×21⁷⁄₁₆ in. (34×54.5 cm); sheet: 17¹³⁄₁₆×25 in. (45.2×63.5 cm). Publisher: G. Ondet, Paris. Printer: unknown. Edition: 100. Gift of Abby Aldrich Rockefeller, 140.1946. (Wittrock 5; Delteil 18; Adhémar 19; Adriani 27). Plate 73

1894년

À L'OPÉRA: MADAME CARON DANS "FAUST" (AT THE OPÉRA: MADAME CARON IN "FAUST") from the journal **L'ESCARMOUCHE**, January 14, 1894. Halftone relief, page: 15⅜×11¾ in. (39×29.9 cm). Publisher: *L'Escarmouche*, Paris. Printer: Gaston Roussel, Paris. Edition: unknown. The Louis E. Stern Collection, 1108.1964. (Wittrock 41; Delteil 51; Adhémar 55; Adriani 54)

AU MOULIN ROUGE: L'UNION FRANCO-RUSSE (AT THE MOULIN ROUGE: THE FRANCO-RUSSIAN UNION) from the journal L'ESCARMOUCHE, January 7, 1894. Halftone relief, page: 15⅜×11¾ in. (39×29.9 cm). Publisher: *L'Escarmouche*, Paris. Printer: Gaston Roussel, Paris. Edition: unknown. The Louis E. Stern Collection, 1108.1964. (Wittrock 40; Delteil 50; Adhémar 53; Adriani 55). Plate 18

BABYLONE D'ALLEMAGNE (GERMAN BABYLON). 1894. Lithograph, composition: 46⁹⁄₁₆×32⅞ in. (118.3×83.5 cm); sheet: 46⁹⁄₁₆×33³⁄₁₆ in. (118.3×84.3 cm). Publisher: Victor Joze, Paris. Printer: Chaix, Paris. Edition: unknown, approx. 1,000–3,000. Gift of Abby Aldrich Rockefeller, 590.1940. (Wittrock P12; Delteil 351; Adhémar 68; Adriani 58). Plate 64

Cover for the book BABYLONE D'ALLEMAGNE by Victor Joze. 1894. Lithograph, composition: 8⅛×10⅜ in. (20.7×26.4 cm); sheet: 8¹¹⁄₁₆×11 in. (22×28 cm). Publisher: unknown. Printer: unknown. Edition: unknown. Gift of Abby Aldrich Rockefeller, 148.1946. (Delteil 76; Adhémar 67). Figure 37

BRANDÈS ET LELOIR, DANS "CABOTINS" (BRANDÈS AND LELOIR IN "CABOTINS"). 1894. Lithograph, composition: 15⅞×11¹³⁄₁₆ in. (40.3×30 cm); sheet: 20⅞×15³⁄₁₆ in. (53.1×38.5 cm). Publisher: probably the artist, Paris. Printer: unknown. Edition: 50. Gift of Abby Aldrich Rockefeller, 145.1946. (Wittrock 53; Delteil 62; Adhémar 66; Adriani 68)

CONFETTI. 1894. Lithograph, composition: 22⅝×15⅝ in. (57.4×39.7 cm); sheet: 22⅝×17⁹⁄₁₆ in. (57.4×44.6 cm). Publisher: J. & E. Bella, London. Printer: Bella & de Malherbe, London and Paris. Edition: approx. 100. Acquired in honor of Joanne M. Stern by the Committee on Prints and Illustrated Books in appreciation for her contribution as Committee Chair, 74.1999. (Wittrock P13; Delteil 352; Adhémar 9; Adriani 101). Plate 120

EROS VANNÉ (EROS VANQUISHED). 1894, published before 1910. Lithograph, composition: 11⁷⁄₁₆×8⁹⁄₁₆ in. (29×21.8 cm); sheet: 17¹³⁄₁₆×12¹¹⁄₁₆ in. (45.2×32.3 cm). Publisher: Éditions Pellet, Paris. Printer: unknown. Edition: approx. 45. Grace M. Mayer Bequest, 592.1997. (Wittrock 56; Delteil 74; Adhémar 81; Adriani 92). Plate 11

LA GOULUE. 1894. Lithograph, composition: 11¹³⁄₁₆×9¹⁵⁄₁₆ in. (30.3×25.2 cm); sheet: 14¹⁵⁄₁₆×11 in. (37.9×28 cm). Publisher: probably the artist, Paris. Printer: unknown. Edition: 50. Gift of Abby

Aldrich Rockefeller, 147.1946. (Wittrock 65; Delteil 71; Adhémar 77; Adriani 95). Plate 14

LA LOGE AU MASCARON DORÉ (THE BOX WITH THE GILDED MASK), program for LE MISSIONNAIRE (THE MISSIONARY) at the Théâtre Libre, Paris, from THE BERALDI ALBUM OF THEATRE PROGRAMS. 1894. Lithograph, composition and sheet: 12¹⁄₁₆×9⁷⁄₁₆ in. (30.6×24 cm). Publisher: Théâtre Libre, Paris. Printer: Edward Ancourt, Paris. Edition: unknown (several hundred). Johanna and Leslie J. Garfield Fund, Mary Ellen Oldenburg Fund, and Sharon P. Rockefeller Fund, 289.2008.14. (Wittrock 16; Delteil 16; Adhémar 72; Adriani 69). Plate 79

MARY HAMILTON. 1894, published 1925. Lithograph, composition: 10⅜×4³⁄₁₆ in. (26.4×10.6 cm); sheet: 14⁵⁄₁₆×10¾ in. (36.4×27.3 cm). Publisher: Edmond Frapier, Paris. Printer: unknown. Edition: 625. Purchase Fund, 175.1949.3. (Wittrock 67; Delteil 175; Adhémar 215; Adriani 142). Figure 32

NIB, supplement to LA REVUE BLANCHE. 1894, published 1895. Three lithographs on folded sheet, page: 19½×13¾ in. (49.6×35 cm). Publisher: Éditions de *La Revue blanche*, Paris. Printer: Edward Ancourt, Paris. Edition: approx. 2,000. Gift of Eastman Kodak Company, 210.1951.a–c. (Wittrock 86–88; Delteil 98–100; Adhémar 106, 108, 112; Adriani 102, 103). Plate 121

LE PHOTOGRAPHE SESCAU (THE PHOTOGRAPHER SESCAU). 1894. Lithograph, composition: 24¹⁄₁₆×31⅛ in. (61.1×79 cm); sheet: 24⅞×31⅛ in. (63.2×79 cm). Publisher: Paul Sescau, Paris. Printer: unknown. Edition: few known impressions. Grace M. Mayer Bequest, 594.1997. (Wittrock P22; Delteil 353; Adhémar 69; Adriani 60). Plate 122

YVETTE GUILBERT by Gustave Geffroy. 1894. Illustrated book with seventeen lithographs (including cover), page: 15¹⁄₁₆×15³⁄₁₆ in. (38.3×38.5 cm). Publisher: *L'Estampe originale* (André Marty), Paris. Printer: Edward Ancourt, Paris. Edition: 100. The Louis E. Stern Collection, 1066.1964.1–17. (Wittrock 69–85; Delteil 79–95; Adhémar 85–102; Adriani 73–89). Plates 26–33

1895년

INVITATION CARD FOR ALEXANDRE NATANSON. 1895. Lithograph, composition: 12¼×6⅞ in. (31.1×17.4 cm); sheet: 13⅜×7 in. (33.9×17.8 cm). Publisher: Mr. and Mrs. Alexandre Natanson, Paris. Printer: unknown. Edition: approx. 300. Gift of Mr. and Mrs. Herbert D. Schimmel, 698.1996. (Wittrock 90; Delteil 101; Adhémar 123; Adriani 109). Plate 123

IRISH AMERICAN BAR, RUE ROYALE. 1895. Lithograph, composition: 16⅛×24⁵⁄₁₆ in. (41×61.7 cm); sheet: 16⁵⁄₁₆×24⁵⁄₁₆ in. (43.1×61.7 cm). Publisher: *The Chap Book*, Chicago. Printer: Chaix, Paris. Edition: 100. Gift of Abby Aldrich Rockefeller, 166.1946. (Wittrock P18; Delteil 362; Adhémar 189; Adriani 139). Plate 128

LENDER DE FACE, DANS "CHILPÉRIC" (LENDER, FRONTAL VIEW, IN "CHILPÉRIC"). 1895. Lithograph, composition: 14⁵⁄₁₆×10⅝ in. (36.4×27 cm); sheet: 21⁷⁄₁₆×11⅞ in. (54.5×30.1 cm). Publisher: probably the artist, Paris. Printer: Edward Ancourt, Paris. Edition: 25. Gift of Abby Aldrich Rockefeller, 151.1946. (Wittrock 104; Delteil 105; Adhémar 129; Adriani 113). Plate 24

MADEMOISELLE MARCELLE LENDER, DEBOUT (MADEMOISELLE MARCELLE LENDER, STANDING). 1895. Lithograph, composition and sheet: 14⅜×9½ in. (36.5×24.2 cm). Publisher: probably the artist, Paris. Printer: unknown. Edition: 12. Gift of Abby Aldrich Rockefeller, 150.1946. (Wittrock 101; Delteil 103; Adhémar 134; Adriani 116). Plate 25

MADEMOISELLE MARCELLE LENDER, EN BUSTE (MADEMOISELLE MARCELLE LENDER, HALF-LENGTH). 1895. Lithograph, composition: 13×9⅝ in. (33×24.5 cm); sheet: 21⁷⁄₁₆×15¹¹⁄₁₆ in. (54.5×39.8 cm). Publisher: *Pan*, Paris. Printer: Edward Ancourt, Paris. Edition: 100. Gift of Abby Aldrich Rockefeller, 149.1946. (Wittrock 99; Delteil 102; Adhémar 131; Adriani 115). Plate 23

MÉLODIES DE DÉSIRÉ DIHAU (SONGS BY DÉSIRÉ DIHAU). 1895, published 1935. Portfolio of fourteen lithographs, duplicate transfer lithograph, and song sheet, sheet (each approx.): 12¹³⁄₁₆×9¹³⁄₁₆ in. (32.5×25 cm). Publisher: A. Richard, Paris. Printer: unknown. Edition: 100. The Louis E. Stern Collection, 1072.1964.A–B. (Wittrock 124–37; Delteil 129–42; Adhémar 151–65; Adriani 145–58). Plates 75–78

MISS MAY BELFORT AU IRISH AMERICAN BAR, RUE ROYALE

(MISS MAY BELFORT AT THE IRISH AMERICAN BAR, RUE ROYALE). 1895. Lithograph, composition: 12¹³⁄₁₆×10⅜ in. (32.5×26.3 cm); sheet: 20¹⁄₁₆×15½ in. (51×39.4 cm). Publisher: probably the artist, Paris. Printer: unknown. Edition: 25. Gift of Abby Aldrich Rockefeller, 152.1946. (Wittrock 119; Delteil 123; Adhémar 124; Adriani 140). Plate 127

UN MONSIEUR ET UNE DAME (A GENTLEMAN AND A LADY), program for **L'ARGENT (MONEY)** at the Théâtre Libre, Paris, from **THE BERALDI ALBUM OF THEATRE PROGRAMS**. 1895. Lithograph, composition and sheet: 12½×9⅜ in. (31.8×23.8 cm). Publisher: Théâtre Libre, Paris. Printer: Eugène Verneau, Paris. Edition: unknown (several hundred). Johanna and Leslie J. Garfield Fund, Mary Ellen Oldenburg Fund, and Sharon P. Rockefeller Fund, 289.2008.18. (Wittrock 97; Delteil 15; Adhémar 148; Adriani 133). Plate 80

NAPOLEON. 1895. Lithograph, composition: 23⅜×18⅛ in. (59.3×46 cm); sheet: 25¹¹⁄₁₆×19⅝ in. (65.3×49.8 cm). Publisher: probably the artist, Paris. Printer: Edward Ancourt, Paris. Edition: 100. Gift of Abby Aldrich Rockefeller, 165.1946. (Wittrock 140; Delteil 358; Adhémar 150; Adriani 135). Plate 63

LE PENDU (HANGING MAN). 1895. Lithograph, composition and sheet: 30¼×21¹⁵⁄₁₆ in. (76.8×55.7 cm). Publisher: probably the artist, Paris. Printer: unknown. Edition: 30. Purchase, 519.1949. (Wittrock P15; Delteil 340; Adhémar 4; Adriani 2). Plate 60

LA REVUE BLANCHE. 1895. Lithograph, composition: 49⁷⁄₁₆×36⁵⁄₁₆ in. (125.5×92.2 cm); sheet: 51×36¹¹⁄₁₆ in. (129.6×93.2 cm). Publisher: *La Revue blanche* (G. Charpentier & E. Fasqualle), Paris. Printer: Edward Ancourt, Paris. Edition: unknown. Purchase, 298.1967. (Wittrock P16; Delteil 355; Adhémar 115; Adriani 130). Plate 107

1896년

L'AUBE (THE DAWN). 1896. Lithograph, composition and sheet: 23¹³⁄₁₆×31¾ in. (60.5×80.6 cm). Publisher: *L'Aube*, Paris. Printer: Edward Ancourt, Paris. Edition: unknown. Gift of Abby Aldrich Rockefeller, 592.1940. (Wittrock P23; Delteil 363; Adhémar 220; Adriani 184). Plate 59

DÉBAUCHÉ (THE DEBAUCHER). 1896. Lithograph, composition and sheet: 9³⁄₁₆×12⁵⁄₁₆ in. (23.3×31.3 cm). Publisher: A. Arnould, Paris. Printer: unknown. Edition: 100. Gift of Louise Bourgeois, 267.1997. (Wittrock 167; Delteil 178; Adhémar 212; Adriani 187). Plate 47

ELLES. 1896. Portfolio of twelve lithographs, composition and sheet (each approx.): 20¼×15¹¹⁄₁₆ in. (51.5×39.8 cm) or 15¹¹⁄₁₆×20¼ in. (39.8×51.5 cm). Publisher: Éditions Pellet, Paris. Printer: probably Auguste Clot, Paris. Edition: 100. Gift of Abby Aldrich Rockefeller, 170.1946.1–12. (Wittrock 155–65; Delteil 179–89; Adhémar 200–211; Adriani 171–81). Plates 49–58

Poster for ELLES. 1896. Lithograph, composition: 22¾×18⅜ in. (57.8×46.6 cm); sheet: 26¾×19⅝ in. (68×49.8 cm). Publisher: Éditions Pellet, Paris. Printer: unknown. Edition: unknown, approx. 1,000. Gift of Mr. and Mrs. Richard Rodgers, 74.1961. (Wittrock 155; Delteil 179; Adhémar 200; Adriani 171). Plate 48

LA FILLE ÉLISA by Edmond de Goncourt. 1896, published 1931. Illustrated book with fifteen collotype reproductions, eleven with pochoir, page: 7³⁄₁₆×4⅝ in. (18.2×11.7 cm). Publisher: Librairie de France, Paris. Printer: Daniel Jacomet, Paris. Edition: 200. The Louis E. Stern Collection, 1070.1964.A–B. Plates 69–72

OSCAR WILDE, program for RAPHAËL and SALOMÉ at the Théâtre de l'Oeuvre, Paris, from THE BERALDI ALBUM OF THEATRE PROGRAMS. 1896. Lithograph, composition: 11¾×9⁵⁄₁₆ in. (29.8×23.7 cm); sheet: 12⁷⁄₁₆×9⁷⁄₁₆ in. (31.6×24 cm). Publisher: Théâtre de l'Oeuvre, Paris. Printer: unknown. Edition: unknown. Johanna and Leslie J. Garfield Fund, Mary Ellen Oldenburg Fund, and Sharon P. Rockefeller Fund, 289.2008.34. (Wittrock 146; Delteil 195; Adhémar 186; Adriani 163). Plate 84

OSCAR WILDE ET ROMAIN COOLUS, program for RAPHAËL and SALOMÉ. 1896. Lithograph, composition: 11⅞×19⁷⁄₁₆ in. (30.2×49.4 cm); sheet: 12¹⁵⁄₁₆×19¹³⁄₁₆ in. (32.8×50.3 cm). Publisher: Théâtre de l'Oeuvre, Paris. Printer: unknown. Edition: unknown. Given anonymously, 205.1966. (Wittrock 146; Delteil 195; Adhémar 186; Adriani 163)

PROCÈS ARTON (THE ARTON TRIAL). 1896. Series of three lithographs, sheet (each): 18¹⁄₁₆×24½ in. (45.8×62.3 cm). Publisher: Édouard Kleinmann, Paris. Printer: Edward Ancourt, Paris. Edition: 100. Gift of Abby Aldrich Rockefeller, 168.1946.1–3. (Wittrock 149–

151; Delteil 191–93; Adhémar 192–94; Adriani 168–70)

LE RIRE. January 11, 1896. Journal with halftone reliefs, page: 11⅞×9⅛ in. (30.2×23.2 cm). Publisher: Arsène Alexandre and Félix Juven, Paris. Printer: unknown. Edition: unknown. Linda Barth Goldstein Fund, 256.1997.1–2. Plate 106

ROMAIN COOLUS, program for RAPHAËL and SALOMÉ at the Théâtre de l'Oeuvre, Paris, from THE BERALDI ALBUM OF THEATRE PROGRAMS. 1896. Lithograph, composition and sheet: 12⁹⁄₁₆×9¹³⁄₁₆ in. (31.9×24.9 cm). Publisher: Théâtre de l'Oeuvre, Paris. Printer: unknown. Edition: unknown. Johanna and Leslie J. Garfield Fund, Mary Ellen Oldenburg Fund, and Sharon P. Rockefeller Fund, 289.2008.33. (Wittrock 146; Delteil 195; Adhémar 186; Adriani 163). Plate 83

SOUPER À LONDRES (SUPPER IN LONDON). 1896. Litho-graph, composition: 12⁵⁄₁₆×15½ in. (31.2×39.4 cm); sheet: 13⁹⁄₁₆×18½ in. (34.4×47 cm). Publisher: Le Livre vert (L'Estampe originale [André Marty]), Paris. Printer: Lemercier et Cie., Paris. Edition: 100. Gift of Abby Aldrich Rockefeller, 154.1946. (Wittrock 169; Delteil 167; Adhémar 190; Adriani 192)

LA TROUPE DE MADEMOISELLE ÉGLANTINE (MADEMOISELLE ÉGLANTINE'S TROUPE). 1896. Lithograph, composition: 24⅛×31¼ in. (61.2×79.4 cm); sheet: 24¼×31¼ in. (61.6×79.4 cm). Publisher: Jane Avril, Paris. Printer: unknown. Edition: unknown. Gift of Abby Aldrich Rockefeller, 591.1940. (Wittrock P21; Delteil 361; Adhémar 198; Adriani 162). Plate 36

1897년

AU BOIS (IN THE BOIS DE BOULOGNE). 1897. Lithograph, composition: 13⅜×9⅝ in. (34×24.4 cm); sheet: 22×14⅝ in. (55.9×37.2 cm). Publisher: probably the artist, Paris. Printer: unknown. Edition: approx. 20. Gift of Abby Aldrich Rockefeller, 163.1946. (Wittrock 185; Delteil 296; Adhémar 255; Adriani 349). Plate 99

AU PIED DU SINAÏ by Georges Clemenceau. 1897, published 1898. Illustrated book with twenty-one lithographs, page: 10¼×7⅞ in. (26×20 cm). Publisher: Henri Floury, Paris. Printer: Chamerot et Renouard, Paris. Edition: 380. The Louis E. Stern Collection,

1067.1964.1–21. (Wittrock 188–201; Delteil 235–49; Adhémar 240–50; Adriani 213–27). Plates 66–68

Cover for the illustrated book **AU PIED DU SINAÏ** by Georges Clemenceau. 1897, published 1898. Lithograph, composition: 10¼×16⅛ in. (26×41 cm); sheet: 14¹⁵⁄₁₆×21¹⁵⁄₁₆ in. (37.9×55.7 cm). Publisher: Henri Floury, Paris. Printer: Chamerot et Renouard, Paris. Edition: 355. Gift of Mr. and Mrs. Herbert D. Schimmel, 699.1996. (Wittrock 188; Delteil 235; Adhémar 240; Adriani 213). Plate 65

LE CIMETIÈRE DE BUSK (BUSK CEMETERY). 1897, published 1898. Lithograph, composition: 7⅜×6³⁄₁₆ in. (18.8×15.7 cm); sheet: 11¼×10⁹⁄₁₆ in. (28.6×26.9 cm). Publisher: Henri Floury, Paris. Printer: Chamerot et Renouard, Paris. Edition: 25. Gift of Mr. and Mrs. Herbert D. Schimmel, 702.1996. (Wittrock 201; Delteil 249; Adriani 227)

UN CIMETIÈRE EN GALICIE (A CEMETERY IN GALICIA). 1897, published 1898. Lithograph, composition: 7⁵⁄₁₆×6 in. (18.5×15.2 cm); sheet: 11¹⁵⁄₁₆×10³⁄₁₆ in. (30.3×25.8 cm). Publisher: Henri Floury, Paris. Printer: Chamerot et Renouard, Paris. Edition: 25. Gift of Mr. and Mrs. Herbert D. Schimmel, 703.1996. (Wittrock 200; Delteil 248; Adhémar 239; Adriani 226)

LA CLOWNESSE AU MOULIN ROUGE (THE CLOWNESS AT THE MOULIN ROUGE). 1897. Lithograph, composition: 15⅞×12½ in. (40.4×31.8 cm); sheet: 15⅞×12¹¹⁄₁₆ in. (40.4×32.3 cm). Publisher: Éditions Pellet, Paris. Printer: Edward Ancourt, Paris. Edition: 20. Gift of Abby Aldrich Rockefeller, 156.1946. (Wittrock 178; Delteil 205; Adhémar 231; Adriani 203). Plate 19

Cover for the book **LES COURTES JOIES**. 1897, published 1925. Lithograph, composition: 7³⁄₁₆×9¹³⁄₁₆ in. (18.3×24.9 cm); sheet: 10⅝×14⁷⁄₁₆ in. (27×36.6 cm). Publisher: Edmond Frapier, Paris. Printer: unknown. Edition: 625. Gift of Emilio Sanchez, 53.1961. (Wittrock 236; Delteil 216; Adhémar 228; Adriani 233)

FIRMIN GÉMIER, program for benefit performance for Firmin Gémier at the Théâtre Antoine, Paris, from **THE BERALDI ALBUM OF THEATRE PROGRAMS**. 1897. Lithograph, sheet (folded): 12⅜×9¹¹⁄₁₆ in. (31.5×24.6 cm). Publisher: Théâtre Antoine, Paris. Printer: Eugène Verneau, Paris. Edition: unknown. Johanna and Leslie J. Garfield Fund, Mary Ellen Oldenburg Fund, and Sharon P. Rockefeller Fund, 289.2008.40. (Wittrock 235; Delteil 221; Adhémar 268; Adriani 238)

LE GAGE. 1897. Lithograph, composition: 11⁷⁄₁₆×9¹¹⁄₁₆ in. (29×24.6 cm); sheet: 14×12⁹⁄₁₆ in. (35.5×31.9 cm). Publisher: probably the artist, Paris. Printer: Henri Stern, Paris. Edition: 9 known impressions. Gift of Abby Aldrich Rockefeller, 157.1946. (Wittrock 237; Delteil 212; Adhémar 264; Adriani 234)

HISTOIRES NATURELLES by Jules Renard. 1897, published 1899. Illustrated book with twenty-three lithographs, page: 12⅜×8⅞ in. (31.5×22.5 cm). Publisher: Henri Floury, Paris. Printer: Henri Stern, Paris. Edition: 100. The Louis E. Stern Collection, 1068.1964.1–23. (Wittrock 202–24; Delteil 297–320; Adhémar 333–55; Adriani 321–43). Plates 108–119

HOMMAGE À MOLIÈRE (HOMAGE TO MOLIÈRE), program for **LE BIEN D'AUTRUI (OTHER PEOPLE'S PROPERTY)** and **HORS LES LOIS (OUTSIDE THE LAW)** at the Théâtre Antoine, Paris, from **THE BERALDI ALBUM OF THEATRE PROGRAMS**. 1897. Lithograph, sheet: 12½×9⅝ in. (31.7×24.4 cm). Publisher: Théâtre Antoine, Paris. Printer: Eugène Verneau, Paris. Edition: several hundred. Johanna and Leslie J. Garfield Fund, Mary Ellen Oldenburg Fund, and Sharon P. Rockefeller Fund, 289.2008.41. (Wittrock 231; Delteil 220; Adhémar 272; Adriani 235). Plate 82

LE MARCHAND DE MARRONS (THE CHESTNUT VENDOR). 1897, published 1925. Lithograph, composition: 10³⁄₁₆×6¹⁵⁄₁₆ in. (25.8×17.6 cm); sheet: 14¹³⁄₁₆×11 in. (37.6×27.9 cm). Publisher: Edmond Frapier, Paris. Printer: unknown. Edition: 625. Gift of Louise Bourgeois, 265.1997. (Wittrock 232; Delteil 335; Adhémar 254; Adriani 211). Figure 47

SCHLOMÉ FUSS À LA SYNAGOGUE (SCHLOMÉ FUSS IN THE SYNAGOGUE). 1897, published 1898. Lithograph, composition: 6⅞×5¹¹⁄₁₆ in. (17.5×14.4 cm), sheet: 11⁹⁄₁₆×10¹⁄₁₆ in. (29.3×25.5 cm). Publisher: Henri Floury, Paris. Printer: Chamerot et Renouard, Paris. Edition: 25. Gift of Mr. and Mrs. Herbert D. Schimmel, 701.1996. (Wittrock 199; Delteil 247; Adhémar 238; Adriani 217)

Cover for the book **LA TRIBU D'ISIDORE** by Victor Joze. 1897. Lithograph, composition: 7¹⁵⁄₁₆×5³⁄₁₆ in. (20.1×13.1 cm); sheet: 7¹⁵⁄₁₆×9⅝ in. (20.1×24.4 cm). Publisher and printer: unknown. Edition: 50. Gift of Abby Aldrich Rockefeller, 158.1946. (Wittrock 234; Delteil 215; Adhémar 235; Adriani 232). Plate 100

1898년

AU HANNETON (AT THE HANNETON). 1898. Lithograph, composition: 14⅛×10 1/16 in. (35.8×25.6 cm); sheet: 18¹¹⁄₁₆×13¹³⁄₁₆ in. (47.5×35.1 cm). Publisher: Boussod, Manzi, Joyant & Cie, Paris. Printer: unknown. Edition: 100. Gift of Abby Aldrich Rockefeller, 160.1946. (Wittrock 296; Delteil 272; Adhémar 290; Adriani 303)

L'AUTOMOBILISTE (THE AUTOMOBILE DRIVER). 1898. Lithograph, composition: 14¾×10 ½ in. (37.4×26.6 cm); sheet: 19¾×14 in. (50.1×35.5 cm). Publisher: probably the artist, Paris. Printer: unknown. Edition: 25. Gift of Abby Aldrich Rockefeller, 155.1946. (Wittrock 293; Delteil 203; Adhémar 295; Adriani 290). Plate 101

LE CHEVAL ET LE COLLEY (THE HORSE AND THE COLLIE). 1898. Lithograph, composition: 12¹⁵⁄₁₆×9 in. (32.9×22.8 cm); sheet: 14³⁄₁₆×11 in. (36.1×27.9 cm). Publisher: probably the artist, Paris. Printer: Henri Stern, Paris. Edition: 9 known impressions. Gift of Jeanne C. Thayer, 128.1991. (Wittrock 285; Delteil 283; Adhémar 259; Adriani 299). Plate 103

LE PONEY PHILIBERT (PHILIBERT THE PONY). 1898. Lithograph, composition: 14¾×10⁷⁄₁₆ in. (37.5×26.5 cm); sheet: 21¹⁵⁄₁₆×14⅛ in. (55.8 ×35.8 cm). Publisher: probably the artist, Paris. Printer: unknown. Edition: 50. Gift of Abby Aldrich Rockefeller, 159.1946. (Wittrock 284; Delteil 224; Adhémar 300; Adriani 301)

PORTRAITS D'ACTEURS & ACTRICES: TREIZE LITHOGRAPHIES (PORTRAITS OF ACTORS & ACTRESSES: THIRTEEN LITHOGRAPHS). 1898, published c. 1906. Portfolio of thirteen lithographs with lithographed cover, sheet (each approx.): 15⁷⁄₁₆×12⅜ in. (39.2×31.5 cm). Publisher: unknown, Paris. Printer: unknown. Edition: approx. 400. Gift of Abby Aldrich Rockefeller, 169.1946.1–14. (Wittrock 249–61; Delteil 150–62; Adhémar 166–78; Adriani 260–72). Plates 40–43

PROMENOIR (THE FOYER). 1898. Lithograph, composition: 17 ½×13⅜ in. (44.5×34 cm); sheet: 27¾×21¼ in. (70.5×54 cm). Publisher: La Maison Moderne, Paris. Printer: unknown. Edition: 100. Gift of Abby Aldrich Rockefeller, 162.1946. (Wittrock 307; Delteil 290; Adhémar 324; Adriani 309). Plate 12

TRISTAN BERNARD. 1898, published 1920. Drypoint, plate: 6¹¹⁄₁₆×4¹⁄₁₆ in. (17×10.3 cm); sheet: 12¹¹⁄₁₆×9½ in. (32.2×24.2 cm).

Publisher: Loys Delteil, Paris. Printer: unknown. Edition: 445. Curt Valentin Bequest, 133.1956. (Wittrock 240; Delteil 9; Adhémar 282; Adriani 249)

1899년

LA GOULUE DEVANT LE TRIBUNAL (LA GOULUE BEFORE THE COURT). 1899. Lithograph, composition: 12⁹⁄₁₆×9¹³⁄₁₆ in. (31.9×25 cm); sheet: 14⅝×10⅞ in. (37.2×27.6 cm). Publisher: probably the artist, Paris. Printer: Henri Stern, Paris. Edition: 25. Gift of Abby Aldrich Rockefeller, 153.1946. (Wittrock 329; Delteil 148; Adhémar 146; Adriani 320)

JANE AVRIL. 1899. Lithograph, composition: 22¹⁄₁₆×14¹⁄₁₆ in. (56×35.7 cm); sheet: 22¹⁄₁₆×15 in. (56×38.1 cm). Publisher: Jane Avril, Paris. Printer: Henri Stern, Paris. Edition: 25. Gift of Abby Aldrich Rockefeller, 167.1946. (Wittrock P29; Delteil 367; Adhémar 323; Adriani 354). Plate 37

LE JOCKEY. 1899. Lithograph, composition: 20¼×14 in. (51.4×35.6 cm); sheet: 20¼×14⅛ in. (51.5×35.8 cm). Publisher: Pierrefort, Paris. Printer: Henri Stern, Paris. Edition: approx. 70. Gift of Abby Aldrich Rockefeller, 161.1946. (Wittrock 308; Delteil 279; Adhémar 365; Adriani 345)

1900년

LE MARGOUIN (MADEMOISELLE LOUISE BLOUET). 1900. Lithograph, composition: 12½×9¾ in. (31.8×24.8 cm); sheet: 19¾×14 in. (50.2×35.5 cm). Publisher: probably the artist, Paris. Printer: Henri Stern, Paris. Edition: 40. Gift of Abby Aldrich Rockefeller, 164.1946. (Wittrock 334; Delteil 325; Adhémar 370; Adriani 356). Plate 44

베랄디의 극장 프로그램 앨범

THE BERALDI ALBUM OF THEATRE PROGRAMS. 1887–98. Album of fifty lithographs assembled by Henri Beraldi, page: 18⁵⁄₁₆×13⅜ in. (46.5×34 cm). Publisher: the various theaters. Printer: various. Edition:

varies. Johanna and Leslie J. Garfield Fund, Mary Ellen Oldenburg Fund, and Sharon P. Rockefeller Fund, 289.2008.1–50

Louis Abel-Truchet (French, 1857–1918). Program for **CADAVRES** at the Théâtre Caroline, Paris. c. 1890. Lithograph, sheet: 12¹³⁄₁₆×9 ⅝ in. (32.6×24.5 cm). 289.2008.49

Louis Abel-Truchet (French, 1857–1918). Program for **LA FUMÉE, PUIS LA FLAMME(SMOKE THEN FLAME)** at the Théâtre Libre, Paris. 1895. Lithograph, sheet: 9⅜×12⅛ in. (23.8×30.8 cm). 289.2008.15

Louis Anquetin (French, 1861–1932). Program for **LA FILLE D'ARTABAN (THE DAUGHTER OF ARTABANUS), LA NÉBULEUSE (THE NEBULA)**, and **DIALOGUE INCONNU (UNKNOWN DIALOGUE)** at the Théâtre Libre, Paris. 1896. Lithograph, sheet: 12³⁄₁₆×9¼ in. (31 x 23.5 cm). 289.2008.19

Louis Anquetin (French, 1861–1932). Program for **LE TALION (THE RETALIATION), LA CAGE (THE CAGE), CEUX QUI RESTENT (THOSE WHO REMAIN)**, and **FORTUNE** at the Théâtre Antoine, Paris. 1898. Lithograph, sheet: 13⁹⁄₁₆×10 ¹⁄₁₆ in. (34.4×25.6 cm). 289.2008.43

Georges Bataille (French, 1897–1962). Program for **ANNABELLA** at the Théâtre de l'Oeuvre, Paris. 1894. Lithograph, sheet: 9¹¹⁄₁₆×12½ in. (24.6×31.8 cm). 289.2008.24

Pierre Bonnard (French, 1867–1947). Program for **DERNIÈRE CROISADE (THE LAST CRUSADE), L'ERRANTE (THE WANDERER)**, and **LA FLEUR PALAN ENLEVÉE (THE PURLOINED PALAN FLOWER)** at the Théâtre de l'Oeuvre, Paris. 1896. Lithograph, sheet: 12½×9⅝ in. (31.7×24.4 cm). 289.2008.36

Pierre Bonnard (French, 1867–1947). Advertisement for **REVUE ENCYCLOPÉDIQUE LAROUSSE** at the Théâtre de l'Oeuvre, Paris. 1896. Lithograph, sheet: 12⁵⁄₁₆×9⁵⁄₁₆ in. (31.2×23.6 cm). 289.2008.37

Jean de Calduin (dates unknown). Program for **KERUZEL** at the Théâtre des Poètes, Paris. c. 1895. Lithograph, sheet: 12¹¹⁄₁₆× 9⅝ in. (32.2×24.5 cm). 289.2008.47

Maurice Denis (French, 1870–1943). Program for **LA SCÈNE (THE SCENE), LA VÉRITÉ DANS LE VIN (TRUTH IN WINE), LES PIEDS**

NICKELÉS (NICKEL-PLATED FEET), and **INTÉRIEUR (INTERIOR)** at the Théâtre de l'Oeuvre, Paris. 1895. Lithograph, sheet: 9⁹⁄₁₆×12¹⁄₁₆ in. (24.3×32.2 cm). 289.2008.22

Maxime Dethomas (French, 1867–1929). Program for **BRAND** at the Théâtre de l'Oeuvre, Paris. 1895. Lithograph, sheet: 13¼×8¹⁵⁄₁₆ in. (33.7×22.7 cm). 289.2008.28. Plate 95

Maxime Dethomas (French, 1867–1929). Advertisement for **PAN** at the Théâtre de l'Oeuvre, Paris. 1895. Lithograph, sheet: 12⅝×8⅝ in. (32×21.9 cm). 289.2008.29

Maxime Dethomas (French, 1867–1929). Program for **UNE MÈRE (A MOTHER), BROCÉLIANDE, LES FLAIREURS (THE SNIFFERS)**, and **DES MOTS! DES MOTS! (WORDS! WORDS!)** at the Théâtre de l'Oeuvre, Paris. 1896. Lithograph, sheet: 12⅝×9⅝ in. (32.1×24.4 cm). 289.2008.30. Plate 96

Maxime Dethomas (French, 1867–1929). Advertisement for **REVUE ENCYCLOPÉDIQUE LAROUSSE** at the Théâtre de l'Oeuvre, Paris. 1896. Lithograph, sheet: 12¼×9⁷⁄₁₆ in. (31.1×24 cm). 289.2008.31

Henri-Patrice Dillon (French, born United States. 1851–1909). Program for **EN FAMILLE (IN THE FAMILY)** at the Théâtre Libre, Paris. 1887. Lithograph, sheet: 9⅝ x 8¾ in. (24.4 x 22.2 cm). 289.2008.2. Plate 90

Georges de Feure (French, 1869–1928). Program for **THERMOS VICTUS OU LA FICELLE MERVEILLEUSE (THERMOS VICTUS OR THE MARVELOUS STRING)** at the Théâtre Caroline, Paris. 1895. Lithograph, sheet: 12¹¹⁄₁₆×9⁵⁄₁₆ in. (32.3× 23.7 cm). 289.2008.48. Plate 87

Henri Gerbault (French, 1863–1930). Program for **L'INQUIÉTUDE (ANXIETY)** and **AMANTS ÉTERNELS (ETERNAL LOVERS)** at the Théâtre Libre, Paris. 1893. Lithograph, sheet: 12⁹⁄₁₆×9½ in. (31.9×24.2 cm). 289.2008.1. Plate 89

Henri-Gabriel Ibels (French, 1867–1936). Program for **LES FOSSILES (THE FOSSILS)** at the Théâtre Libre, Paris. 1892. Lithograph, sheet: 9⅜×12¹¹⁄₁₆ in. (23.8×32.2 cm). 289.2008.5. Plate 91

Henri-Gabriel Ibels (French, 1867–1936). Program for **LE GRAPPIN (THE GRAPNEL)** and **L'AFFRANCHIE (THE EMANCIPATED)** at the

Théâtre Libre, Paris. 1892. Lithograph, sheet: 9⁵⁄₁₆×12⅝ in. (23.7×32 cm). 289.2008.4

Henri-Gabriel Ibels (French, 1867–1936). Program for **À BAS LE PROGRÈS! (DOWN WITH PROGRESS!), MADEMOISELLE JULIE (MISS JULIE),** and **LE MÉNAGE BRÉSILE (THE BRAZILIAN HOUSEHOLD)** at the Théâtre Libre, Paris. 1893. Lithograph, sheet: 9⁷⁄₁₆×12½ in. (24×31.8 cm). 289.2008.6. Plate 93

Henri-Gabriel Ibels (French, 1867–1936). Program for **LA BELLE AU BOIS RÊVANT (THE DREAMING BEAUTY), MARIAGE D'ARGENT (SILVER WEDDING),** and **AHASVÈRE (AHASUERUS)** at the Théâtre Libre, Paris. 1893. Lithograph, sheet: 9⅜×12⅜ in. (23.8×31.5 cm). 289.2008.11

Henri-Gabriel Ibels (French, 1867–1936). Program for **BOUBOUROCHE** and **VALET DE COEUR (JACK OF HEARTS)** at the Théâtre Libre, Paris. 1893. Lithograph, sheet: 9½×12 ½ in. (24.1×31.8 cm). 289.2008.9

Henri-Gabriel Ibels (French, 1867–1936). Program for **LE DEVÔIR (THE DUTY)** at the Théâtre Libre, Paris. 1893. Lithograph, sheet: 9¹¹⁄₁₆×12¹¹⁄₁₆ in. (24.6 ×32.2 cm). 289.2008.7

Henri-Gabriel Ibels (French, 1867–1936). Program for **MIRÂGES** at the Théâtre Libre, Paris. 1893. Lithograph, sheet: 9⁵⁄₁₆×12⁵⁄₁₆ in. (23.7×31.2 cm). 289.2008.8

Henri-Gabriel Ibels (French, 1867–1936). Program for **LES TISSERANDS (THE WEAVERS)** at the Théâtre Libre, Paris. 1893. Lithograph, sheet: 9⅜×12⁷⁄₁₆ in. (23.8×31.6 cm). 289.2008.10. Plate 88

Henri-Gabriel Ibels (French, 1867–1936). Program for **À BAS LE PROGRÈS (DOWN WITH PROGRESS)** at the Théâtre Libre, Paris. 1894. Lithograph, sheet: 12¹¹⁄₁₆×9¾ in. (32.3×24.7 cm). 289.2008.20

Alfred Jarry (French, 1873–1907). Program for **UBU ROI (KING UBU)** at the Théâtre de l'Oeuvre, Paris. 1896. Lithograph, sheet: 9¹¹⁄₁₆×12¹¹⁄₁₆ in. (24.6×32.3 cm). 289.2008.38. Plate 85

Ernest La Jeunesse (French, 1874–1917). Program for **LA COMÉDIE DE L'AMOUR (THE COMEDY OF LOVE)** at the Théâtre de l'Oeuvre, Paris. 1897. Lithograph, sheet: 9¹³⁄₁₆×12½ in. (25×31.8 cm). 289.2008.21

Henri Lebasque (French, 1865–1947). Program for **LE FILS DE L'ABBESSE (THE SON OF THE ABBESS)** and **LE FARDEAU DE LA LIBERTÉ (THE BURDEN OF LIBERTY)** at the Théâtre Antoine, Paris. 1897. Lithograph, sheet: 12½×9⁷⁄₁₆ in. (31.8×24 cm). 289.2008.50

Gustave Le Rouge (French, 1867–1938). Program for **LE RÊVE DE THÉO (THEO'S DREAM)** and **L'INFIDÈLE (THE INFIDEL)**. c. 1890. Lithograph, sheet: 12⁵⁄₁₆×9 ¹⁄₁₆ in. (31.3×23 cm). 289.2008.44

Fabrice Mory. Program for **QUI L'EMPORTERA? (WHO WILL WIN?), LES INCENDIAIRES (THE INCENDIARIES),** and **LE PAIN DE LA HONTE (THE BREAD OF SHAME)** at the Théâtre Social, Paris. 1894. Lithograph, sheet: 12¹³⁄₁₆×9¹³⁄₁₆ in. (32.5×24.9 cm). 289.2008.45

Paul Ranson (French, 1862–1909). Program for **LA CLOCHE ENGLOUTIE (THE SUNKEN BELL)** at the Théâtre de l'Oeuvre, Paris. 1897. Lithograph, sheet: 12½×9⅝ in. (31.7×24.5 cm). 289.2008.39

Henri Rivière (French, 1864–1951). **PARIS EN HIVER (PARIS IN WINTER), program for LES FRÈRES ZEMGANNO (THE ZEMGANNO BROTHERS)** and **DEUX TOURTEREAUX (TWO LOVEBIRDS)** at the Théâtre Libre, Paris. 1890. Lithograph, sheet: 8⅝×12¹⁄₁₆ in. (21.1×30.7 cm). 289.2008.3. Plate 92

Auguste Rodin (French, 1840–1917). Program for **LE REPAS DU LION (THE LION'S MEAL)** at the Théâtre Antoine, Paris. 1897. Lithograph, sheet: 12⅝×9 ¼ in. (32×23.5 cm). 289.2008.42

Joseph Sattler (German, 1867–1931). Program for an untitled play at the Théâtre de l'Oeuvre, Paris. 1895–96. Lithograph, sheet: 9½×9¼ in. (24.2×23.5 cm). 289.2008.35

Paul Sérusier (French, 1864–1927). Program for **L'ASSOMPTION DE HANNELE MATTERN (THE ASSUMPTION OF HANNELE MATTERN)** and **EN L'ATTENDANT (WAITING FOR HIM)** at the Théâtre Libre, Paris. 1894. Lithograph, sheet: 12⁵⁄₁₆×9⁵⁄₁₆ in. (31.2×23.3 cm). 289.2008.13. Plate 97

Théophile-Alexandre Steinlen (French, 1859–1923). Program for **LA PAQUE SOCIALISTES (SOCIALIST SPRING)** at the Théâtre Social, Paris. 1894. Lithograph, sheet: 8¼×10¾ in. (20.9×27.3 cm). 289.2008.46

Tancrède Synave (French, 1860–1936). Program for **L'ÂME INVISIBLE (THE INVISIBLE SOUL)** at the Théâtre Libre, Paris. 1896. Lithograph, sheet: 12⅝×9½ in. (32×24.2 cm). 289.2008.16. Plate 98

Tancrède Synave (French, 1860–1936). Program for **MADEMOISELLE FIFI** at the Théâtre Libre, Paris. 1896. Lithograph, sheet: 12½×9⁷⁄₁₆ in. (31.8×24 cm). 289.2008.17

Henri de Toulouse-Lautrec (French, 1864–1901). **LA COIFFURE (THE HAIRDRESSER), program for UNE FAILLITE (BANKRUPTCY)** and **LE POÈTE ET LE FINANCIER (THE POET AND THE FINANCIER)** at the Théâtre Libre, Paris. 1893. Lithograph, sheet: 12⅝×9¾ in. (32×24.7 cm). 289.2008.12. Plate 81

Henri de Toulouse-Lautrec (French, 1864–1901). **LA LOGE AU MASCARON DORÉ (THE BOX WITH THE GILDED MASK),** program for **LE MISSIONNAIRE (THE MISSIONARY)** at the Théâtre Libre, Paris. 1894. Lithograph, sheet: 12¹⁄₁₆×9⁷⁄₁₆ in. (30.6×24 cm). 289.2008.14. Plate 79

Henri de Toulouse-Lautrec (French, 1864–1901). **UN MONSIEUR ET UNE DAME (A GENTLEMAN AND A LADY),** program for **L'ARGENT (MONEY)** at the Théâtre Libre, Paris. 1895. Lithograph, sheet: 12½×9⅜ in. (31.8 x 23.8 cm). 289.2008.18. Plate 80

Henri de Toulouse-Lautrec (French, 1864–1901). **OSCAR WILDE,** program for **RAPHAËL** and **SALOMÉ** at the Théâtre de l'Oeuvre, Paris. 1896. Lithograph, sheet: 12⁷⁄₁₆×9⁷⁄₁₆ in. (31.6×24 cm). 289.2008.34. Plate 84

Henri de Toulouse-Lautrec (French, 1864–1901). **ROMAIN COOLUS,** program for **RAPHAËL** and **SALOMÉ** at the Théâtre de l'Oeuvre, Paris. 1896. Lithograph, sheet: 12⁹⁄₁₆×9¹³⁄₁₆ in. (31.9×24.9 cm). 289.2008.33. Plate 83

Henri de Toulouse-Lautrec (French, 1864–1901). **FIRMIN GÉMIER,** program for benefit performance for Firmin Gémier at the Théâtre Antoine, Paris. 1897. Lithograph, sheet (folded): 12⅜×9¹¹⁄₁₆ in. (31.5×24.6 cm). 289.2008.40.

Henri de Toulouse-Lautrec (French, 1864–1901). **HOMMAGE À MOLIÈRE (HOMAGE TO MOLIÈRE),** program for **LE BIEN D'AUTRUI (OTHER PEOPLE'S PROPERTY)** and **HORS LES LOIS (OUTSIDE THE LAW)** at the Théâtre Antoine, Paris. 1897. Lithograph,

sheet: 12½×9⅝ in. (31.7×24.4 cm). 289.2008.41. Plate 82

Félix Vallotton (French, 1865–1925). Program for **PÈRE (FATHER)** at the Théâtre de l'Oeuvre, Paris. 1894. Lithograph, sheet: 9¹³⁄₁₆×12⅞ in. (24.9×32.7 cm). 289.2008.23. Plate 94

Édouard Vuillard (French, 1868–1940). Program for **ÂMES SOLITAIRES (LONELY SOULS)** at the Théâtre de l'Oeuvre, Paris. 1893. Lithograph, sheet: 12¹⁵⁄₁₆×9½ in. (32.8×24.1 cm). 289.2008.25. Plate 86

Édouard Vuillard (French, 1868–1940). Program for **UN ENNEMI DU PEUPLE (AN ENEMY OF THE PEOPLE)** at the Théâtre de l'Oeuvre, Paris. 1893. Lithograph, sheet: 9⁷⁄₁₆×12⅝ in. (24×32 cm). 289.2008.27

Édouard Vuillard (French, 1868–1940). Program for **LA VIE MUETTE (THE SILENT LIFE)** at the Théâtre de l'Oeuvre, Paris. 1894. Lithograph, sheet: 12⅝×9⁹⁄₁₆ in. (32.1×24.3 cm). 289.2008.26

Unknown. Program for **L'ANNEAU DE SAKUNTALA (THE RING OF SAKUNTALA)** at the Théâtre de l'Oeuvre, Paris. 1895. Lithograph, sheet: 12⅜×9¹⁵⁄₁₆ in. (31.5×25.3 cm). 289.2008.32

드로잉

LA GOULUE AU MOULIN ROUGE (LA GOULUE AT THE MOULIN ROUGE). 1891–92. Oil on board, 31¼×23¼ in. (79.4×59 cm). Gift of Mrs. David M. Levy, 161.1957. Figure 20

CARICATURE OF FÉLIX FÉNÉON. c. 1895–96. Ink on paper, 12¼×7⅞ in. (31.3×20 cm). John Rewald Bequest, SC533.1994

회화

MME LILI GRENIER. 1888. Oil on canvas, 21¾×18 in. (55.2×45.7 cm). The William S. Paley Collection, SPC38.1990

M. DE LAURADOUR. 1897. Oil and gouache on cardboard, 26¾×32½ in. (67.9×82.6 cm). The William S. Paley Collection, SPC79.1990

THE PARIS OF TOULOUSE-LAUTREC
: PRINTS AND POSTERS FROM THE MUSEUM OF MODERN ART

Copyright ⓒ 2014 by The Museum of Modern Art, New York
All rights reserved.

Korean translation copyright ⓒ 2015 by RH Korea Co., Ltd.
Korean translation rights arranged with THE MUSEUM OF MODERN ART(MOMA)
through EYA(Eric Yang Agency).

툴루즈 로트레크의 파리

1판 1쇄 인쇄 2015년 5월 13일
1판 1쇄 발행 2015년 5월 22일

지은이 세라 스즈키
옮긴이 강나은

발행인 양원석
본부장 송명주
책임편집 이가영
교정교열 김명재
해외저작권 황지현, 지소연
제작 문태일, 김수진
영업마케팅 김경만, 곽희은, 윤기봉, 우지연, 김민수, 장현기, 이영인, 송기현, 정미진, 이선미

펴낸 곳 ㈜알에이치코리아
주소 서울시 금천구 가산디지털2로 53, 20층 (가산동, 한라시그마밸리)
편집문의 02-6443-8865 **구입문의** 02-6443-8838
홈페이지 http://rhk.co.kr
등록 2004년 1월 15일 제2-3726호

ISBN 978-89-255-5592-8 (03600)

면지 그림 E. 라그랑주, 〈물랭 루주의 무도장〉(부분), 1898년에 뤼도비크 바셰가 파리에서 출간한 《파노라마: 밤의 파리》의 삽화 (22쪽 자료 17 참고)
2쪽 그림 툴루즈 로트레크, 〈디방 자포네〉(부분), 1893년, 석판화, 81.2×62.2cm (61쪽 작품 39 참고)
4쪽 그림 툴루즈 로트레크, 〈카바레의 아리스티드 브뤼앙〉(부분), 1893년, 석판화, 136×96.3cm (31쪽 작품 10 참고)
6쪽 그림 툴루즈 로트레크, 〈독일의 바빌론〉(부분), 1894년, 석판화, 118.3×84.3cm (95쪽 작품 64 참고)
8쪽 그림 툴루즈 로트레크, 〈쾌락의 여왕〉(부분), 1892년, 석판화, 151×100.1cm (93쪽 작품 62 참고)

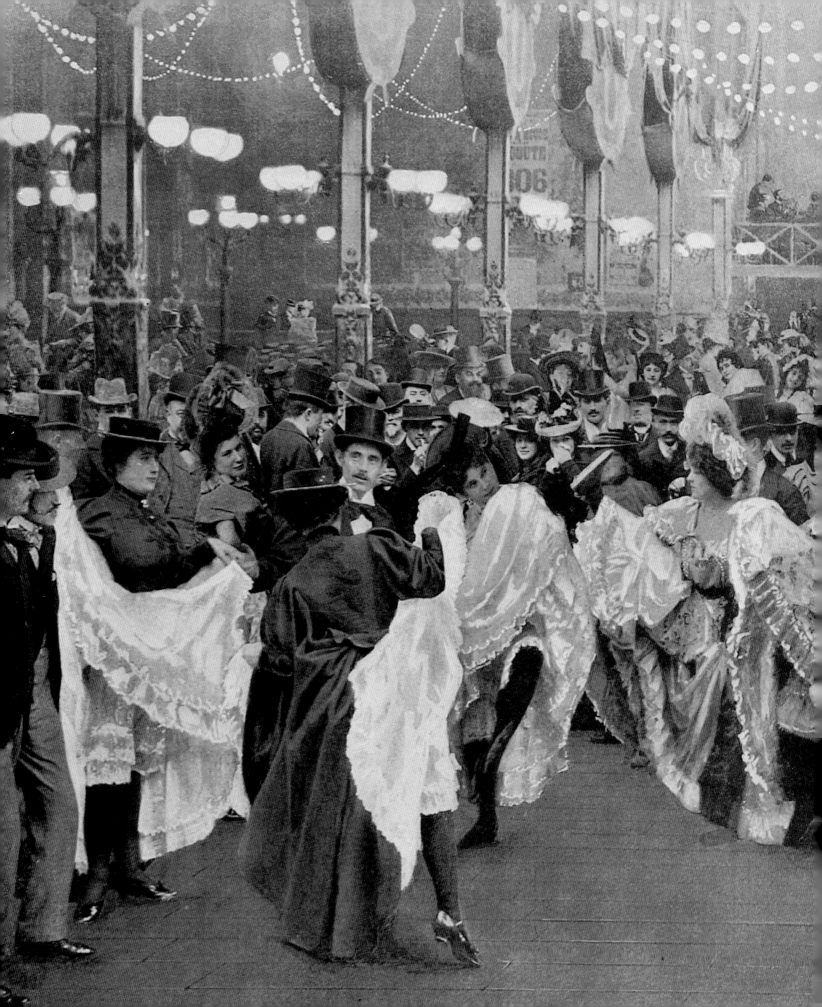

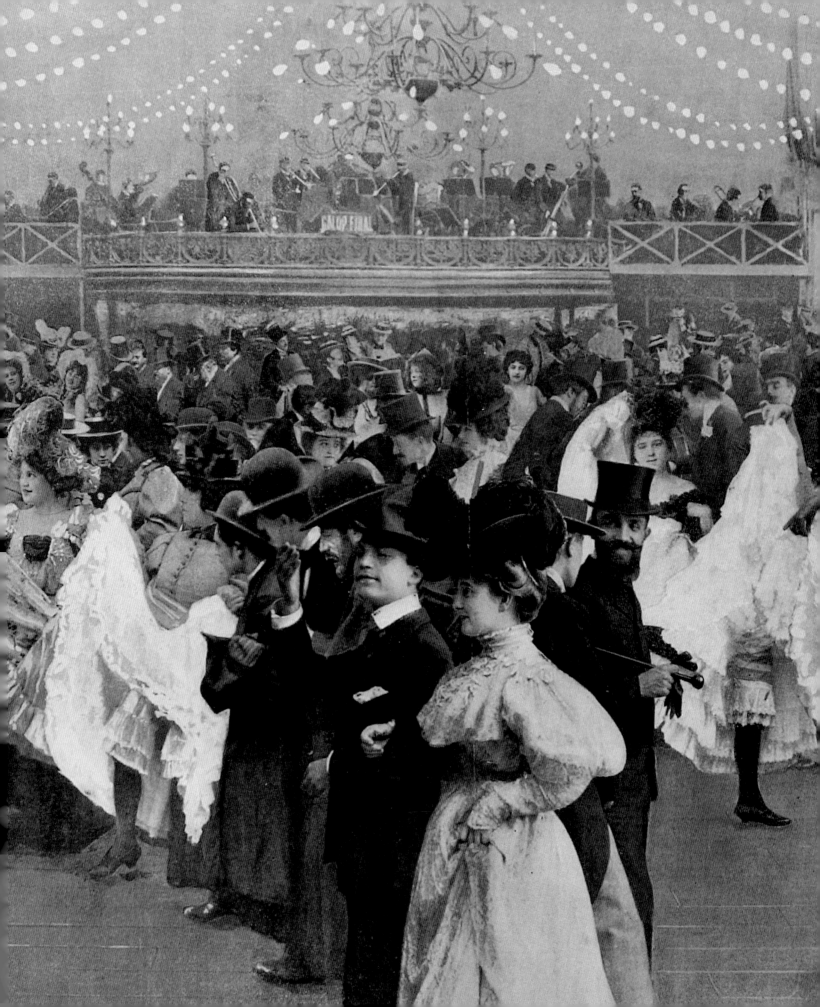